神戸芸術工科大学
アジアンデザイン研究所主催
国際シンポジウム　2013／2015

本書は、次の二度にわたる
国際シンポジウムの成果をもとに
編集されている。
国際シンポジウム　2013
送る舟・飾る船──アジア「舟山車」の多様性
国際シンポジウム　2015
「魂を運ぶ」聖獣の山車

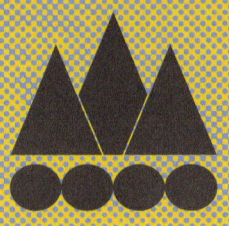

靈獣が運ぶ アジアの山車
この世とあの世を結ぶもの

目次 霊獣が運ぶ・アジアの山車──この世とあの世を結ぶもの

1 第1部 送る舟・飾る船──アジア「舟山車」の多様性

はじめに　杉浦康平 ────────────── 010

1　仏像を運ぶ黄金の霊鳥船
　　──ミャンマーのカラウェー船
　　ゼイヤー・ウィン ──────────── 016

2　豊穣を招くナーガの舟山車
　　──タイのチャク・プラ祭
　　スリヤー・ラタナクン＋ホーム・プロムォン ── 062

　　多頭のナーガが乱舞する
　　──スラーターニーのチャク・プラ祭
　　黄 國賓 ─────────────── 086

3　鳥（ガルーダ）と蛇（ナーガ）のシンボリズム
　　──動物信仰とタイの伝統文化
　　ソーン・シマトラン ──────────── 100

　　ラオスのナーガ信仰　眞島建吉 ──────── 126

4　山里をゆくオフネ
　　──信濃の舟山車の源流
　　三田村佳子 ───────────────── 142

　　舟の祭り、船の魂　神野善治 ──────── 184

5 龍の船・鳥の船
　　──浄土の夢運ぶ中国・日本の舟山車
　　杉浦康平————————————————194

2 第2部
　　「魂を運ぶ」聖獣の山車

　　はじめに　杉浦康平————————————226

6 空飛ぶ魂の「宇宙塔」
　　──バリ島の葬儀山車
　　ナンシー・タケヤマ————————————228

7 「象＋鳥」の力で飛翔する
　　──タイの葬儀山車
　　ソーン・シマトラン————————————264

あとがき
　地を動く、水を巡る、空を飛ぶ──アジアの山車
　齊木崇人————————————————298

参加者紹介————————————————302
参考文献————————————————304

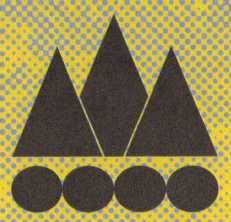

送る舟・飾る船──アジア「舟山車」の多様性

第1部 1 はじめに

●アジアンデザイン研究所が主催する、第2回の国際シンポジウムが開催された。

テーマは、「舟の形をした山車」。アジアにおける「舟山車」の研究である。

●人を乗せ、荷物を積んで滑るように水上を走る舟。舟は古代から、人びとの生活を支える移動手段の担い手であった。帆を張って海路(かいろ)を伸ばし、未知の世界への見聞を押しひろげる。ときに大航海時代の帆船のように、世界文化の交流を深め、支配の構造をも生みだす、歴史的な道具となった。

まず、木をくりぬいて丸太舟が作られる。さらに木片を継ぎ合わせたり、動物の革や植物の皮で細部を補いながら舟は次第に形を整え、美しく仕上げられてゆく。

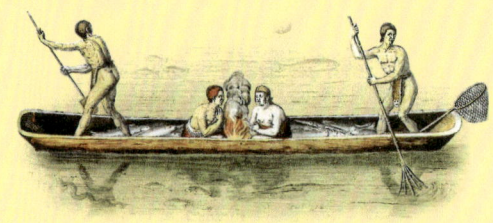

●古代の中国では、祭祀に用いられる酒の器や、盤(ばん)なども、「舟」と呼ばれた。現代の漢字辞典には「うけだらい」としての盤、酒器やタライの名でもあったことが記されている。

漢字の「舟」は、こうしたさまざまな舟の形を写しとる字形をへて、今日の文字へと定着した。

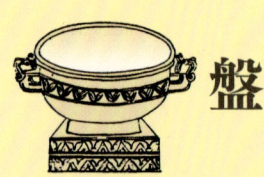
盤

舟 (篆書体諸形)

◉一方で、聖者の教え——釈迦やキリストの教えもまた、大きな舟にたとえられた。智慧の深さ、喜悦の心のひろがり…。大乗仏教の「乗（ヤーナ）」という言葉には、「賢者の教えのひろさ・深さが、舟のように大きい、安らかである」という深い意味がこめられている。

舟は、移動と運搬の道具であるだけでなく、神をもてなす酒の器、たらいや食器でもある。さらに聖者の教えの深さ、ひろさを示す、叡智の器でもあったのだ。

◉人の一生もまた、舟と深いかかわりをもっている。私たちは、母胎という舟に包まれて産みだされ、死するときに三途の川の渡し舟で、来世へ、極楽浄土へと送りだされる。古代エジプトでは、太陽神は舟に乗って東から西へと移動すると考えられ、ネイティブ・アメリカンやヨーロッパ、さらにアジア各地の文化では、舟は死者の棺としても用いられていた。

◉舟は、神々の智慧、あるいは人々の生命・魂を包みこみ、それらを運ぶ生と死にかかわる「乗り物」であり、時間の流れにも結びつく大きな「器」でもあったのだ。

◉舟は死者の魂を乗せ、神霊を招き入れて、水平にひろがる此岸と彼岸、この世とあ

の世を結ぶもの。舟はときに宝船にも変容して、彼の地から人びとに幸運と福を運びこみ夢をみのらせる、豊かな器にもなった。

舟がもつ意味・その神話的象徴性については、三田村佳子氏が日本の舟山車を題材に、さらに詳しく説明されている(→p.142)。

●さて、今回、アジアンデザイン研究所が主催する第2回国際シンポジウムの主題は、「送る舟・飾る船」。

ミャンマー、タイ——この二つの国はともに上座部仏教を信奉する——、そこで曳きだされる華麗な舟山車。それに加えて、日本の山岳地帯・長野県で巡行する、風変わりな趣向で飾られたオフネが加わり、紹介される。

●雨季明けのミャンマーでは、仏像を載せた黄金の靈鳥を飾る鳥形の舟山車が湖の水面を巡行し、タイでも同時期に、龍を象る華麗な舟山

舟　生命・神靈を入れる器…
　　此岸と彼岸を結ぶ…
　　幸運と福を運ぶ…

車が数多く登場して、人びとに功徳をあたえる。夏の盛りの日本では、賑やかに飾られた舟山車（鳥の山車、龍の山車をふくむ）が街や村を練り歩き、人形の歴史絵巻をあしらうオフネが、山の中を曳かれてゆく。

◉ミャンマー、タイ、日本。仏像を載せ、神を招き、魂を運ぶアジアの舟山車。神話的意味を異にする舟山車が、それぞれにデザインを競いあうことになる。鳥を飾り、龍の姿へと変身する山車──、アジアの多彩な舟山車の登場である。

◉なぜ龍や鳥が山車を飾るのか。意味するものは何か…。次々に現れる珍しい画面をごらんになり、アジアの人びとが山車に托す想い、華麗な意匠にこめられた祈りの心に触れていただきたい…と願っている。

杉浦康平
アジアンデザイン研究所所長

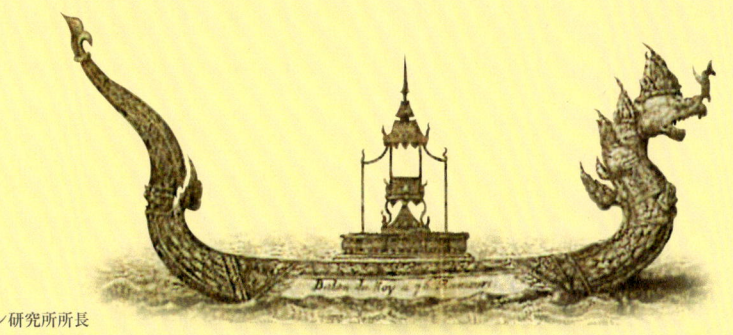

送る舟・飾る船————アジア「舟山車」の多様性

1

仏像を運ぶ黄金の靈鳥船
―― ミャンマーのカラウェー船

ゼイヤー・ウィン

017

●ミャンマー中東部、シャン州にあるインレー湖。
ミャンマー最大のこの湖には、
トマト畑である多数の浮島と、100以上の水上集落があり、
インダー族を中心に、8万人の人びとが農業・漁業で生活している。
●パウンドーウー祭は、このインレー湖で行われる雨季明けの祭りで、
太陽暦の10月初旬から18日間ほど続けられ、
黄金の仏像を載せた華麗な舟山車が、曳航される。
●ミャンマー、タイなどの上座部仏教のしきたりでは、
人びとは新たな季節の到来を告げる雨季明けを待ち、
天界での説法を終えた釈迦が下界に帰還することを祝って、
灯明や供物を捧げ、盛大な祭りを行う。
●祭礼の中心となるのは、舟山車巡行の
行事である。湖の中央部、
パウンドーウー・パゴダ寺院に祀られた
5体の仏像（人びとが貼りつけた金箔で、
仏像の全体が、丸くなっている）を、
巨大な鳥を飾りつけたカラウェー船上に移し、
インレー湖や周辺の各村へと巡行して、功徳を施す。
●人びとは数々の供え物を用意し、眼の前を通り過ぎる仏像に
祈りを捧げ、日々の生活の安寧を願う。
●今回の報告は、仏像巡行の主役となる「カラウェー船」に
焦点をあてたもの。上座部仏教を信仰するミャンマーの
人びとが産みだした、黄金の霊鳥を象る舟山車の、
造形的な特質を具体的に考察する。

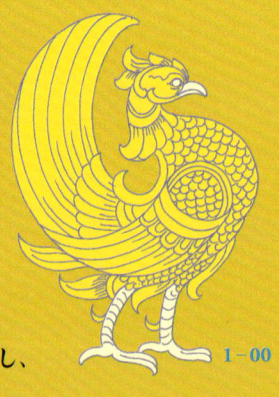

1-00

1-00▶ミャンマー王朝を象徴する、
霊鳥カラウェー。
妙なる声で鳴く（→p.043）。
1-01▶黄金の鳥、
カラウェーを飾るインレー湖の
仏像巡行船。
2艘のボートを横並びに結びつけ、
その上に、華麗な舟山車を
建造している（→p.020）。

018

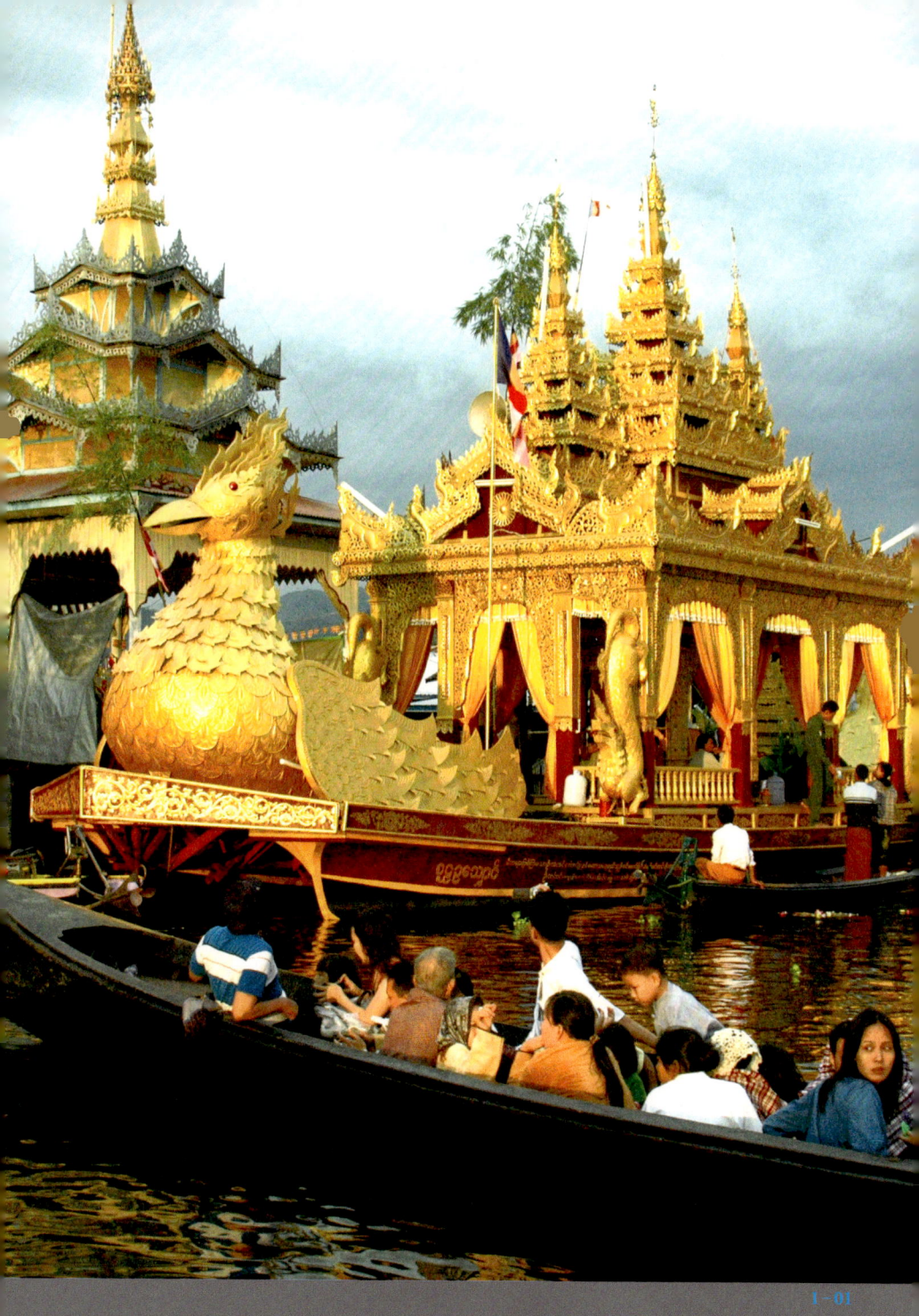

1−02 ▶ カラウェー船の全容。船首と船尾に、鳥の身体と尾の装飾が輝く。中央部には、仏像を安置する塔屋、ピャッタ（→p.051）が聳えたつ。金色のピャッタは吉祥の鳥たちで飾られ、三つの仏塔を形づくる。ピャッタを支える四隅の柱には、天から舞い降りた守護獣ネヤーの姿が現れる。

1 送る舟・飾る船

1 仏像を運ぶ黄金の霊鳥船(ミャンマー)

1-03

0 はじめに

ミャンマーの中央部にあるインレー湖、その周辺地域における民族文化は、私の長年の研究対象地であった。
このインレー湖で年1回行われるパウンドーウー・パゴダ祭 (→1-01) について、いくつかの要点を整理して紹介してみたい。テーマは、「黄金の靈鳥"カラウェー"を飾る仏像巡行船のデザインと象徴性」である。

1-04

観光人類学という新しい分野を専門とする私は、これまで少数民族が住む地域の観光開発の社会的影響や、文化変容などという側面から、研究を進めてきた。
今回は「祭礼のデザイン」という新しい視点から、インレー湖のパウンドーウー祭の舟山車について、報告しよう。

1-03, 04 ▶ ヤンゴンで最も
美しい仏教寺院、
黄金のシュエダゴン・パゴダ。
1-05 ▶ 3000もの仏塔が
林立する幻想の古都、バガン。
1-06 ▶ ミャンマー全図。南北に長い
インレー湖の位置を示す。

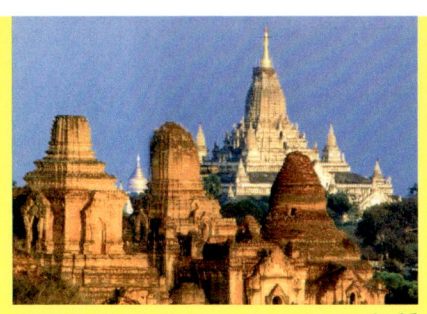

1-05

1-06

1 ミャンマーとインレー湖

1-1 ミャンマーの紹介…

ミャンマーの面積は、およそ68万平方キロメートル。日本の約1.8倍の大きさである(→1-06)。人口は、約5200万人(2014年国勢調査)。その9割近くが仏教徒なので、上座部仏教の文化遺産が、国中に数多く残されている(→1-02～05)。

ミャンマーはまた、民族の多様性が見られる国である。人口の約6割を占めるビルマ族をはじめとし、シャン族などが加わった七つの主要民族と、100以上におよぶ少数民族グループが居住する、多民族国家である。

行政は連邦制で、七つの地域と七つの州で構成されている。

今回の祭礼の現場となるインレー湖は、シャン州にある、縦に長く伸びた湖である(→1-06, 20)。

ミャンマーの首都ヤンゴンから約500キロ離れたこの湖は、標高

023

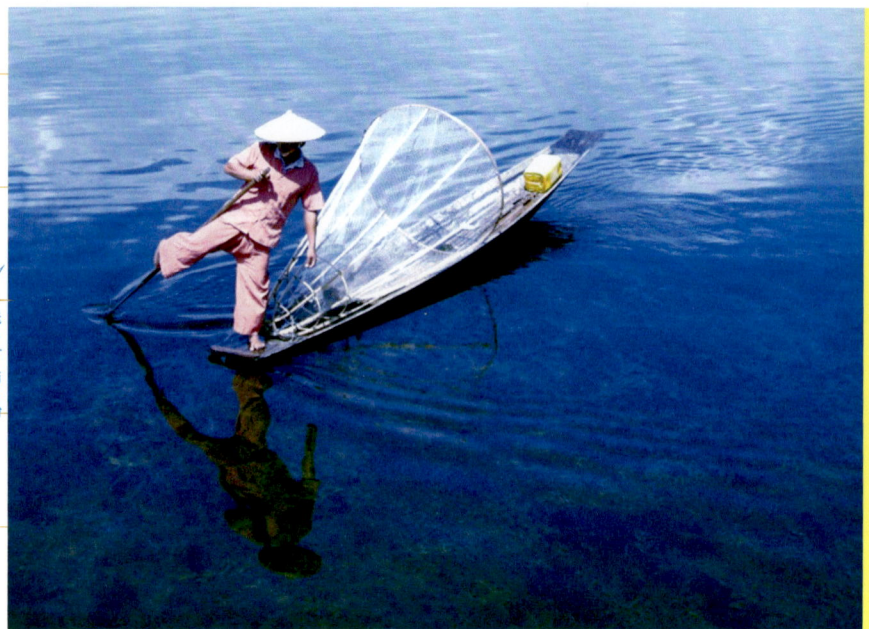

1-07

1200メートルの高地にあり、その東西の端は、標高1400メートルほどの山脈で囲まれている。

1-2　インレー湖の風景について

まず最初に、片足で舟を漕ぐことで知られるインダー族の漁師の姿を紹介しておこう(→1-07)。インレー湖ではこのように、湖上で暮らす人びとの、豊かな水上社会が営まれている。

湖の入口にある町ニャウンシュエは、ミャンマーの王朝時代からイギリス植民地時代をへて独立する直後まで、シャン族の藩侯(ばんこう)制度があったところ。植民地時代には、インレー湖の周辺地域も、シャン族の支配下にあった。このような歴史はパウンドーウー祭の起源にも関係するので、後ほど改めて説明する。

今回の研究対象であるパウンドーウー祭の参加者には、三つの民族が挙げられる。まず第一に、この地域のかつての支配者だったシャン族。次に、水上生活者としてのインダー族。そして、湖の周辺の先住民であ

1-07 ▶片足で舟を漕ぐ、
インレー湖の漁師。
利き足で漕ぎ、利き手で魚を刺す。
バランス感覚が絶妙だ。
1-08 ▶水上社会の中心となる
パウンドーウー寺院。
カラウェー船は
この寺院から出発する。

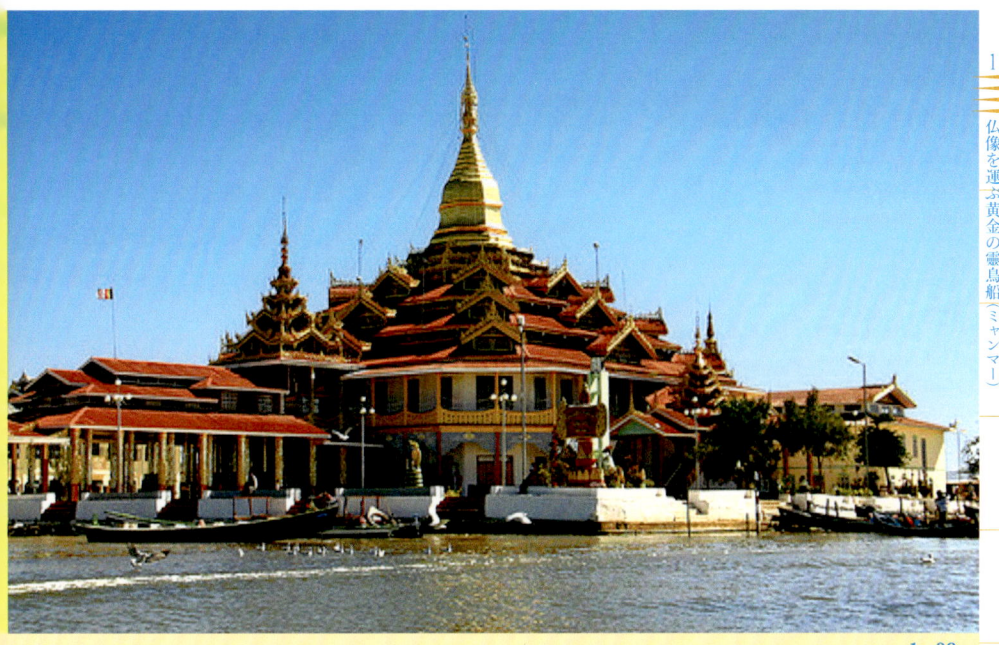

1-08

るパオ族である。

インレー湖周辺地域の、民族分布図を見ると、湖のほぼ中央にインダー族と少数のシャン族の集落が存在する。湖の東側と西側の岸沿いには、パオ族の集落が分布している。

2 | パウンドーウー祭

2-1　ミャンマーにおける仏教の祭礼…

本題であるパウンドーウー祭とカラウェー船の話に入る前に、ミャンマーにおける仏教の祭礼について説明しよう。

まず、ミャンマーの旧暦で新年にあたる4月から、パウンドーウー祭が行われる10月までの、主な祭礼の流れを紹介する(→1-11)。

乾季の終りにあたる4月には、新年を迎えるディンジャン（水かけ祭り）が行われる(→1-13)。

5月末からミャンマーは雨季に入るが、この雨安居と呼ばれる期間になると(→1-11)、僧侶たちは3か月間、他の場所へと遊行することを

025

1-09

控え、自らが属する僧院などで寝起きして、修行に励む。
雨季であるワーの3か月間が終った10月頃、ミャンマー語でダディンジュと呼ばれる月に、天上界から帰還したブッダを迎える美しい祭礼が行われる(→1-09, 10)。
かつてブッダは、ワーの3か月間、神となって昇天した母親に教えを説くために、天上界に赴いた…といわれている。
そのブッダが天上界から地上に降りてくる…という仏教の言い伝えにもとづき、再び地上に降り立つブッダを迎えるため、人びとは「灯明をともす祭礼」(→1-12)をミャンマーの各地で行う。これが「ダディンジュの祭り」である。
11月初旬にはワーの期間が明けている。修行に励んだ僧侶たちに、袈裟や僧衣や生活用品などを人びとが寄進する「カティン」という祭りが行われる。
こうしたミャンマーの1年間の月の名前と、祭礼の流れを図で示しておく(→1-11)。

1-09, 10 ▶ 天上界での説法を終え、地上へと降り立つ仏陀を描く「三道宝階降下」。「従三十三天降下」図とも呼ばれる。ミャンマーやタイの寺院壁画や経本に、数多く描かれている。天界の神々、諸王が見護るなか、仏陀は、ナーガ(龍王)が支える3列の階段を降下する。
1-09は大英博物館蔵。
1-10はミンカバ・クビャウクギュイ寺院(パガン)の壁画より。
(→2-08〜10)

1 仏像を運ぶ黄金の霊鳥船（ミャンマー）

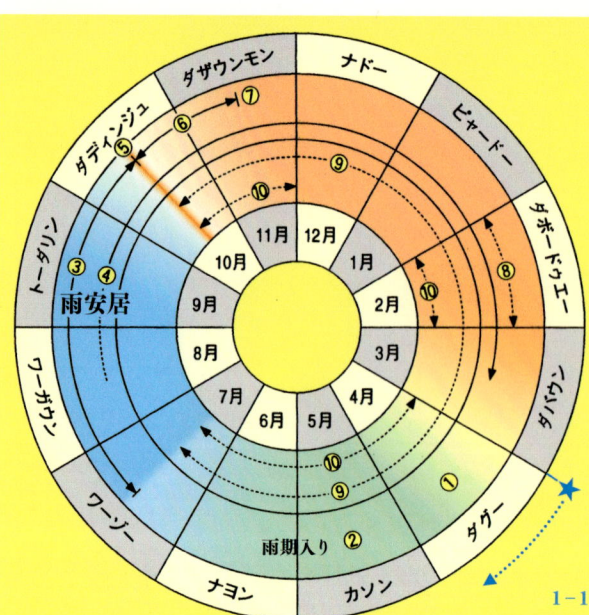

1-11

インレー湖の祭礼であるパウンドーウー祭は、10月初旬から18日間に行われる。この時期は、先ほど説明したダディンジュ祭（→1-12）とカティン祭（→1-14）の直前にあたることになる。

2-2　カラウェー船の巡行を見る…

次に、パウンドーウー祭について、詳しく説明しよう。
インレー湖の中央部に位置するターレー村の水上寺院から、この祭礼が始まる。
第一日目の早朝に、パウンドーウー寺院（→1-08）から、ご本尊である4体の黄金の仏像が、特別な装飾を施した陸上の山車に載せられ、移動し始める。
ドラの打音が鳴り響き、ソーナ（吹奏楽器）の楽の音に包まれた信者たちの行列に見送られて、黄金の仏像は港に停泊したカラウェー船の舟山車へと運ばれ、安置される（→1-15, 16）。
この港から、約3週間にわたり、インレー湖を一周する

1-11▶ミャンマーの1年間の月の名と、祭礼を示す。
1-12▶天上界から帰還したブッダを迎え、各地で行われる灯明祭。
1-13▶新年を祝う、ディンジャン祭（水かけ祭）。老若男女を問わず盛大に水をかけあい、祝福・尊敬のしるしとされる水を浴びて喜ぶ。
1-14▶僧侶への寄進の日であるカティン祭に曳きだされる、贈りものを飾りつけた山車。寄進者は構成に創意工夫をこらし、デザインを競いあう。

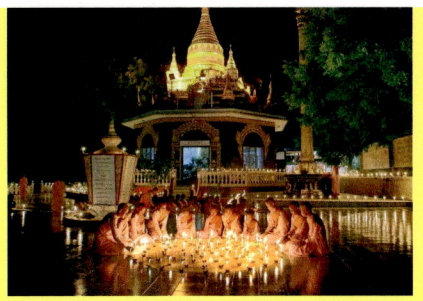

1-12

1-13

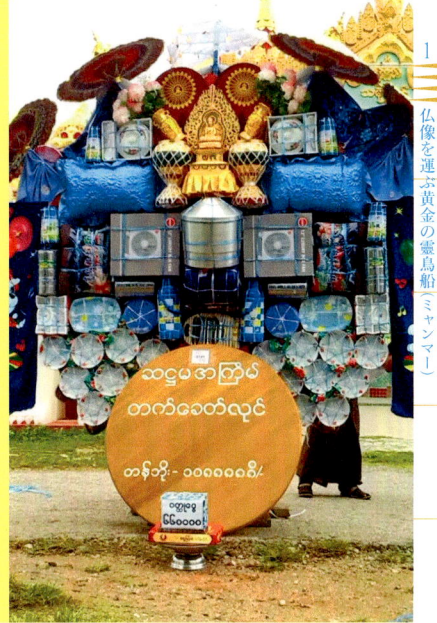

1-14

「仏像巡行」の旅が始まるのである(→1-17)。

湖の上に浮かぶ水上集落の間を縫いながら、カラウェー船が通過してゆく。

前方には鳥の姿を象った小さなカラウェー船が走り、その後方を、ご本尊の4体の「黄金の仏像」を載せたカラウェー船が巡行する(→1-18, 19)。前方を走る小さなカラウェー船は、シャン族の王から「黄金の仏像」に仕えるよう命令された、付き人（パヤールジーと呼ばれる）たちが乗る舟である。

次の巡行地の集落に着くと、ご本尊の仏像は陸上用の山車(→1-21, 22)に移され、その夜に祀られる仏教寺院の本堂へと運ばれる。

インレー湖の周辺地域には、100以上の村や水上集落があり、巡行の停泊場所が21箇所もある(→1-20)。祭礼の日には近隣の村人が大勢訪れ、供え物をしたり、夜間にお経を唱えたり…というような儀式を、一日中行う。

カラウェー船が到着すると、僧侶たちによる儀式がある。僧侶だけ

029

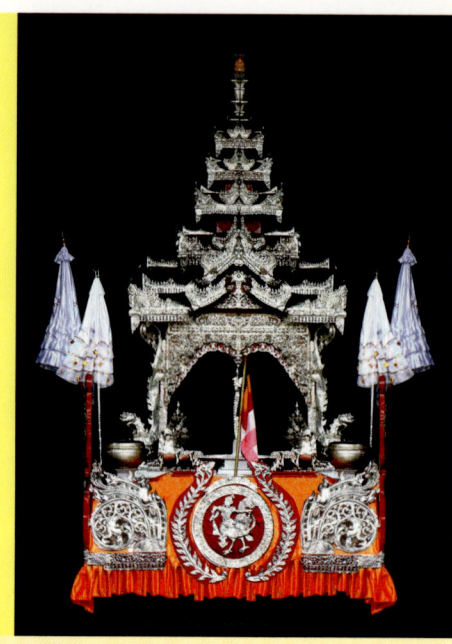

1-15 1-16

でなく、現地の村人で結成されたグループも参加し、交代で盛大な
お経を唱えて奉仕する場面が数多く見られる。

翌日の朝の7時頃、次の寄港地へと向かう出発の儀式が始まる。
最初に、伝統的な礼楽を奏する楽人たちの行列があり、その後に、
供え物の花瓶とご本尊（→1-23）を乗せて陸上を移動する山車が続いて
ゆく。

カラウェー船は、インレー湖の水面をすべるように移
動してゆく。

前日の場所から次の巡行の場所まで移動する間に、数
多くのインダーの人たちや現地の村人たちが、有名な
スウェリーという足こぎ舟を漕ぎながら、カラウェー船
を曳いて行く。

大きい集落になると、仏陀像を運ぶパウンドーウーの
巡行の行列の長さほども、前後に従う舟の列がふえ、
150メートルを越えることもあるほどだ（→1-25〜27）。

1-15, 16▶船着き場から
寺院へと、黄金の仏像を載せた
山車が陸上を移動する。
シャン族の藩侯が居住していた
ニャウンシュエにて。
陸上の山車は華麗な銀細工で
覆われ（1-16）、人と鳥が
合体した精霊神キンナラや
龍王ナーガの姿が、
その前面や後面に飾られている。
1-17▶奏楽の音に送られ、
次の寄港地へと、仏像が
運び出される。
ニャウンシュエにて。

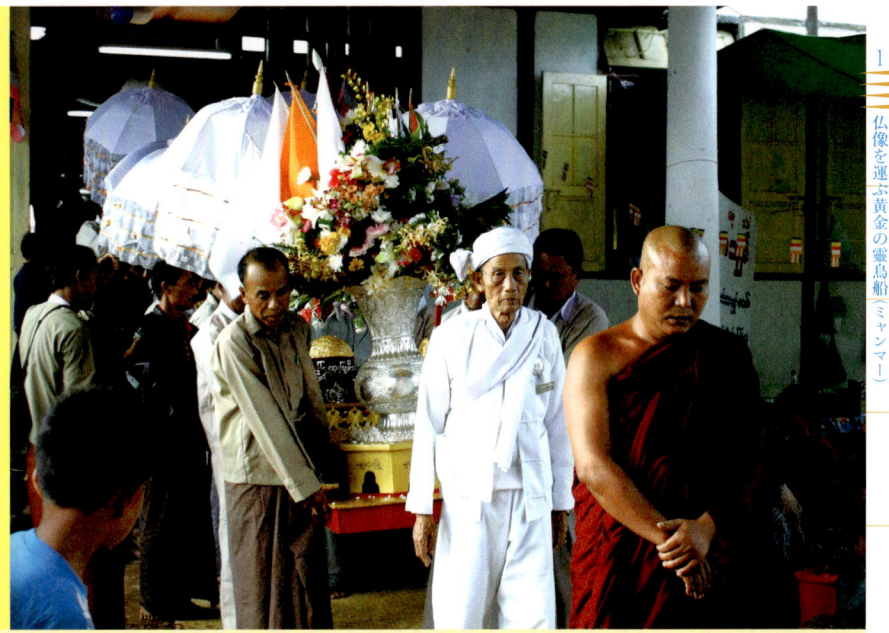

1 仏像を運ぶ黄金の霊鳥船〈ミャンマー〉

1-17

祭礼は、昼夜を問わず行われる。パウンドーウー祭の巡行ルート上にある東岸の村での夜の灯明祭では、山の上に住むパオ族の人びとが6時間かけて山を降り、ご本尊のお参りに参列する(→1-29, 30)。

ここで、カラウェー船が巡行する移動ルートを、インレー湖の地図上で見てみよう(→1-20)。

出発点は、ターレーにあるパウンドーウー水上寺院(→1-01)である。次に、ニャウンシュエの藩侯の町へと向かう。その後、第2の地点である、夜の灯明祭が行われる町へと向かう。最終的には湖の南部の集落などを訪れ、湖を一周して、再び出発点であるパウンドーウー水上寺院へと戻るのである。

2-3　黄金の塊、仏像を載せて巡行する…

カラウェー船上には、4体の黄金の仏像が安置されている(5体ある仏像の中の1体は、パウンドーウー寺院に残されている)。それぞれが、金銅の釈迦像である(→1-21, 22)。

ミャンマー古来の習俗では、民衆が薄い金箔を寄進して、仏像に貼

031

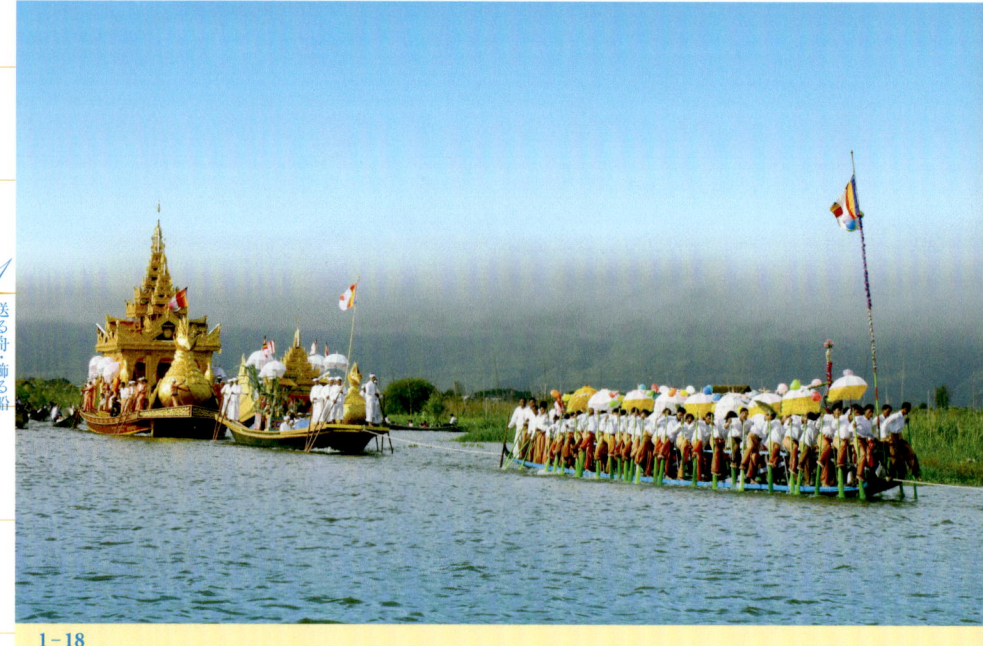

1-18

りつける。そのために仏像が金箔で覆われ、いつのまにか仏の姿が
ふくらんで、球体に近い形へと変容してしまっている。
　パウンドーウーの仏像は、その出現が、現地の言い伝えによれば、
11世紀のバガン王朝へと遡る。5体の仏像の寄進者は、バガン王朝
のアラウンシードゥー王で、12世紀のことだとされている。
　仏像は一時行方不明になるが、14世紀頃にシャン族
の人びとが森の中で5体の仏像を再発見し、ニャウン
シュエ市内の寺院へと運んで祀るようになったという。
17世紀には、シャン族の王たちの間の戦いの影響に
より、インレー湖の内部へと移され、いくつかの寺院
への移動を繰り返して、最終的に、現在のパウンドー
ウー水上寺院に祀られた…という。現地の記録には、
そのように記されている。
　したがって、パウンドーウー祭でのカラウェー船の巡
行行事の始まりは、1年に一度、シャン族の藩侯がご

1-18, 19 ▶ インレー湖上を、
南北に巡行するカラウェー船。
片足で漕ぐ村人たちの舟が
50艘ほど先導し、
長い行道の列が湖上に生まれる。
1-20 ▶ インレー湖上の巡行路。
パウンドーウー寺院を
出発点にして、時計廻りに村々を巡る。
薄いグレーは、
浅い泥水地帯を示す。
1-21, 22 ▶ 巡行する仏像は、
多くの村人が寄進する金箔の
厚みで、丸くふくらんでいる。
4体の仏像が船上に移され、
行く先々で
新しい袈裟を着せられる。

032

1 仏像を運ぶ黄金の瑞鳥船（ミャンマー）

1-19

カラウェー船
巡行図
（インレー湖）

ニャウンシュエ

マイン・タオ

タレーウー

ターレー
パウンドーウー寺院

インディン

N

┈┈┈ 巡行ルート
◉ ── 町
● ── 集落

1-20

▲1-21 ▼1-22

1-23

本尊をニャウンシュエで祀るためにとり行ったことが、その起源だと言われている。

現地の資料によれば、最初は、祭礼の中で巡行する村の数は、ニャウンシュエをはじめとする7箇所の集落だけであった。だがその後、巡行ルートの途中にある村人たちの強い要望で、村の数が次第に増加した。2004年には、今日のように、21箇所の村を巡行することになったという。

こうしたパウンドーウー祭の規模の発展過程が、湖の住民であるインダー族の民族的アイデンティティーの結束に強い影響を与えている…ということが、研究者たちの間でよく指摘される。

パウンドーウー祭がミャンマー国内で有名になると、インダー族の水上社会を舞台にした映画が作られたりする。また、初めはシャン族が主体だったパウンドーウー祭に、インダー族も主体的に参加するようになる。私は、こうした状況の変化が、インレー湖をめぐる民

1-23, 24 ▶ 水上集落
（インポーコン村からイェーター村）の水田地帯に近づくと、湖の水位がぐっと浅くなる。村人たちが力をあわせ人力で巡行船を曳き、その移動に半日かかることもある。意気あがる村人たち、結束も強まる。

1-24

族的アイデンティティーの結束に強い影響を及ぼしてゆくのではないか…と考えている。

2-4　カラウェー船、巡行ルートでの写真を見る…

ここからは、カラウェー巡行ルートで取材した写真を見ながら説明しよう。

5体の仏像と、黄金のご本尊の写真である(→1-21, 22)。先ほど説明したように、それぞれの村の信者たちの寄進により、ご尊体に貼りつけられた金箔で、ご本尊の姿はほとんど球体のようにふくれあがった。パウンドーウー祭は、この5体の仏像を祀ることが目的だが、祭りの際には1体の仏像を出発点である水上寺院に残し、4体の仏像だけを船に載せて、湖の上を巡行することになっている。

祭礼中は、それぞれの滞在先で村人たちがさらに仏像に金箔を貼って寄進したり、仏像に袈裟を寄進したり…などの行事が見られる。

村人たちは協力して、カラウェー船を曳く(→1-23〜27)。降水が少ない年には湖は浅くなる。一方で、もともと水深が浅いところもある。

1 送る舟・飾る船

1-25〜27 ▶ 狭い水路を
進むカラウェー船と、
それを迎える村人たちの舟。
オレンジのユニフォームが、
金色の舟山車と照応しあう。
東岸、北部のマイン・タオの辺り。

◀1-25 ▲1-26 ▼1-27

1 仏像を運ぶ黄金の霊鳥船〈ミャンマー〉

送る舟・飾る船

1-28▶いくつかの村では、独自のカラウェー船を建造し、仏像巡行をお迎えして、先導する。白い制服を着る人は、仏像に奉仕するパヤールジー（付き人→p.029）。

1 仏像を運ぶ黄金の霊鳥船〔ミャンマー〕

1 送る舟・飾る船

▲1-29 ▼1-30

1-29, 30 ▶ 仏像巡行を迎える
女性たち。行道に蓮の花びらを
敷き詰め、寺院の中には、
数えきれぬほどの捧げものが
並ぶ。灯明のゆらぎや読経の声が、
絶えることがない。
1-31, 32 ▶ 村人たちの
心をこめた捧げもの。
仏教への帰依、生活の安寧と、
豊穣への祈願がなされる。
1-33〜35 ▶ 最終日には、
舞姫たち（ティエン）が
仏を讃える踊りを奉納する。
少年僧や、数知れぬ
村人たちも参列する。

1−31

1−32

◀1−33　　　▲1−34　▼1−35

1 仏像を運ぶ黄金の霊鳥船（ミャンマー）

1-36

1-37

1-38

こうした水位が低いところでは、インダー族の人びとや村人たちが水中に入り、一致協力してカラウェー船を引っ張る風景がしばしば見られ、祭りの雰囲気を盛り上げる。

カラウェー船は主船以外にも、陸上用のカラウェー船や、さらに仏像の宿泊先の村がそれぞれに造りあげたカラウェー船などがあり、祭礼のあちこちで、その姿を現すことになる。

パウンドーウー祭における名物の一つは、スウェリーという、インダー族の人びと特有の足こぎ舟（→1-39〜41）だ。大きな舟になると、1艘に100人近くが乗っている。

また、ニャウンシュエにご本尊が到着する日と、パウンドーウーに仏像を乗せた巡行船が戻って来る最終日には、インダー族によるスウェリーのボートレースが盛大にとり行われ、人びとは興奮の渦に包まれる。

夜の灯明祭りの賑やかな場面も、写真で紹介しておく（→1-36〜38）。

1-36〜38 ▶ナウンドー村における夜の祭り。パオ族も山から降りて参加する。供え物の花々を頭上に乗せ、提灯を手に掲げる。
1-39〜41 ▶インダー族による最終日のボートレース。その喧騒が、人気を呼ぶ。

1-39

1-40

1-41

3 「カラウェー鳥」とは

3-1　美しい鳴き声が「仏陀の説法の声」に似る…

カラウェーはパーリ語の"kalavinka"を語源とする。カラウェーはヒマラヤ山麓の森に棲息する伝説上の鳥として、多くの仏教関連文献に登場している。

物語の中では「美声鳥」や「好声鳥」と呼ばれ、その美しい鳴き声は「仏陀が説法する声」を形容するのに用いられる。水辺に棲息し、空を飛ぶ…とされている（→1-42）。

多くの仏教文献や説話に登場する聖なる鳥カラウェーは、ミャンマー王朝における歴代の王たちにも好まれ、王権を表象するシンボルの一つとして使われてきた。

王が使う靴やクンイ（噛みタバコを入れる鉢）などの日用品から、王朝の伝統的な儀式に登場する舟や乗りものなどに、カラウェーを象る装飾が施されている。

カラウェー　　　　　　　　　　　　ヒンサー

1-42　　　　　　　1-43　　　　　　　1-44

とりわけ、王の即位儀式や宗教儀式などに現れるカラウェー船(→1-47)は、よく知られている。儀式に使用される舟には獅子、龍、サマニー(鳥)、エグリ(山ヤギ)をあしらう装飾船もあるが、カラウェー船は儀式の中心に位置し、国王のみが使用することができる…とされている。

3-2　霊鳥「ヒンサー」と「カラウェー」との違い…

カラウェー鳥に関連する話題の続きとして、ミャンマーの仏教文化や伝統的な装飾に登場する霊鳥「ヒンサー(→1-43〜45)」(ミャンマー語ではヒンダーという)がある。
仏教文化におけるヒンサーの話を詳しくするには時間が足りないので、ここでは、ミャンマーのヒンサーについての、一般的な解釈だけを説明する。
ヒンサーは、ミャンマーにおいて重要な霊鳥であった。モン族の間では、ビルマ族に先んじて仏教文化が繁栄

1-42 ▶ 王朝の象徴、カラウェー鳥。
日本の仏典では、カラヴィンカ(迦陵頻伽、かりょうびんが)として知られ、その鳴き声は、「仏陀の説法の美声」にたとえられる。
1-43〜45 ▶ モン族の象徴となるヒンサー鳥。
口に、宝珠をくわえている。
ヒンサーは飛翔力が強く、人間の眼に見えない速さで飛ぶのだが、この珠の輝きが眼に入り、通り過ぎたのがわかる…といわれている。

044

ヒンサー

1 仏像を運ぶ黄金の霊鳥船（ミャンマー）

1–45

1-46

していたが、かれらの文化ではヒンサーは、平和や幸運の象徴として崇められた。モン族のシンボルマークとして、使われたりもしている。
カラウェーとヒンサー、両者の違いに関してはミャンマーの専門家たちの間でもさまざまな意見がある。

1-46 ▶アマラプラから
マンダレーへ。
コンバウン王朝は遷都に際し、
大船団を組んでイラワジ川を下降した。
その配船図が記録され、残されている。
1-47 ▶コンバウン王朝で
造られたというカラウェー船の
貴重な写真。

046

1 仏像を運ぶ黄金の霊鳥船（ミャンマー）

1-47

　カラウェーは空を飛ぶ鳥で美しい鳴き声をもつことから、「ブッダの説法の妙なる声」を象徴する鳥だと言われた…とする資料もある。
　一方のヒンサーは、水辺に棲息するカモや、アヒルの仲間だとされている。11世紀のバガン王朝の資料によれば、ザガウェー船と呼ばれる舟が造られていた。この方がむしろヒンサーの姿に近い、水辺に棲息する鳥の形をした舟だった…とも伝えられている。
　そして王朝時代以降、「カラウェー」と「ザガウェー」は、たがいによく似た発音から、この二つの鳥のデザインが融合されることになったと考えられる。
　私は、ヒンサーとカラウェーの違いがわかる絵図を探してみた。ここに紹介するのは、インレー湖の銀細工の装飾として残されているものである(→1-42, 44)。
　カラウェーの方は足が少し長く、口の部分が尖っている。ヒンサーは、仏教の伝説で語られているように、口先に真珠のような珠を咥えたり、珠を垂らして（吐きだして）いたりするデザインが一般的で、

047

1-48

1-49

1-50

その特徴を示している。

4 「カラウェー船」のデザインを見る

4-1　ビルマ王朝、国王が乗る豪華船…

さていよいよ、カラウェー船のデザインについて話そう。コンバウン王朝の最後の都であるマンダレーに王宮が移転したときの、「王族の舟の行列」の配置を記録した

1-48▶コンバウン王朝時代のカラウェー船の見取図。
1-49▶2艘の龍（ナーガ）船を横繋ぎし、戦士とガルーダ鳥の姿をその上に戴く、ピィージモン船。
1-50▶龍の首を飾り、カッノパンを飾る王族の舟のスケッチ。
1-51▶現在のカラウェー船の設計図。細部の仕上げは、この図を基にして製作された。

カラウェー船・設計図

首 ①

③ 胸毛

船首 ① ② ③ ④

船尾

船首の基板

船首平面図

翼部分 ④

首の鳥毛 ②

①―カラウェーの首　②―首の鳥毛　③―カラウェーの胸毛　④―カラウェーの翼

1-51

仏像を運ぶ黄金の瑞鳥船（ミャンマー）

049

1-52 ▶ カラウェー船のピャッタ細部。ミャンマーで「カノー」と呼ばれる植物文様が、さまざまに組み合わされ、孔雀に似た鳥の姿へと変容して、天界に向って伸び立つ三つの塔を華麗に飾る。

1 仏像を運ぶ黄金の霊鳥船〔ミャンマー〕

1-53

1 送る舟・飾る船

図が残されてる⁽→1-46⁾。

行列の中央に位置する舟が、カラウェー船だ。当時のミンドン王によってデザインされたと言われている。カラウェー船の形について、これより早い時期の資料は、発見されていない。

カラウェー船はもともと、ビルマ王朝時代における王族の御座船(ござぶね)で、国家の盛大な儀式や仏教儀式に際して国王が使用する豪華船であったとされている。

コンバウン王朝時代の、カラウェー船の写真が残っている⁽→1-47⁾。ミャンマーが独立してから、1974年から88年までが社会主義の時代であったのだが、その時代に、ヤンゴンのある湖の上にこのような姿のカラウェー船が造られ、浮かんでいた。社会主義政権の中央政府が、ミャンマーの統一王朝時代を回顧する文化遺産の一つとして、再建したと考えられる。

現在のインレー湖上を巡行する、カラウェー船の姿⁽→1-19⁾。二つの写真を見比べてみると、カラウェー船

1-53、54 ▶ピャッタの細部装飾。さざ波のようにそりかえる文様の動きが、内装の細部に力を吹きこむ。

052

1-54

のデザインや装飾が、時代とともに少しずつ変容していることがわかるだろう。

4-2　現在のカラウェー船の構造…

ここで、現在のカラウェー船の構造を見てみよう。

まず、カラウェー船の船首部分(→1-01)。

写真で見られるように、カラウェー船の構造は、舟の基盤の部分に「ナガマオ」という2艘の舟が並び、この2艘を結びつけてその基盤を支えている。ナガマオとは、ナガ、つまり龍の頭の形で装飾された舟を意味している。

2体の龍が協力しあい、金色に輝く鳥形の豪華船を支えている…。カラウェー船に隠された、興味深い構造である。

舟の中央には、寺院の形や仏塔を連想させる、屋根付きの塔状の建造物(→1-48, 49)が据えられている。これは、ピャッタと呼ばれている。

舟の前方は、カラウェー鳥の頭部・胸部を象る板を素材とする装飾が施され、舟の後方は、鳥の翼の装飾で構成されている。

1-55

ピャッタの数は、カラウェー船によって一つから三つへと変化するのだが、この数の変化で、豪華さや、所有者のステータスが強調されている。
また建造物の壁、天井や屋根などには、ミャンマーの伝統的な装飾であるカッノパンや、伝説や空想の聖獣の姿などが登場する(→1-56〜58)。中央に聳えたつピャッタの中には、ご本尊である、4体の黄金の仏像が祀られている。
カッノパンの装飾は、ミャンマーの建造物などでよく見られる基本的な意匠である。蓮の花などの植物の花びら、葉、蕾、その枝や幹などの部分で構成される。
また、仏教に関係した建築物には、カッノパンの装飾による守護神や聖獣など、さまざまな空想上の動物が見いだされる。

4-3　装飾に登場する聖獣たち…

ミャンマーの代表的な聖獣像を集めた図がある(→1-59〜64)。

1-55 ▶ 巡行する4体の仏像に、村人たちが金箔を寄進する。
1-56 ▶ 伝統的な装飾・カッノパンが施された、ピャッタの天井。
1-57 ▶ ピャッタの側から見た、カラウェー鳥の首筋のデザイン。

1-56　　　　　　　　　　　　　　　　　　　1-57

　まず、頭部が人間の頭で、身体がライオン。この姿はマノティハーという守護神であり(→1-59)、ミャンマーでは、しばしば、仏塔の角の部分に守護神として飾られているのを見ることができる。
　また、柱を彩るネヤーという名の装飾がある。カラウェー船のピャッタを支える外側の柱にも、このネヤーという聖獣が、柱を支えるという形で現れる(→1-62, 64)。
　この聖獣の装飾は、17世紀から18世紀のコンバウン王朝時代に建てられた木造建築物にもよく見られる。ミャンマーの伝統文化における蛇やナーガの姿が、近隣の文化圏との交流のなかで姿・形を変化させたのだ…と言われている。

1　仏像を運ぶ黄金の霊鳥船［ミャンマー］

055

ミャンマーの靈獸たち

1-58

1-61

1-62

1-59

1-60

1-63

5｜おわりに

最後に、カラウェー船の造形には、仏の教え、仏教の慈悲の心を広めるというメッセージが込められている。だが、反面、ビルマ族の王権の権力を象徴するという美意識も重ねられていた…ということを指摘しておく。カラウェー船の象徴性に関しては、まだ不明な側面が残っている。私は、他のアジアの祭礼などと比較しながら、このユニークな仏像巡行船の造形の特質について、さらなる研究を進めてみたいと考えている。

1-58, 59 ▶ マノティハー。
ライオンと人間の力を合わせた複合獣の守護神。
1-60 ▶ 守護神(鬼神)のマガン。
1-61 ▶ 五つの力を合わせもつ…とされる複合獣ピンサルーパ。象の鼻、龍の角、鷲鳥の翼、鹿の脚、魚の尾を合体した靈獣。
1-62 ▶ ネヤー。
龍と獅子の複合獣。
1-63 ▶ 口をいっぱいにあけた、鬼神の姿。顔だけの靈獣であるインドのキルティムカや、バリ島のボマ(→6-29)によく似ている。
1-64 ▶ ピャッタの四隅を支える四本柱に姿を現す、靈獣ネヤーの力強い姿。地上と天界を結ぶ力をもつとされる。龍(ナーガ)と獅子の複合獣か…。

1 仏像を運ぶ黄金の霊鳥船〔ミャンマー〕

1-64

1 送る舟・飾る船

1 仏像を運ぶ黄金の霊鳥船［ミャンマー］

060

黄金のカラウェー鳥を船首に飾る御座船(王室専用船)に乗り、イラワジ河を巡行する、コンバウン王朝のミンドン王と王妃。船上には重臣たちが侍り、川べりを屈強な象軍団が行進する。1-46 (p.046) の配船図を参照されたい。
マンダレーの挿絵入り経本より。

送る舟・飾る船――アジア「舟山車」の多様性

2

豊穣を招くナーガの舟山車
―― タイのチャク・プラ祭

スリヤー・ラタナクン
ホーム・プロムォン

●タイの仏教には、信者が一定期間世俗的な欲望を絶ち、
教えを守り、静謐な時間を過ごす…という
「雨安居」(雨季の瞑想期間)の修行期がある。
雨安居が終ると、タイの各地では、さまざまな祭りが行われる。
●タイ南部では雨安居の終りに、仏像を曳き廻すチャク・プラ祭が行われる。
非常に陽気で有名な祭りで華麗な舟山車の行列もあり、
ルア・プラ(僧侶の舟)と呼ばれている。ルア・プラの中心部には
王宮を象徴する塔「ブッサボック」が据えられ、仏像が安置される。
●多くの場合、船首には壮麗なナーガ(龍)が飾られて、
たがいにデザインを競いあう。船腹には花や緑の葉、
金箔や銀箔、ナーガの模様などが美しく飾り付けられる。
華麗に装飾されたルア・プラは、特別に
「ルア・プラ・ナーム」と呼ばれる。ナームは「水」を意味する。
●タイの人々は、ナーガに、特別の情愛を抱いている。
ナーガは、多くの仏教説話に登場する。たとえば、仏陀が
深い瞑想に入られたときに、ナーガがその脇でとぐろを巻いて
頭をもたげ、激しく降る雨から仏陀をお守りしたという。
ダルマの教えに感動したナーガが人間の姿へと変身し、
得度して、僧になりたいと願いでた…という話もある。
●チャク・プラ祭は、民衆の厚い信仰心、村人の
アイデンティティーの表れであり、また、芸術的手腕を
存分に発揮して、伝統文化を継承する場ともなっている。
●今回の報告は、ナーガを飾る「ルア・プラ・ナームの
造形的な象徴」に、焦点をあてている。

2-00

2-00▶タイ仏教に特有の、
遊行する仏。スコータイ様式による、
歩く姿の仏像。
ベーンチャマボピット寺院所蔵。
2-01▶天上界での説法を終え、
地上へと降り立つ仏陀を迎える、
神々と王、宮廷人たち。
雨安居明けを告げる
「タック・バーツ・テーウォー祭」の
起源となる(→p.70)
ブッダイサワン礼拝堂壁画より、
バンコク国立博物館所蔵。

2 - 01

065

0 はじめに

仏教や神々の像を町や村の中へと担ぎだし、信者とともに行列をなして通りや水路を巡行する風習は、太古から存在していた。

ヒンドゥー教の祭りでは、美しく飾り立てた車（輿や山車）に、ヴィシュヌ神やシヴァ神の像を載せて村々を曳き廻し、その後を人々の行列が続く。一方、仏教の祭りでは、雨安居（雨季の間の瞑想期間）が終った後に仏像を曳きだし、ソンクラーンの日（タイの旧正月）でも、人々の崇拝を集める仏像を巡行することで生まれる行列が、数多く見いだされる。

これらの宗教行事は、信仰の厚い人々が聖なるものから祝福をうるために行われる。ヒンドゥー教徒や仏教徒は功徳を積むことで、この世やあの世での各々の願いをかなえようとする。

この発表では、タイの南部で仏像を巡行する風習が、仏教の雨安居が終ったことを祝う伝統的な行事であることに着目し、この時期に行われる種々の祭りについての説明を試みる。

構成は次のとおり。

はじめに、雨安居の歴史的経緯について紹介する。次に、タイで現在行われている雨安居の直後に催される四つの祭りについて。さらに、チャク・プラ祭の詳細について説明する。

舟の構造や装飾、ナーガの描写、村人の祭りへの参加について紹介したのち、最後に、ナーガにまつわる仏教的な意味づけと、仏教とナーガとの関係について述べることにする。

1 仏教の「雨安居」の歴史をたどる

雨安居を僧院で送る…という風習は、仏陀の存命中に始まったと、仏典に記されている。次のような話が伝えられている。

――雨季で大地がぬかる時期に村人が稲を植えるのだが、僧侶たちが知らずに植えたばかりの稲の苗を踏みつけることがあった。村人たちはそのことで、困り果て

2-02 ▶ カオ・パンサーの時期になると、人々は寺院に出向き、徳を積むための供物を捧げる。

2-02

た。村人の不平を耳にされた仏陀は、僧侶たちに、雨季の間は僧院から出てはいけないという規則を作られた——という。

こうしてカオ・パンサー（入安居、雨季の始まり）から約3か月間は、僧侶はダルマ（仏教の教え）を経典から学び、パーリ語（インドの方言の一つで、仏陀の教えに使用された言語）を勉強するとともに、修練や瞑想行を厳しく実践することになったのである。

人々はそれぞれの地域の僧院に行き、カオ・パンサーの始まりを告げるローソクを奉納する。ローソクは入安居の期間中、それぞれの寺院で火を灯され、寺院に祀られている仏像を照らしだす。

人々はまた、寺（ワット）の境内にいつもより足繁く通い、僧侶に食べ物を差し入れたり、ダルマについての説法を聞いたり、読経したり、瞑想するなど、自らの功徳を積む（→2-02）。

3か月にわたるカオ・パンサーが終了すると、オーク・パンサー（出安居、雨季の終り）の祭りを祝う。人々は地元の寺院で、僧侶の一団に、新しい法衣やその他の物品を贈る。この日に供物を捧げること

067

2-03

2-05

2-04

2-06

は、特に功徳を積むことになると考えられている。

2 雨安居の終りを祝う祭り

2-1　ブン・ライ・ルア・ファイの祭り…

「オーク・パンサーの祭り」は、地域によってさまざまな種類がある。たとえば、タイ北東部（イーサーン）のナコン・パノム県では、メコン川に舟を浮かべて水上パレードを行う「ブン・ライ・ルア・ファイの祭り」が有名だ(→2-07)。

ブン・ライ・ルア・ファイとは、イルミネーションを灯す舟の行列のことである。祭りのハイライトは、20艘の舟からなる船隊の水上パレードだ。

舟は何百ものオイルランプを載せ、明滅する光で、宮殿や寺院などのモチーフを巧みに浮き上がらせる。先端部に火を吹く龍を光で描く舟や、王が所有する美しい平底船をまねたものもある。

> 2-03～06▶ブン・ライ・ルア・ファイ祭の水上パレードの準備にいそしむ村人たち。竹を素材にしてイルミネーションの骨子を組み立て、オイルランプで光の像を輝かせる。
> 2-07▶イルミネーションを灯す20艘もの舟が、メコン川で水上パレードを繰り広げる。竹の骨組みと数百個のオイルランプが、霊獣ナーガの背上で光り輝く宮殿や寺院、国王の肖像などを幻想的に出現させる。

068

2-07

微細な光の線を生みだすために、竹を素材にして作られたさまざまな形の格子枠が舟の上に立てられる(→2-03～06)。

王の舟は スパンナホンと呼ばれ、船首にはハンサという神話の白鳥や、アナンダ・ナーガラーという神話の大蛇（ナーガ）が飾られている。華やかなブン・ライ・ルア・ファイの祭りでは、仏を敬うとともに、生命をはぐくみ稲の生育を促す雨に対する、深い感謝が表される。

祭りは、功徳を積むための絶好の機会でもある。お布施を捧げ、メコン川に浮かぶ舟を競って美しく飾り立てる。村人たちはこの世においても、あの世においても、仏の慈悲をえられるように…と心から願うのである。

2-2　タック・バーツ・テーウォーの祭り…

タイ中部では、山から下りてきた僧侶に食糧を差し出す風習があり、「タック・バーツ・テーウォーの祭り」と呼ばれる。

これは、仏陀が、忉利天（とうりてん）と呼ばれる天上世界で母親に3か月間教えを説いたのち、水晶の梯子を下りてサンカッサ山の頂に降り立ち、イ

2-08

2-09

2-10

ンド中部のサンカッサ・ナガラに着かれたことを記念する祭りである（→2-01, 08～10）。仏陀は地上に降り立つと奇跡を起こし、三界のすべてを開いて、人々にすべての天上界や地獄の様子を見せられた（三界とは、欲界、色界、無色界のこと）。

このことを記念して、仏教徒は、「タック・バーツ・テーウォーの祭り」を捧げる。祭りの日、僧侶は山上の寺院から行列をなして地上に下り、人々から供物を受け取る（→2-11～12）。

人々は特別の食べ物を用意し、托鉢用の大鉢に向かって投げ入れる。これは、蒸したもち米をバナナの葉やパンドン（タコノキ）の葉で3角形にしっかりくるんだ粽のような食べ物だが、先端部分が細長く伸びているので、そこを持てば正確に大鉢に投げ入れることができる（→2-13）。

タック・バーツ・テーウォー祭で行われるこの風習は、

2-08～10▶忉利天から地上界へと帰還する仏陀。インド中部のサンカッサ山頂に降り立った…といわれている。
2-10は、サンフランシスコアジア美術館所蔵のタイの仏画。
2-11▶タック・バーツ・テーウォー祭の日、列をなして寺院から地上に降り立つ僧侶たち。
2-12▶人びとは用意した食べ物を、僧侶たちの托鉢用の大鉢に入れる。
2-13▶食べ物はバナナの葉で粽のように包まれる。長く伸びた葉の部分を持つと、大鉢に投げ入れやすい。

2－11

▲2－12 ▼2－13

2 豊穣を招くナーガの舟山車（タイ）

2-14

「オーク・パンサーの祭り」での独特の風物となっている。
祭りの雰囲気を盛り上げるものは、仏像を載せ、美しく飾りたてた山車の行列だ。山車は山上から麓へと運ばれ、山車の後には、村中の僧侶の行列が続く。
人々がバナナの葉でくるんだ粽（カオ・トム・マット）を托鉢用の大鉢に投げ入れるとき、祭りはクライマックスに達する。

2-3　ケン・ルア・ヤーオの祭り…

オーク・パンサーを祝うもう一つの有名な祭りとして、タイ中部のチャオプラヤ川のような大きな川で行われる、「ボートレース」がある（→2-14〜17）。胴体の長い舟に、30人から50人の漕ぎ手が乗りこみ、速さを競う。
それぞれの村が舟を持ち、他の村に負けないように、艶やかに舟を彩色する。人々は両岸の河岸に集まり、色とりどりの旗を振って応援する。人々は興奮し、陽気にさわぎたてる。ボートレースに宗教的な意味はない

2-14〜17▶タイ中部のチャオプラヤ川で行われるボートレース。
ナーガ（龍）を想わせる長い胴をもつ舟の上に、漕ぎ手が2列に並ぶ。
激しいレースを応援して華やかな彩の旗を振る見物人は、陽気そのもの…。

2–15

2–16 2–17

が、雨季が終り厳粛な瞑想期間が終ったことを喜びあい、たがいに祝う、大切な機会なのだ。今日のようなストレスと緊張の多い時代に生きる現代人にとって、このように陽気に騒ぐ機会は、貴重であろう。

2–4 チャク・プラの祭り…

タイ南部では、オーク・パンサーにあわせて、仏像を巡行する「チャク・プラの祭り」が行われる。これは、非常に陽気で、また、名高い祭りである。そのための準備は大変なもので、通常、村人が総出でとりかかる。宗教的な意義はさておき、村人にとってこの祭りは、興奮し陽気に騒ぐことができる格好の機会となる(→2–24～31)。

祭りのハイライトは、タイ語で「ルア・プラ」、文字通り「僧侶の舟」と呼ばれるパレードだ。実際には、ルア・プラは、舟として造られるだけではなく、通りを巡行する山車の形であったり、車のついた台車である場合もあるが、いずれにしても、聖なる仏像がその上に載せられている。

船体の横幅を出すために、小型の舟2艘の船腹を並べて造ることが

073

2-18

多い。村にはそれぞれ独自のルア・プラがあり、村人たちは船腹の両面に花や緑の葉、金箔や銀箔、ナーガの模様などをあしらい、美しく飾り付ける。

美しく装飾されたルア・プラは、特別にルア・プラ・ナームと呼ばれている。ナームは「水」を意味している。ルア・プラ・ナームは木造の舟で、通常は中規模サイズの屋根のないジャンク（唐船）が使われる。舟の上には仏像を安置する、小さなあずまやのような建物、ブッサボックが置かれている（→2-19, 20）。

3 祭りの主役。舟とナーガと村人たち

3-1 舟の構造について…

昔は、舟を作ることは、それほど大変な仕事ではなかった。軽ければ軽いほど、いい舟だとされていたからである。それゆえ、多くのチャク・プラ用の舟は、竹

2-18▶船の形を模す、タイ王国の玉座。カンチャナブリ県にあるプロムミット・フィルム・スタジオの中にある玉座。アユタヤ時代の玉座を復元し、時代映画撮影の際に使われる。
2-19, 20▶仏像の玉座となる「ブッサボック」。装飾船のほぼ中央部に置かれ、この中に仏像を安置して水上を巡行したりする。ブッサボックは、タイ建築の様式美の粋を尽くし、天上の楼閣のように演出される。ナーガや蓮華、バナナの木の彫刻、水晶玉…などが飾られている。タイの建築家は寺院の階段や手すりなどに、天上界から地上界へと降り立つナーガの姿を配置する。

ナーガの階段

2-20

ブッサボック（仏像の玉座）

2-19

2　豊穣を招くナーガの舟山車（タイ）

で作られた。

舟の下に、長く切った木の板を二つ並べ、舟を曳き廻しやすいように板の下に車輪を装備した。二枚の板には、ナーガの彫刻が施された。次に、金や銀の紙でナーガの鱗の飾りをつける。舟を曳き廻すときに、この鱗が光輝くからである。

仏像は、ナーガと舟の中央部に安置される（→2-26）。舟の後方には、僧侶が座る場所が用意される。仏像の正面には鉢が置かれ、お寺への布施としての、お金（コイン）や食物などが入れられる。昔は人力でチャク・プラ祭りの舟を曳いていたが、昨今では、機械エンジンによる巡行に変っている。

3-2　ブッサボック（仏像の玉座）とは何か…

装飾船「ルア・プラ・ナーム」の中央に立ちあがるブッサボックは、屋根つきの四角形の建物で、四隅には柱が立っているが、壁はない（→2-19）。

華麗に飾りたてるために、それぞれの辺を2等分、あるいは3等分し

075

て、本物のモンドップのように8角形や12角形にしたものもある。
モンドップとは、パーリ語、あるいはサンスクリット語で、背の高い屋根付きのパビリオンを意味している。

タイでは、金色に輝き、多くの花や貴金属で美しく飾り立てたブッサボックを、国会の開会式のような重要な行事の折に「国王の玉座」として使用する(→2-18)。仏像巡行の祭りでは、このブッサボックの中心に、仏像を安置する。

ブッサボックは、ルア・プラ・ナームの中で、最も重要な場所と考えられている。それぞれの村は、ブッサボックを天上の楼閣のように見せようと飾り立て、その美を競い合う。このときのモデルは、背が高く4面からなるもので、タイ建築の独特の様式が、随所に見いだされる(→2-20)。

たとえば、屋根の最前面には、ナーガを象ったチョーファーが並び、柱の上部には蓮の形をしたブア・プラーイ・サオが、また、屋根の重みを支える木製の カン・トゥアイが見いだされる。

ブッサボックの柱には、バナナの木の美しい彫刻が施されている。屋根の頂上には水晶玉ルーク・ケーオが載っており、太陽の光を反射して虹色に輝く。

3-3 「ナーガ」のモチーフが語るもの…

多くのテラワーダ(上座部)仏教徒は、「ナーガ」の存在を信じている。ナーガとは、社会的に生みだされた生物(神話の動物)であり、人間の目に見えない世界に住み、超自然的な力を持つ靈獣だ…と考えられている。

トリピタカ(南伝大蔵経)という仏教の経典には、ナーガにまつわる物語や伝説が数多く記載されており、仏教および仏教徒にとってのナーガとの関係の深さを物語っている(→2-21~23)。

舟の装飾には、通常、ナーガのモチーフが多用される。ナーガは、仏教説話のさまざまな場面に登場する。たとえば、仏陀が深い瞑想に入られたとき、ムチャリン

> 2-21 ▶ナーガ(龍)は仏教との繋がりが深く、多くの説話、仏画や仏具に現れる。これは、ヒマパーン森にあるアノダー池の守り神である龍王の図。阿羅漢となった沙弥がこの池から舍利弗(しゃりほつ)に水を奉納したという逸話がある。龍王も仏法の力を認めたという証を表している。タイ仏教寺院(ワット・スタット)の壁画より。

2 豊穣を招くナーガの舟山車（タイ）

2-22　　　　　　　　　　　　　　2-23

ダという名のナーガが仏陀のそばでとぐろを巻き、自らの頭で仏陀の頭を覆い、激しく降る雨から瞑想する仏陀をお守りした…という逸話が伝えられている(→2-22〜23)。

別の話では、ダルマの教えに感動したナーガがあり、人間の姿へと変身し得度して僧侶となり、教団の一員になりたい…と願いでたという。願いが却下されると、今度は、ナーガとして得度することを望んでいる者がいる…と仏陀に頼み、仏陀はこの願いを聞き入れたという。

ナーガが人間へと変身する能力をもつことが分かったために、得度式の折に導師は、白い衣をまとい得度を希望する者に、人間であるかどうかを問う習慣ができたという。

このような逸話があるために、タイの人々はナーガに対して特別の情愛を抱いている。

タイの建築家は、宗教的な建物や行事に用いる仏具に、ナーガのモチーフを使うことが多い。顕著な例と

2-22〜23▶仏陀の瞑想成就を援けた、ムチャリンダ。七つの頭をひろげて仏陀の頭を覆い、激しく降る雨から瞑想する仏陀を護った…という。上座部仏教では、数多くのムチャリンダと仏陀像が造像され、壁画にも描かれている。
2-24▶七つの頭をもつムチャリンダを模す、チャク・プラ祭の山車の船首飾り。

2 豊穣を招くナーガの舟山車（タイ）

2-24

して、寺院では仏像が安置されている場所へと続く階段の手すりや、最も神聖な建物（ボート）の屋根の前面にナーガの姿が配置される。神聖な建物の周囲には、8個の境界石（シーマー）が置かれ、特別な建物であることが示されている。

ブッサボックに置く仏像は、通常ガンダーラ（古代インドの一地方で、現在はアフガニスタンの一地域）様式の立像である。南方の仏教徒の間では、この様式の仏像の巡行祭に参加した村人は多大な功徳を積めるうえ、この仏像が、村に雨と繁栄をもたらす…と信じられている。

3-4　村人たちが参加する…

ルア・プラの建造と、仏像巡行祭への参加は、村人全員の責任だと考えられている。準備には、長い時間が必要である。

舟の装飾に何か月もかかるし、祭り全体にかかる費用は、通常3万バーツを超えるだろう。しかし、仏のために時間や資金を捧げることは村人の喜びであり、苦労して装飾した舟が川に浮かぶ姿を見るの

079

2-25

は、とても嬉しいことだ。

毎年、村人が仏像を曳き廻すためにあてる費用と労力には、それに見合うだけの報いがあり、大いなる仏の慈悲を拝受できる…と人々は信じている。

4 ナーガに反映された「仏教的な特徴」とは何か

4-1 「無常」＝世界のありのままの真実を見つめる…

「無常」は、仏教の教えの中で、最も基本となるものである。
この世のすべての存在は、常に固定されているのではない。形あるもの（色）も、形のないもの（名）も、常に、縁起の法則によって変化しつづけている。

悟りを開いたブッダも、前世では動物だったことがある。経典にはそのように記されている。これはブッダが、神のような絶対的な存在ではなかったことの証であり、未成熟な私たちも、努力によって精進できること

2-25～26 ▶タイ南部のスラーターニー県で行われるチャク・プラの祭りにくり出す、ルア・プラ（僧侶の舟）。
人々の興奮と陽気を映しだす絢爛豪華な山車の装飾に、圧倒される。

2−26

の象徴である。

4−2 「業(カルマ)」の理…

すべてのものには、自分自身がもつ力に自己啓発への努力を加えて正しい修行をするなら、より良く変化できる可能性がある。それが、「業(カルマ)」の理である。

変化を起こす主体は私自身の内にあり、人間の智慧の働きよって、それは可能である。外からの力によるものではない。人の業(カルマ、すなわち行い)は、その人自身の努力によって決定される。

4−3 「不放逸」＝常に気づきを保って歩むこと…

ナーガやブッダを描く図像は、多くの仏教徒に、私たちが人間として生まれえたことの幸運を思い起こさせてくれる。人間として生まれえたことは、ブッダが成し遂げた「本当の幸せ」にたどり着ける可能性を感じさせてくれるからである。

それゆえ私たちは、人間として与えられた生命を無駄にせず、日々の仏性を磨いていく「不放逸」の大切さを感じている。

2-27

ナーガたちは、ナーガの姿のままでは悟りに達することができない…とされている。正しく修行をして、人間へと生まれ変わらなければならないのである。しかしそれは、彼らにとって仏道を歩み、悟りを開くことができる可能性をもつものである…といえるだろう。

4-4　教えに対する信心…

ナーガは仏教徒にとって、ブッダに対する強い信仰心の象徴ともなっている。

人間からブッダ（目覚めた人）へと変容するために、戒（悪しき行いをせず、良き行いをする）、定（心を安定させる）、慧（智慧を育んでいく）によって自分自身を自由に解放していけることへの、象徴である。

ナーガはその逸話から、ブッダへの帰依心が強い動物であることがよく知られている。その意味でブッダや、その教えに対する堅固な信仰心を表す象徴でもあった。

ナーガ、とりわけ「ムチャリンダ（七つの頭を持つとされる）」は、幸せの象徴でもある。彼はブッダが悟りを

2-27〜28 ▶ スラーターニー県で行われた、チャク・プラ祭での山車。地域の村、学校、寺院などの代表として、趣向を凝らした山車のパレードが続いていく。

2-28

開かれたその日に、ブッダの徳をお守りした…といわれている。ナーガは、ブッダの「悟り」すなわち本当の幸せ（何ものにも頼ることのない幸せ）の瞬間にいあわせた、たぐい稀な存在であると考えられる。ナーガは口から火を吐きだしたり、毒を持っていたり…と、危険で魔術的な力のある存在である。だが同時に、ブッダの教えに受け入れられた存在でもあることも示している。ブッダが、動物、人間、さらに神々に対しても、優れた師匠であることを物語っている。

5 終わりに

仏像を巡行させる風習（チャク・プラの祭り）は、雨季の瞑想期間の終りに行われる最大の祭りの一つである（→2-27〜28）。

タイ人は祭り好きだが、それは、祭りがタイ語でいうサヌックの絶好の機会になるからだ。サヌックという言葉は通常「楽しむ」と訳されているのだが、実際には、さらに多様な意味が含まれている。自らの行為のなかに喜びを見いだし、心を高揚させることをも意味している

083

2-29

2-30

からである。

　タイの一般的な仏教徒は、世俗的な楽しみを求めることを熱望している。宗教的な祭りは、「楽しむ」と同時に「功徳を積む」機会にもなるので、人々は喜んで参加する。雨季の瞑想期の後の祭りを人々が祝うのは、そのような意味があるからである。

　タイの仏教徒にとって、功徳を積むことは、重要な関心事である。仏教では、「良い行い（カルマ）」には「良い報い（パーリ語ではブンヤ「徳」の意）」があると信じられている。その報いには、死後に極楽で生まれ変わることや、この世で恵まれた生をうること…などがあげられる。功徳を積む方法にはいろいろあり、今日のタイ社会では宗教的な祭りを組織してそれに参加することも、功徳の一つと考えられている。

　今日のタイ社会では多くの変化が起きているが、これらの伝統的な祭りは今でも、地方において盛んである。地方の住民は、多文化主義が興隆する現代にあって、

2-29〜31 ▶ スラーターニー県でのチャク・プラ祭。夜になると山車が一箇所に集められライトアップで展示され、細かな装飾を間近で見ることができる。水上に浮かんだ山車のパレードも人々の耳目を集める人気のイベントだ。

2-31

自分たちの集団的なアイデンティティーの確認を、伝統文化の中に求めているからである。

地方の人々にとって、灯火をともした船団のブン・ライ・ルア・ファイの祭りや、仏像を曳き廻すチャク・プラの祭りは自分たちのアイデンティティーを示す絶好の機会であると同時に、信心や芸術的な手腕を発揮する実り豊かな場でもある(→2-29〜31)。

何艘もの美しく飾り立てた舟が水上をパレードする光景は、タイの人々にとっても、外国から来た観光客にとっても、壮観である。

これらの伝統行事の未来は、地元の人々の熱意に負うところが大きいが、最近の若者は地方の若者も含めて近代化やグローバル化の影響を受けており、今後なお伝統行事がこれまで通りに継承されるかどうか…が危惧されている。

しかしながら、タイの観光省が最近、これらの祭りを観光産業興隆の起爆剤として推進し始めた。21世紀から未来に向って、このような伝統行事が末永く続くことが、強く期待されている。

多頭のナーガが乱舞する──スラーターニーのチャク・プラ祭

黄 國賓（写真＋文）

●タイのスラーターニーでチャク・プラ祭が始まったのは、シュリー・ヴィジャヤ王朝時代といわれ、雨季明けを祝い、行われる。「チャク」は「曳く」、「プラ」は「釈迦・仏像」を意味している。

●舟形の山車は、路上で曳行されるものと、湖の上を巡行するものの2種類がある。路上の山車は「ノム・プラ」、水上に浮かぶ山車は「ルア・プラ」と呼ばれている。ノム・プラの多くは木で作られ、先端に華麗な龍の装飾が施される。

●路上を巡行するノム・プラの中心には、須弥山（宇宙山）を象る四角い塔屋、ブッサボックが建てられ、その中に仏像が安置される。舟の周囲には鮮やかな色布や旗、花などが飾られ、脇にはドラムや鐘が据えられ、後方は僧侶の席になる。町を通過するとき、人々はノム・プラに下げられた小鉢に賽銭を投げ入れる。仏を敬い、功徳を積むことになるからである。

●チャク・プラ祭の行列では、女性がバナナの葉で作られた「パーンプム」を両手で掲げ、頭上には花冠や金色の王冠を戴く。パーンプムはブッサボックと同じ意味をもち、須弥山を象徴するという。タイの文化ではパーンプムはさまざまに変形して、古代王室の王冠や儀礼に用いられる。タイ国王の玉座に添えられた天界をあらわす幡幢(はたほこ)や、傘蓋(さんがい)…として飾られる。

●ここでは、チャク・プラ祭における舟形山車の構成原理や、華麗なパレードの様子を、写真で紹介する。

A-00 ▶「ルア・プラ」山車の形をあしらった、チャク・プラ祭のシンボルマーク。
A-01 ▶「ノム・プラ」山車の船首にそびえ立つ7頭のナーガ。民衆は雨水を呼び起こすナーガの力に託し、五穀豊穣を祈る。

A-01

A-02 ▶ 路上に曳きだされる数多くのノム・プラ。パレードの先頭に立つナーガの山車。七つの頭が首をもたげ、渦巻く息を吐きだす。滔滔（とうとう）と流れる川の流れを象徴するナーガ。豊穣の水の力への感謝を、その形で表している。

1　送る舟・飾る船

2 多頭のナーガが乱舞する（タイ）

1 送る舟・飾る船

A-03 ▶ 巨大なナーガの肌は、
数知れぬ貝殻で埋めつくされる。
尖った貝、丸い貝、
艶のある貝、荒れた肌の貝…。
高度なデザインセンスに
支えられて
さまざまな貝殻が集合しあい、
妖しい光を放つナーガ龍の
神秘的な色艶をつくりあげる。

2 多頭のナーガが乱舞する〈タイ〉

A-04 ▶ 鮮やかな
ピンク色に染まる、ナーガ山車。
ナーガのシルエットは
合板を切り抜き、貼りつけて
作られていることが、見てとれる。
山車の中央には、仏像を安置する
ブッサボックが据えられ、
その周囲を宝珠型の幡(ばん)が
取り囲む。

1 送る舟・飾る船

092

2 多頭のナーガが乱舞する（タイ）

1 送る舟・飾る船

▲A−05　▼A−06

094

2 多頭のナーガが乱舞する（タイ）

A-07

舟首に見られる降雨祈願のナーガ
意匠を凝らしたチャク・プラ祭の舟山車の
舟首には、多くの場合、豊作を祈願する
ナーガの彫刻が施される。
舟山車の中央には、須弥山を象る
屋根つきの四角いブッサボックが建てられ、
その中に仏像が安置されている。
仏像の傍には鉢が置かれ、寺院・僧侶への
布施となるお金や食物などが入れられる。
読経の声や太鼓、銅鑼を叩く音と
人びとのざわめきが重なりあい、
仏の慈悲を讃える地上の響きとなって天に届く。
チャク・プラ祭は、民衆の功徳を積む
よき機会だとされ、仏の徳を敬うとともに、
稲の生育を促す雨に対する
感謝の気持ちを表す祭りだと考えられている。

▲A-08 ▼A-09

1 送る舟・飾る船

▲A-10 ▼A-11

096

2 多頭のナーガが乱舞する《タイ》

A-12

湖上を曳航するルア・プラ
チャク・プラ祭には、ノム・プラやルア・プラと
呼ばれるさまざまな舟形の山車が登場する。
ノム・プラとは、仏像や高僧を乗せて
担ぎあげるための、神輿・山車・乗り物の意味。
路上で曳かれる。
一方、ルア・プラと呼ばれる湖の上を
曳航する舟形山車の周囲には
鮮やかな色の布、旗などが飾られ、その先端には
華麗な龍の装飾が施されている。
1艘の舟の中央に、ノム・プラを置く。あるいは
3艘の舟を木の板を被せて繋げ、その上に
ノム・プラを乗せて、別の舟で曳いたりもする。
夜になると、色とりどりのイルミネーションが灯され、
宮殿や寺院などのモチーフが川面の闇の中に
美しく浮かびあがる。

▲A-13 ▼A-14

1 送る舟・飾る船

▶A-15〜17

▶A-18〜20

▼A-21〜23

▲A-24 ▼A-25

2 多頭のナーガが乱舞する〈タイ〉

須弥山を模す「パーンプム」

チャク・プラ祭の行列では、頭上に花冠や仏塔の冠を戴き、「パーンプム」を手に掲げた女性の姿が多く見られる。きらきらと輝く宝冠や花冠は、仏の姿、光背や仏塔、宝珠、龍の頭…などを模し、それを冠す者を、太古の森や川に棲む精霊神へと変容させる。「パーンプム」は、合掌の形に造形された花の供物を盛る、足つきの盆のこと。盆の形は普通、仰ぎ蓮と伏し蓮を模して作られ、合掌の形の花を支える蓮の花のイメージである。ヒンドゥー教や仏教の蓮の花は、純粋、宇宙、さらに究極の真理を象徴している。タイの文化では、古代王室の王冠や儀礼に用いられる幡幢や、タイ国王の玉座の上に立つ天界を象徴する傘蓋に「パーンプム」の形が用いられる。

099

送る舟・飾る船――アジア「舟山車」の多様性

3

鳥(ガルーダ)と蛇(ナーガ)のシンボリズム
—— 動物信仰とタイの伝統文化

ソーン・シマトラン

● タイでは、「鳥」と「蛇」は、建築の装飾モチーフとしてだけでなく、ヒンドゥー教と仏教の深い結びつきを示している。

● 「ナーガ」はサンスクリット語で蛇を意味し、ナーガを捕まえる「ガルーダ」鳥の姿は、よく見られるモチーフである。ヒンドゥー教の経典では、ナーガが地球上の水を飲み干し、それをスメール山（須弥山）にかかる巨大な黒雲に変えたが、この雲はインドラ神によって粉々に砕かれ、雨となって落ちた…とされる。ナーガは水（陰）を表し、火（陽）を表すガルーダと対をなして、自然との均衡、調和を表現している。

● 国王が水上運行パレードに用いる平船や、御大葬の葬儀山車には、ナーガのモチーフや造形が数多く用いられている。

● タイの中部や南部では、雨安居の後にチャク・プラ祭が行われる。仏像を舟に載せて川や運河を巡行したり、車をつけた山車で町中を曳き廻すチャク・プラ祭には、仏像に喜捨し功徳を積むために、多くの人びとが集まる。チャク・プラ祭の舟の装飾にもナーガが多用され、地上の豊作を祈願するシンボルとなる。

● もう一つ、鳥を代表するものとして、ハンサ（白鳥）があげられる。ヒンドゥー教に起源をもち、ブラフマの乗りものとされるハンサは、純粋さ、創造性、智慧の象徴とされる。ラーマ1世は、水上運行パレードの平船の船首にハンサを飾り、自らの名誉の象徴とした。モーン族の仏教寺院にはハンサの柱が必ず立てられ、モーン族を象徴する霊鳥となっている。

3-00

3-00 ▶ 仏陀の教えの気高さと、智慧の深さを象徴するという、ハンサの容姿（→p.120参照）。
3-01, 02 ▶ ナーガを捕えたガルーダ。アユタヤの由緒ある寺院、プラ・ティー・ナン・ブダイサワン聖堂の壁画より。下は、同じ壁画に描かれたナーガ。巨大な頭部をもたげている。18世紀末の作とされる、タイの国立博物館（バンコク）所蔵。

3 – 01

3 – 02

103

0 | はじめに

「鳥」と「蛇」の神話的なイメージは、インドから東南アジアへと5世紀頃に渡来したヒンドゥー教や仏教の聖職者が、タイにもたらしたものである。今日ではすっかりタイに溶けこみ、タイの宗教芸術の表現様式の一部になっている。

タイ人は当初、ヒンドゥー教・仏教の二つの宗教をともに受け入れたが、しばらくすると仏教を信仰する人々が数多くなり、仏教が、タイの国家宗教の位置を占めることとなる (13世紀頃)。

しかしながら、ヒンドゥー教の信仰もタイの人々の生活に深く浸透しており、タイの社会ではヒンドゥー教の儀式も仏教の儀式と同様に執り行われ、両者ともに、日常生活に根づいている。ヒンドゥー教・仏教、二つの宗教文化が社会的に調和して共存している…という状態にある。

このような歴史的な流れに支えられて、宗教的な信条とは関わりなく、タイの生活様式の中で「鳥」と「蛇」の宗教的造形が数多く生みだされた。その特質を、タイの社会・文化的な背景を交えて、説明してみよう。

1 | ガルーダとは、ナーガとは…

ヒンドゥー教の神話によれば、ガルーダ (鳥) とナーガ (蛇) は聖なる仙人の子供として生まれた、異母兄弟だとされている。ガルーダとナーガは互いに密接な関係にありながら、時に激しく敵対しあう。

ガルーダはヴィシュヌ神 (この世界の平穏と豊穣を維持する役割を果たす神で、ヒンドゥー教の三大神の一人) を背に乗せて空中を飛び、その速さは太陽光線のようだといわれている。

一方、その身体をうねらせて動くナーガは、豊かな水、川や雨の象徴とされる。

ガルーダもナーガも、互いに一体では生きていけない。ガルーダとナーガは、「太陽=火」と「雨=水」といった、

3-03 ▶ 2匹のナーガを左右の手で捕えたガルーダ。ガルーダの両腕(翼)の上には、世界の平穏を維持するヒンドゥー神・ヴィシュヌが立ち上がる。屋根の妻飾りの装飾。バンコクのエメラルド寺院の戒壇院、玉座のホール。

3-03

相反する、だが互いに補完しあう性質を担う。両者が協力し、あるいは拮抗することで、この世界の活力のダイナミックな調和が保たれ、地上の植物は豊かに実り、動物は多くの子孫を生む…とされている。

タイにおけるガルーダの姿、その代表例を見てみよう。これは、プラ・ティー・ナン・ブダイサワン聖堂の壁画に描かれた、初期バンコク様式のものである(→3-01)。

一方、ナーガの姿も、同じ聖堂の壁画に描かれている(→3-02)。1797〜1799年の作で、ともに作者不明だが、今では、バンコク国立博物館に収蔵されている。

また「ナーガを捕まえたガルーダ」も、両者の関係を示す貴重なモチーフである(→3-04〜06)。これは、バンコクのワット・プラ・シーラッタナーサーサダーラーム(通称、エメラルド寺院)の戒壇院にある、19世紀のブロンズの彫刻である。

この「ナーガを捕まえたガルーダ」というモチーフは、「水」と「火」、

105

3-05

火
ガルーダ

ナーガ
水

3-04　　　　　　　　　　3-06

すなわち中国の道教思想における「陰」と「陽」のような、大自然に潜む相反する力の、拮抗と調和を象徴している(→3-06)。
ヴィシュヌ神を乗せて天空を飛ぶ、ガルーダの姿(→3-03)。これは、イツァラー・ウィニチャイ・ホール(王座のホール)のペディメント(屋根の切妻)を飾る木彫である。19世紀初期のもので、バンコク国立博物館が所蔵している。

2 | タイの芸術文化に現れたガルーダ

すべての神々と人間の創造主であり、平和の神でありながら敵対するすべてのものを征服しうる強い神だ…とされるヴィシュヌ神。この神の力を体現するといわれるガルーダ。タイにおけるガルーダは、タイの国王と、タイの王政の輝きを象徴する霊鳥だとされている。この写真は(→3-10)、1950年5月5日に行われた国王ラーマ9世の戴冠式の一場面。チャクリー王朝の儀式

3-04, 05, 07 ▶足の先でナーガの頭を押さえこみ、手でナーガの尾を引きあげる、力強いガルーダの姿。
04, 05 は、国王の神輿プラ・ティー・ナン・ラチェンドラヤンを飾るガルーダ。
07 はドゥシット宮殿の装飾にみられるガルーダ。
3-06 ▶ナーガは「水」、ガルーダは「火」を表し、道教思想の「陰」「陽」原理と同じように、対立しあう自然の力の、絶え間ない拮抗と調和を象徴する。

3　鳥と蛇のシンボリズム（タイ）

3-07

3-08

3-09

の記録である。タイの国王は、僧侶を導師とする儀式を経て、宇宙の統制者とされるヴィシュヌ神と同格と見なされる…と考えられている。

タイの国王が座る、「玉座」の形を見てみよう(→3-08)。ラーマ1世によって1772年に建造された。黄金に輝く山型の壇(後方の)は、古代の宇宙観の中心に聳えたつ宇宙山・須弥山(→3-09)を象徴している。

国王は、その山頂に座すことになる。しかし、この玉座は座り心地が悪く、19世紀には前方にある現在の玉座にとってかわられた(→3-10)。これらの玉座は、バンコクの王宮内のプラ・ティー・ナン・アマリンタラ・ウィニチャイ(王室玉座のホール)に置かれている。

国王を乗せ、その身体を運ぶ神輿プラ・ティー・ナン・ラチェンドラヤンは、多くのガルーダに支えられたブッサボックの玉座を模し、4本の担ぎ棒に載せられる(→3-11)。幅1.03メートル、長さ5.48メートル、高さ4.23メートル。1785年、初期のバンコク様式により造られ

3-08 ▶タイの国王・ラーマ1世が設計した「国王の玉座」。宇宙の中心にそびえたつ須弥山を模し、宇宙の統括者としての国王は、玉座が象徴する須弥山の山頂に座す。1772年に建造されたもの。現在は、王室の玉座ホールの後方に安置されている。

3-09 ▶タイの仏教経典「三界経」が説く須弥山世界像を扉に描いた、経典庫。黒漆に金箔押しで仕上げている。

3-10 ▶ラーマ9世(現プミポン国王)の戴冠式(1950年)の記録写真。宇宙山・須弥山と、その山頂を模す玉座の形式が20世紀の国王の座にも受け継がれている。

3－10

3 鳥と蛇のシンボリズム（タイ）

3-11

3-12

3-13

た。

一方、国王が使用する「鏡台」や「ハンカチ掛け」には、ナーガをあしらう装飾が施されている(→3-12, 13)。ともに初期バンコク様式による18世紀頃のものである。

また、多くの寺院の戒壇院や王宮の集会場などの屋根の切妻には、翼を大きくひろげ、背の上にヴィシュヌ神、あるいは宝珠を載せたガルーダの雄々しい像が飾られている(→3-03)。

現在の国王であるラーマ9世陛下が居住されるバンコクのチットラダー宮殿には、黄色地にガルーダを描くマハーラート旗が掲げられる。またラーマ9世の国王専用車にパーンティプ旗が掲げられているときは、国王が乗車されていることを意味している(→3-15)。

ガルーダに乗るヴィシュヌ神が飾られたラーマ9世の王室用客船、ナラー・ソンスバーン(→3-16)は現国王の

3-11 ▶ 火の鳥ガルーダの群れが支える、タイ国王の輿。国王は、ブッサボック(宝塔→p.075参照)がそびえ立つ中央船に座す。
3-12, 13 ▶ 国王のための鏡台やハンカチ掛けにも、ガルーダやナーガがあしらわれ、天の気・地の力を凝集する。
3-14, 15 ▶ 国王が住まう宮殿や、国王の専用車に掲げられる、黄金色のマハーラート旗やパーンティプ旗。中心にガルーダが描かれている。
3-16 ▶ ガルーダと、その背上に乗るヴィシュヌ神を船首に戴き、勇壮な姿で航行する王室専用船。
3-17, 18 ▶ 国王の印章に刻まれたガルーダと、三つの頭をもつ象アイラーポット。霊獣たちの存在が、王権に力をあたえている。

送る舟・飾る船

110

3-14　　　　　　　　　　　　　　3-15

3-16

戴冠50年を記念して、海軍が1996年に建造したものだ。

ラーマ9世の玉座の前に吊り下げられた、パーンティプ(→3-14)は、国王が登壇されていることを示す旗で、黄色地の中心に、ガルーダが描かれている。

アユタヤ・ラッタナーコシン時代(1353〜1857年)の国王の書状に使われた「ガルーダの印章」(→3-18)と、王の印章であるアイラーポット(頭が三つある象)も紹介しておこう(→3-17)。

3-17

アイラーポットはエラワンとも呼ばれ、インドラ神の乗りものとなる白象で、この印章は、アユタヤ・ラッタナーコシン時代にガルーダの印章とともに使用された。ラーマ5世はガルーダの印章を、公用のみに使用するように…と命令されている。

3-18

ポッド・ドゥアン(いわゆる「弾丸マネー」)にも、ガルーダの意匠が用いられた。アユタヤ・ラッタ

111

3-19

3-20

3-21

ナーコシン時代に公的な硬貨として流通したが、1857年に銀行券制度をタイが導入した折に、廃止された。ガルーダはタイ政府の紋章として、ラーマ6世の時代（1909〜1924年）から現在に至るまで、レターヘッドなどにも使用されている。

3 ナーガ、天国と地上を結ぶ階段を表す

仏陀の生涯を語る説話によれば、仏陀は、死後に神（デーヴァ）となり天上界に住むことになった母親を訪ねて、忉利天（天界の一つ）へと赴く。
3か月の間、天上界に滞在して教えを説いた後に、インドラ神が用意したナーガたちが並ぶ梯子を踏んで、ふたたびこの地上に降り立ったという（→2-01, 3-19）。
この説話が示すように、ナーガは、その長く伸びた身体によって、「天上界と地上界を結ぶ梯子の象徴」とさ

3-19〜24▶仏陀の帰還を描く「三十三天降下図」（→p.065参照）。忉利天（とうりてん）での説法を終えて、天界から帰還する仏陀。天界と地上界を結ぶナーガたちの階段を降り立つ。その階段を模倣して、寺院への昇り階段や高台の座を昇降するための梯子に、ナーガの彫刻が施される。ナーガたちは、長く輝く鱗に覆われた体で、天と地を結びつける。
3-20▶チェンマイ県のワット・プラ・シンの戒壇院のナーガの階段。天上界としての本堂と大地を結ぶ。
3-21▶チェンマイのワット・シースパンの外壁面は小さいアルミパネルで覆われ、夜間の照明に照らされると、蛇の肌のような妖しい光を反射させる。
3-22〜24▶仏教僧が説法する高台の座、「サンケット」に昇る、ナーガの階段。タイ様式による表情豊かなナーガが長い体をのばして彫刻される。

112

サンケット

ナーガの階段

3-22

3-23

3-24

れている(→3-20〜24)。

たとえば、火葬の際に説法をする４人の仏教僧が座る高台の座、「サンケット」でも、壇上と床、つまり天と地を結ぶ階段部分にナーガの意匠が使われている(→3-22〜24)。この高台は、アユタヤ時代後期(1657〜1757年)に造られたものである。

同じようなデザインが、チェンマイ県のワット・プラ・シンの戒壇院(→3-20)や、ナーン県のワット・プーミンの戒壇院などにも現れる(→3-25)。天と地を結ぶものの象徴として、長くうねるナーガの姿が、階段に意匠されている。

チェンマイ県のワット・シースパンの戒壇院を見てみよう。

この寺院がある村は、優れた仕事をする数多くの銀細工師が集まり、細工師の多くがこの寺院の内外の装飾に携わっている(→3-21)。

寺院の外壁面は小さいアルミパネルで覆われ、蛇の肌のように妖しい光を反射させる。夜間は照明の色を常に変化させ、天国のような驚くべき光景を創り出す。

3-25

この寺院も、天と地を結ぶものの象徴として、長くうねる胴体をもつナーガの姿が階段の意匠に使われている。
さらによく知られた美しいデザインは、ランパーン県コーカ地区のワット・プラタートの階段に現れる。1475年頃に築造されたこの寺院は、岩石で積み重なる丘の上に建てられている。長くうねるナーガの優美な姿が斜面の階段に現れ、天と地を結ぶナーガの力が象徴されている。

4 ナーガ、神の化身としての国王の象徴

タイの国王が水上運行パレードで乗られる御座船や、御大葬の際の葬儀山車にも、ナーガのモチーフや造形が数多く登場する。
王室用の客船、アナンタナーカラートはラーマ4世のために建造されたものだが、その船首は、ヴィシュヌ

3-25 ▶巨大なナーガの胴のうねりが本堂を貫いて長々と伸びる、ワット・プーミンの特異なデザイン。
3-26 ▶タイ王室の葬送の行列、(ラーマ7世の王妃を送る1985年のもの)。無数のナーガとガルーダに支えられた黄金の葬儀山車が、曳きだされる。
3-27 ▶ラーマ4世(在位1851-68)時代の御座船。全長44.85メートルの優美な船体。船首には、黄金とガラス装飾に彩られた七つの頭を持つナーガが飾られている。
3-28 ▶ラーマ5世(1868-1910)時代の王室用客船の船体の両側面には、七つの頭をもつナーガが彫りこまれている。船首に動物神の姿はない。国王はヴィシュヌ神の化身としてこの船に乗る。
●タイ王家の黄金の葬儀山車については、シンポジウムシリーズの第一冊目、『動く山』(左右社、2012)の「タイ王室の葬儀山車。霊魂を天界に運ぶ」に、詳細に記されている。

1 送る舟・飾る船

3-26

3-27

3-28

3 鳥と蛇のシンボリズム(タイ)

115

神の化身としてのタイ国王の栄誉をたたえるために、七つの頭をもつナーガの姿で造形されている(→3-27)。

一方、ラーマ5世のために建造された王室用の客船、アナッカーチャート・プチョンは、船首に動物の姿がないために、ルードゥン(特別な意味のない普通の軍船)と呼ばれている(→3-28)。

しかし、船の両サイドには七つの頭をもつナーガが彫刻され、さらに1000体のナーガのモチーフが織り交ぜられて、全体を飾っている。このデザインは、数多くのナーガが船と一緒に泳いでいることを意味するもの。この船に乗る国王が、まさに、ヴィシュヌ神の化身であることを象徴している。

1985年4月7日に、バンコクの王宮広場に造営されたプラ・メルマート葬儀場へと向かう、葬送の行列が行われた(→3-26)。

金色に輝く王室用の葬儀山車、マハー・ピチャイラーチャロットには、ラーマ7世の王妃であるラムバイバンニー王妃の遺骨を納めた骨壺が載せられていた。

この葬儀山車の全体は、1000体のナーガの姿で飾られている。初期バンコク様式によるもので、1785年の築造である。

5 仏教におけるナーガ＝水と豊かな実りの象徴

激しく降り注ぐ雷雨から護るために、自らの頭をひろげて瞑想する仏陀の身体を覆ったとされる、ナーガ王のムチャリンダ。七つの頭をもつというムチャリンダ・ナーガの像(→2-24〜26)は、タイの数多くの仏教寺院で出会うことができる。

七つのナーガの頭を傘蓋として戴き、自らはナーガのとぐろを巻く身体の上に座りこみ、瞑想を続けた…という仏陀の姿。この仏像は、初期バンコク様式、19世紀頃のものである。

ナーガの姿は、タイの伝統的な寺院の装飾にも現れる。ラム・ヨンは、タイの建築用語である。この装飾を屋根の縁に取り付ければ、強風で屋根が吹き飛ばされるこ

3-30▶「ラム・ヨン」はタイの王宮や仏教寺院の屋根の切妻飾り、その装飾法の呼び名である。頂点に伸び立つ尖塔を起点とする四つの「うねり」。その複合体が、「ナーガを捕えたガルーダ」に似た形だという。

3-29▶「カン・トゥアイ」は、屋根の突端を支える柱の上端を飾る意匠。ナーガの姿を組み込んで、雨の恵みと豊かな実りがもたらされることを願う。

ラム・ヨン の飾り

3-29

カン・トゥアイ飾り

Lam Yong composed of 4 elements
1 Cho Fah
2 Bai Raka
3 Hang Hong
4 Sam Rouy or Rouy

1 Cho Fah
2 Bai Raka
3 Hang Hong
4 Sam Rouy or Rouy

3-30

3 鳥と蛇のシンボリズム（タイ）

117

3-31

タイの護符

3-32

3-33

とがない…と信じられている。意匠・デザインの全体は、ナーガを捕えるガルーダの姿を表すといわれている(→3-30)。

カン・トゥアイは、同じくタイの建築用語で、屋根の突端を下から支える部材のこと。ナーガの意匠を使うことは王宮や仏教建築に限定されているのだが、このカン・トゥアイに組みこまれたナーガの姿は、雨の恵みと豊かな実りを象徴するものだとされている(→3-29)。

仏像を載せ、村々を曳き廻す伝統行事であるチャク・プラ祭でも、数多くのナーガが姿を現す。この行事で人々は、五穀豊穣をもたらす恵みの雨がたっぷりと降るように、ナーガに願う(→2-24~31, A-01~25)。

一方、豊かな実りを約束する雨を降らせるようにインドラ神に祈願する雨乞いの祭り、ブーン・バン・ファイ祭でも、ナーガの山車が数多く曳きだされ、賑わいを添える。

6 タイの伝統文化と生活様式のナーガ

タイをはじめとする東南アジアの各地では、ナーガを

3-31~33 ▶ ナーガを主役にした、タイの護符の一例。
龍や蛇は、アジア各地の人びとにとって身を護る強さや、幸運をもたらす霊力を秘めた存在となる。

118

あしらう護符が流行している。

「結婚占いのナーガ」の符は、正しい結婚生活の時期をナーガが予告するもの(→3-31)。また、結婚生活と情事のかかわりを告げる「情事占いのナーガ」の護符もある(→3-32)。

旅行や重要な仕事の請け負い、あるいは戦地への従軍、訴訟や法的な交渉、長距離の旅行…など、さまざまな出来事への最良の時期を告げる「ナーガ占い」も、さかんに行われている。

4匹のナーガが、反時計回りの渦を描く護符がある(→3-33)。それぞれのナーガは3か月の時の流れを表し、4体で12か月、1年の歳月を示している。タイの伝統的な家の建築手法が、図像化されているという。100年前に記されたテキストにもとづく護符である。

7 靈鳥ハンサは、純粋さ・創造性・知慧の象徴

ハンサは、釈迦の前世の物語、「ジャータカ」に登場する聖なる鳥である(→3-37)。

ジャータカによると——前世の釈迦がハンサの王であった頃、空中を飛行していると、木立に囲まれた澄んだ水の池が眼下に見えた。

前世の釈迦は、配下のハンサを引き連れてこの池の水を飲み、その水面から飛び去った。猟師が池に来てハンサの足跡をみつけ、池のほとりでハンサを待ち伏せすることにした。猟師は1年待ったが、ハンサは2度と現れなかった。当然のことながら、ハンサがこの池に水を飲みに戻ることはなかったのだ…。

ジャータカでは、仏陀の教えに対する純粋さと智慧を象徴するものとして、ハンサを称えている。また、視覚、味覚、嗅覚、聴覚、触覚の五感覚から解脱し、純粋な心で仏陀の教えを受け入れようとするハンサの純真さを、称えている。

王室用の客船が模倣する、ハンサの容姿。ヴィシュヌ神の化身とされる、タイ国王の栄誉を象徴する…といわれている(→3-34)。

モーン族の文化では、ハンサが重要な役割を果たしている。モーンはかつて、ビルマ(現ミャンマー)を支配していた民族である。

119

3-34

ハンサ

3-35

ハンサは、モーン族の繁栄に寄与したと信じられている靈鳥で、神として崇められ、あちこちに「ハンサの柱」が建てられている(→3-36)。現在に至るまで、ハンサは、モーン文化の象徴とされる。

8 ハッサディーリンは、魂を天界に運ぶ

ハッサディーリンは、この世で善行をつんだ人の魂を天界へと運ぶ、「靈魂の乗りもの」とされる。天界と地上を結ぶ掛け橋の役割を担う靈鳥である。

巨大で力強い靈鳥でもあるハッサディーリンは、「象の頭をもつ鳥」。その巨体は翼をもち、ふわりと浮いて飛ぶことができる…と信じられた(→3-40)。

タイ東北部のラーンナー文化では、王や王族、仏教僧などのように数多くの善行をつんだ人々は、人間界に生まれでる以前は天界にいたとされている。このような人々が天上界で徳を失うと、ハッサディーリンに乗っ

3-34 ▶ タイの先住民であったモーン族の時代から、ハンサは、国の繁栄に寄与する靈鳥と崇められている。ハンサの姿を模倣した王室専用の艀(はしけ)。タイ国王の栄誉を象徴するといわれている。

3-35 ▶ 螺鈿(らでん)細工によるハンサの優美な姿。

3-36 ▶ 王室ホール前の記念柱の上で羽搏く、靈鳥ハンサ。

3-37 ▶ 1772年に建造されたプラ・ティー・ナン・イツァラー・ウィニチャイ・ホールのペディメントを飾るハンサ。

3-38 ▶ 14世紀半ばに建立された、チェンマイ最大の寺院、ワット・プラ・シンの本堂の壁画に描かれた「スワナーボング劇のハンサ」。19世紀末に描かれたもの。

送る舟・飾る船

3-36

3-37

3-38

て地上に降り立つ。ハッサディーリンはまた、このような人々が亡くなると、その善なる魂を背上に乗せて天界へと連れ戻す…といわれている。

古代のラーンナー王朝の時代から、タイでは、王や王族、人々の尊敬を集めた仏教の座主や高僧が亡くなると、火葬が行われていた。
巨大なハッサディーリンの山車を建造し、その背の上に、メル塔（須弥山の王宮）と呼ばれる建造物を載せ、それぞれを軽い木や竹でできた部材でつなぎ、金・銀や色とりどりの紙で飾る（→3-39）。
出来上がったメル塔は、寺院の境内に築かれる葬儀のための仮設の装置で、死者の遺体とともに火葬によって燃やされる（→p.287）。
功徳を積んだ魂を天界に運ぶ…と考えられているメル塔の建造物は、ラーンナー、タイヤイ、タイルー（中国のシーサンパンナ・タイ族自治州）などの文化圏でよく見られる、伝統的なもの。
巨大なハッサディーリンを模す葬儀山車は、天界と地上を結ぶ掛け橋としての役割を果している。

3-39

3-40

ハッサディーリン

9 | カラウェークと仏僧の火葬儀式

鳥の形をした乗りものが、功徳を積んだ魂を天界へと運ぶ。メーホンソーン県に住むタイヤイ族は、「カラウェークのさえずりがこの世界で最も美しい」と考え、この鳥の姿を模したメル塔を建造する(→3-41)。
カラウェークもまた、ハッサディーリンと同様に、地上と天界を結ぶ掛け橋の役割をする…と考えられている。

10 | まとめ

これまでに紹介した数多くの「鳥」と「蛇」のイメージは、ヒンドゥー教や仏教の影響を受けたものだが、最後に紹介したハッサディーリンは、タイで独自に生まれたユニークな霊鳥である(→3-39)。
タイ北部にひろがるラーンナー文化では、王や王族、

3-39▶その巨大な姿で人びとを驚かす、ハッサディーリンの山車。王族や高僧の葬儀の際に建造される。その背上に高々とそびえ立つものは、須弥山を模すメル塔。遺体とともに燃やされて、死者の魂は、象と鳥の輸送力・飛翔力に援けられ、天界に向かう。

3-40▶象の体を軽々と持ち上げ、大きな翼で空中を飛ぶことができる伝説の霊鳥・ハッサディーリン。徳を積んだ聖者の魂を乗せ、天上界と地上界を往き来して、霊魂の掛け橋としての役割を果す。

3-41▶メーホンソーン県では、ハッサディーリンの代わりに、華麗なカラウェークの山車が火葬儀式に使われる。

1 送る舟・飾る船

カラウェーク

3-41

仏教僧など、高い霊位をもつ人々の火葬の際に、ハッサディーリンのメル塔(→3-40)を建造し、死者の魂を天界へと送る風習が、広く普及していた。

火葬の儀式にハッサディーリンを飾りつける東北タイの風習は、今日なお続いている(→p.264)。

本稿では、タイの芸術文化における「鳥」と「蛇」のイメージの背景となる神話的造形に焦点を置いたが、タイのさまざまな地方に伝わる伝統をすべて網羅し、比較できたわけではない。

たとえば、チェンマイとウボンラーチャターニーに建立された「須弥山の王宮」とハッサディーリンの比較など、まだまだ取り上げたい研究テーマが数多く残されている。今後、別の角度から、そのようなテーマをも取りあげて、報告したいと考えている。

3-42

3-43

3-42, 43 ▶ラーンナー・タイの首都であったチェンマイ仏教寺院を飾る切妻意匠、2例。左は、ワット・パンタオ。鳥と蛇を組み合わせた切妻の簡素な意匠「カン・トゥアイ」の下に、チーク材で彫りあげ、ガラスモザイクを嵌めこんだ金色の孔雀(ラーンナー王国のシンボル。智慧の象徴)を飾る。右は、ガルーダ・ナーガが天から降下する「カン・トゥアイ」の装飾語法を美しく重層させた、ワット・インタキン・サドゥ・ムアンの現代的デザイン。

ラオスのナーガ信仰

眞島建吉

はじめに

2012年、私は、タイ国南部スラータニーで行われたチャク・プラ祭りに同行した。ナーガで飾られた山車の華麗さと豪華さに圧倒され、バンコクへと戻る。その余韻に包まれたまま、すぐにラオスへ旅発った。ラオスの雨安居明け、ブン・オーク・パンサーの様子を知りたかったからである。もちろんその開催日は、タイと同じく太陰暦11月の満月なので、祭りはすでに終っていた。

まず、ラオス北部の中国国境に近いムアンシンを訪ねた。中国とラオスの交易地なので、マーケットは山岳少数民族の人びとで賑わいを見せていた。

村はずれの寺院ワット・ナムケオルアンを訪ねてみた。その倉庫に、素朴なナーガの山車を見つけた(→B-01)。小さな車輪に支えられたナーガが、仏像を安置する台(尖塔のついた台座)を背負い、守護している。この山車に仏像を載せ、正月やラオスの雨安居明けに村々を曳いて廻るのだろうか。

この山車を見た時、心が躍った。スラータニーのそれとは比較にならないほど素朴な山車で、山車の初期的な形状を留めて

B-01 ▶ 中国との国境に近い、ムアンシンのワット・ナムケオルアンの倉庫で見かけたナーガの山車。二体のナーガを侍らせ、中央にブッサボックがそびえ立つ。正月などに、仏像を載せて町を巡る。

3 ラオスのナーガ信仰（ラオス）

B-01

B-02					B-03

いると思ったからだ。人びとの篤い信仰心が伝わってくる。

ルアンパバンまで南下を続け、各地で、雨安居明けの祭りの痕跡を見ることができた。寺院に設けられた舟形の蝋燭立てや、寺院の軒の下につるされた灯籠など(→B-02〜05)。村人や僧侶が手作りで仕上げた、供え物としての龍の姿があった。

それから1年後の2013年10月、ナーガを求めて再びラオスを訪ね、ラオス南部チャンパーサックのヒンドゥー教寺院のワット・プー、そしてビエンチャンを巡ることができた。

ビエンチャンでは、雨安居明けの夜、多くの人びとが、メコン川の岸でドラゴンボール(ナーガが吐き出すという火の玉)を一目見ようと、いつまでも佇んでいた。その姿は、古くからナーガの存在を信じるラオスの人びとの、悠久の心を映しているように感じられた。

人びとのナーガ信仰にかかわる心の形の一端を、ここに紹介したい。

B-02 ▶ 雨安居明けのルアンパバン、ワット・シエントンの軒下に吊るされた、灯籠。竹と紙で作られた星の灯籠は、天を象徴する飾りもの。
B-03 ▶ ルアンパバンのワット・パファックの境内にも舟形の造形が配置され、夜、蝋燭が灯される。
B-04 ▶ ルアンパバンの雨安居明けでは、夜、電飾や蝋燭でナーガの像を灯し、境内を彩る。ワット・マイの軒下で保管されていた。
B-05 ▶ ルアンパバン、ワット・チュムコンに飾られていた、ナーガの造形。

B-04

B-05

ラオスの国土とメコン川

ラオスは日本の本州に相当する面積で、山林面積もほぼ同じ比率で平地の少ない国である。チベット高原から発するメコン川は、ベトナムの河口から南シナ海に注いでいるが、全長は4800キロの長さで、そのうちの1900キロがラオスの国内を流れている。

その流れのほとんどが、タイとの国境に沿っている。北は中国雲南省の山岳地帯、東はベトナム国境をアンナン山脈に囲まれ、分水嶺となる。それぞれの河川は、すべてメコン川に注がれている。

熱帯南西モンスーンの影響で、5月から10月までは雨季で水かさが増し、急流の中、メコンは獰猛な大河と化す。一方、11月から5月までは北東モンスーンの影響で、雨量の少ない乾季である。雨季に溢れたメコン川の流域は、乾期には肥沃な土地となって、ラオスの人びとに豊富な作物を届けてくれる。

メコン川の恵みは、河川の魚介類にもおよび、人びとの重要なタンパク源となっている。また、メコン川を往来する交通によって、中国、ベトナム、タイ、カンボジアからのハイブリッドな文化が絶え間なく行き交うのである。

ラオスの人びとは古くからこの偉大なメコン川に支えられ、共に生活してきた。このメコン川に畏敬すべき精霊神を見いだす

3 ラオスのナーガ信仰（ラオス）

129

ことは、なんら難しいことではなかったのである。

メコン川に棲む精霊神

黄昏時や朝方、村の人がよく見かけた精霊は、鋸歯のようなたてがみを持ち、その胴体は大きく曲がりくねって、龍のようであったといわれている。ラオスの人びとはメコン川を、「巨大な蛇類が棲む偉大なる川」と呼んでいた。

19世紀末の探検家の報告には、53フィート（約16メートル）の長さで、胴回りが20インチ（約50センチ）の川蛇らしき生物が描かれている。その生物をなだめるための生け贄についても触れられていた。髪を引っ張られ、歯を抜かれ、血も吸われてしまった死体が、川岸で発見されたという。

作物に雨を降らし、富と幸せを与えてくれる神秘的な川蛇は、時に荒れ狂う急流ですべてを呑み込んでしまう凶暴な悪魔と化す。ワニのような、蛇のような得体の知れない生物がメコンに棲み着いていることは、メコン流域の村々に口頭伝承として生き続けていた。グー（蛇）、あるいはグアック（水龍）と名付けられ、精霊信仰の対象となっていた。

グアックはタイの古いことばで、どの川の流域にも潜んでいる神秘的な水龍のことである。自らの胴体で曲がりくねった蛇行の風景を作りだし、地下の掘り穴で暮らすこともあり、湿地や池で遊ぶ習性もあるという。個性の強い我がままな精霊で、人びとはいつもグアックの機嫌を損ねないように気をつかい、供物を捧げ、なだめている。メコン流域に住む人びとにとっては守護神であると同時に、破壊の精霊でもあったのだ。

このグアックも、仏教の教えが広まると、ナーガと名前を変え始めたが、仏陀の教えを守る仏教徒をやさしく包む、仏教のナーガの役割を越えてゆく。そこには、グアックの神話にもとづく土着の精霊神と、仏教のナーガとの融合した姿を見ることができる。

東京外国語大学の鈴木玲子教授は、水の中にいるグー（蛇）やルアム（大蛇）が化身して、グアック（鼻の孔が八つ以下の水龍）とナーガ（鼻の孔が九つ以上の水龍）になった…と報告している。

仏教とナーガ、灌頂の聖水

ラオスの伝統的な民話によれば、例えば出家する儀式で、白い衣から黄色の衣に

B-06▶灌頂に使用される樋状のナーガは、怪獣・マカラの口から吐き出されている。ルアンパバン、ワット・マイ。
B-07▶その後方に現れた、象の頭をもつ鳥らしき造形物。その胸の穴から水を入れ、前方のナーガの口から聖水がでる仕掛になっている。ルアンパバン、ワット・マイ。
B-08▶ビエンチャンのワット・シサケットは博物館を併設している。その回廊に保存されていた灌頂の道具。複数のナーガが首をもたげているが、中央のナーガから灌頂のための聖水が出る。

B-06

▲B-07 ▼B-08

3 ラオスのナーガ信仰(ラオス)

B-09

B-10

着替える僧が最初に授かる名前が、ナーガだという。

仏陀が生きていた頃、ナーガは人間の姿に憧れ、人間になりたがった。仏陀はしきりにせがむナーガに僧の姿を与え、寺に迎え入れたのであった。

ある時、ナーガが眠気を感じていると、仏陀はナーガに、僧院を出て行くように告げた。ナーガは一つの条件を申し出た。ナーガへの信仰を忘れないよう、出家する僧には最初に必ず、ナーガという名を付けてほしいと。仏陀はそれを聞き入れた…というのである。

今日、ラオスではタイと同じく、ナーガに関する仏教行事が行われている。特に、

ブン・ピーマイと呼ばれる正月行事は、旧暦の4月に行われる。乾季が終り雨季を迎える祭りでもあり、農作物に雨を降らせ豊作を願う祭りでもあるのだが、水の神としてのナーガが、大きな役割を果たす。ナーガが天地の雨量を掌握しているからだ。

ピーマイのナーガについて、ラオスでは以下のようなことが信じられている。

7匹ないし8匹のナーガがメルー山（須弥山）に棲み、宇宙海で尻尾を打ち付け、水

B-09 ▶ ビエンチャン、ワット・シサケット内に祀られている、ムチャリンダ・ナーガ（→p.116の説明文参照）。七つの頭をひろげる姿が特徴的だ。
B-10 ▶ ビエンチャン、ワット・パーケオを護る階段入り口のムチャリンダ・ナーガ。
B-11 ▶ ルアンパバン、ワット・ホシアンの階段の端には、マカラの口から7体のナーガが吐き出されている。

132

B-11

しぶきをあげて遊んでいた。その水が下界では、雨となって降ってくるという。また、宇宙海で遊んでいるナーガの数により、その年の雨量も決まってくるのだと。また、多くのナーガがお互いに雨を降らせる仕事の引き継ぎを行うので、時間と手間がかかるから、ナーガが多くいるときは、雨が少ない…ともいわれている。

正月には、灌頂の行事が行われる。仏像の頭上や、高い位に就く僧の頭上に、ナーガが水を降らせる儀式である。

寺院の回廊や軒の下に、樋状に伸びたナーガの姿が安置されているのをよく見掛ける（→B-06〜08）。釈迦が誕生したとき、龍王が頭頂に水をかけたという儀礼（アビシェーカ）伝承がインドにあるが、この儀礼から派生したのかどうかは不明である。高僧だけでなく、一般の人びとも灌頂の行事に参加できるので、浄めの灌頂とも見ることができる。このナーガが、マカラという怪獣の口から吐き出されている…というモチーフも見いだされる。

ナーガの出現は仏教徒が広めていったのだが、仏教のナーガではなく、精霊信仰のグアックと混合し、変化したものである。

無数のナーガ、マカラの姿が寺院を飾る

インドの神話では、多数の頭を持つ蛇の身体の上にヴィシュヌ神が横たわり、乳

133

B-12

B-13

B-14

B-15

海を漂う姿が描かれている。この蛇はアナンタであり、シェシャであった。
さらにラオスのナーガの複合性を考えるとすれば、クメール人との遭遇が、今日のラオスのナーガ文化に大きな影響力を持ったに違いない。10世紀から12世紀頃に建造されたラオス南部、チャンパーサックのヒンドゥー教寺院、ワット・プーを訪ねなければならないだろう。
精霊グアックは、クメールからもたらされたヒンドゥー教、さらに建国の礎となった仏教の広がりに影響されて様々な変遷を遂げ、ラオス特有のナーガ像が形成されてきたようである。
ワット・プーを訪れてみよう。12世紀の初めにラオス人はクメール人と出会い、ヒンドゥー教の神々と融合した。その後、カンボジアのアンコール・ワットへと継承されたヒンドゥー教の寺院で、今世紀に修復

B-12 ▶ 屋根のスカイラインが対をなす2匹のナーガによって守られている。絡み合うナーガは、仏教の輪廻を象徴する法輪とヒンドゥー教の神・ヴィシュヌを守護している。ビエンチャン、ワット・オントゥ。
B-13 ▶ 屋根の中央に宇宙山がそびえ立つドクソファーの飾り。宇宙山・須弥山を象徴する。山上の天上界は、花宇宙の様相を示す。ビエンチャン、ワット・インペン。
B-14 ▶ ムアンシン、ワット・ナムケオルアンの集会所には、柱や屋根にナーガの造形がふんだんに使われている。
B-15 ▶ 屋根と柱の継ぎ目は、チョファアと呼ばれる龍を模す意匠で飾られる。ルアンパバン、ワット・マイ。
B-16 ▶ 天上界から地上へと降り立つ。ナーガの胴体のうねりを象る寺院の手摺の流れ。ルアンパバン、ワット・タムモンタヤラン。

134

B-16

が始まったばかりとはいえ、その姿はかなりの荒れようであった。

南北の寺院には、切り妻壁の破風に取り付けられていただろうと思われるナーガの像が無惨にも転がっていたりする。

また、寺院入口の楣には、マカラの口からナーガが左右に吐き出され、この入口を守っている姿も見いだされる。

マカラは物質世界（現世）から精神世界（他界）へ移行するときの境界に現れて、変身変化を遂げるという。参道からはずれた脇には、手摺りに使われたであろうと思われるナーガの先端部分に、複数の頭をもつナーガが祀られていた。

ラオスが建国された時の最初の都は、ルアンパバンである。ここでは、15匹のナーガがメコン川に眠るとされている。その300年後に遷都したビエンチャンは、「100匹のナーガ」を意味するともいわれている。さらに9匹のナーガ王に守られているとも言い伝えられ、ナーガとの関係は深い。

どの寺院を訪れても、屋根のスカイラインを形づくるスロープの端には、ナーガが頭をもたげている。あたかも天から地上界へと降り立つ姿である。この装飾は、チョファアと呼ばれている（→B-14, 15）。

屋根の中心部には、ドクソファー（天の花束）といって、メルー山（須弥山）を象徴する多層の傘と、いくつもの塔が、山上の天上界の楽園を表現している（→B-13）。ナー

135

ガやマカラの姿が組み合わされることもあるという。

ビエンチャンのワット・オントゥの祠堂や集会所の屋根には、法輪とインドラ(ヴィシュヌ)神を取り囲み守るナーガをあしらうドクソファーがそびえている(→B-12)。寺院の手摺りはナーガを模し、胴体のうねりが本殿へと導いてくれる(→B-16)。なかには、あの世とこの世を結びつける案内人、マカラの口から7体のナーガが飛び出しているものもある。寺の守護神の役割を果たすのである(→B-10, 11)。

寺院の庭には菩提樹が枝葉をひろげ、その下で瞑想する仏陀の背後には、七つの頭をもつナーガが光背のように立ち上がる(→B-18)。インド神話に出てくるムチャリンダと仏陀の姿を表したものである(→B-09, 2-22, 23)。

ムチャリンダは、ナーガラージャ(ナーガ王族)の一人であった。

仏陀が菩提樹の下で瞑想をしていたとき、そこにはムチャリンダが棲んでいた。ある日、激しい嵐に襲われると、ムチャリンダはその長いからだを仏陀に7回巻きつけ、7日間の嵐から仏陀を守った。ムチャリンダはその後、人間の姿に変わり、仏陀に帰依したという、仏教説話が伝わっている。

寺院の本殿には、仏像が祀られている。祭壇の細部をよく見てみると、その前には大きな蝋燭立てが屏風のようにそびえている。ハオンティエン(灯明立て)と呼ばれ、複数のナーガが絡み合う姿でデザインされている(→B-17)。

その先端を見ると、ワニのようなマカラの口があり、その口からナーガを吐き出している。さらにその手前には、ナーガの形をした蝋燭台が置かれ、信者の蝋燭を灯し続けている。

水の守り神であるナーガが、火を制御する力も併せ持つ精霊神であることを示すものなのだろう。

雨安居明け

ラオスの雨期は、太陰暦の8月から11月までの、3か月間続く。ラオスの僧侶はその間、寺院から一歩も出ることなく、修行をしなければならない。雨安居である。

ブン・オーク・パンサーは、雨安居が明ける祭りである。朝、信者が托鉢の鉢に、米、おかず、蝋燭、煙草、お金、お菓子、ドリンク剤などを入れ、喜捨をする(→B-19, 20)。

僧侶が寺院で生活する法衣をふくめ、さ

B-17▶ビエンチャン、ワット・オントゥの本堂。祀られている仏陀の祭壇の前方を飾る、大きな蝋燭立て「ハオン・ティエン」。中心に渦巻くマカラの口から一対のナーガが左右に向って吐き出される姿は、欄干を飾るナーガに似る。火を制御するナーガの力を象徴するものかか…。

B-18▶ウドムサイのワット・サンティパブの庭園の生い茂る生命樹は、人びとが望むものを実らせ産み出すという「如意樹」を模す。その前面には、仏陀を中心にして、ムチャリンダ(右)と女神トラニー(左)が安置されている。

▲B-17 ▼B-18

3 ラオスのナーガ信仰（ラオス）

B-19

まざまな日用品が寄付される。夜には、寺院での読経に続き、蝋燭を手に寺院の周りを時計回りに3周し、寺院の敷地に作られた舟の形をした蝋燭台に灯を供える。作物の豊作や家族の幸せを願うのである。舟の形をした蝋燭台は、どの寺院にも備えられている(→B-22, 24)。5メートルから20メートルほどの長さがあり、これを舟といわずにナーガと呼ぶ。地元の人に尋ねると、舟とナーガはほとんど同じ意味のようで、ナーガだと言い張った。この舟形のナーガは、ルアンパバン、ウドムサイ、ビエンチャン、チャンパーサックなどの寺院でも見かけた。

先述したように、祭壇に置かれた蝋燭立でも、ナーガの形そのものであった(→B-21)。ラオスではその尾で水しぶきをあげ、

B-19 ▶ 雨安居明けには、信者の喜捨が行われるが、ナーガの舟山車の舟上にも、紙幣が捧げられる。翌日舟山車は、人々の願いや悪霊や厄災などを乗せて、メコン川に流される。
ルアンパバン、ワット・マノローム。
B-20 ▶ 雨安居明けの喜捨をするために、僧侶の出番を待つ多くの信者。背景には天に届けとばかりに旗を掲げ、砂山を築いて、先祖の霊と共に、僧侶たちを迎える。ルアンパバン、ワット・マノローム。
B-21 ▶ ナーガを象った、舟形の蝋燭立て。
ビエンチャン、タット・ルアン。
B-22 ▶ 雨安居明けの夜に、信者の想いを託した蝋燭が、舟の形をした蝋燭台に灯される。
ルアンパバン、ワット・ホシアン。
B-23 ▶ 雨安居明けの次の夜、ライ・ファファイトといって、ナーガの形をした舟山車をメコン川に流す。ナーガの精霊に捧げるものだともいわれている。ルアンパバンのメコン川。
B-24 ▶ 雨安居明けのその夜、舟形の蝋燭台に点火をする僧侶たち。
ビエンチャン、ワット・ミーサイ。

138

B-20　　　　　　　　　　　　　　　B-21

▲B-22　▼B-23　　▶B-24

3　ラオスのナーガ信仰（ラオス）

B-25

火を制御するナーガの意匠も見いだされる。

この祭りの夕刻には、民家の軒先や、レストランの店先にさまざまなナーガが飾られ、無数の蝋燭や線香に火が灯される（→B-26）。

雨安居あけの翌日、ルアンパバンでは村や町で作ったナーガを象った山車、または舟そのものがメインストリートを行進して、ワット・シエントーンに奉納される。また、蝋燭を灯したナーガがメコン川に流される（→B-19、23）。

ビエンチャンでは自家製のもの、あるいは市場で買った竹と紙製の舟（ナーガと呼ばれる）を夕刻、蝋燭を灯してメコン川に流す。また、バナナの葉で作った盆、カトーンの中にマリーゴールドの花、お金、菓子類などを入れ、蝋燭や線香を灯して川に流す。

この祭りはブン・オーク・パンサーの翌日の夜に行われるが、ライファファイといい、「火を灯す舟を流す祭り」だといわれている（→B-25）。もちろん川に流すことなく、寺院に置かれる舟やナーガもある。

翌日には、ボートレースも行われる。細長い舟は激しい上下動を繰り返し前進するが、その姿は、ナーガが浮き沈みながら進む姿を連想させる。メコンに棲むナーガを楽しませるための儀礼であろう。

これらの祭りが、メコン川との深い関わりの中で行われることに注目したい。

メコン川から離れている村や町では、陸地にナーガの蝋燭台を設置して祭りを行う。作物の豊作と家族の健康を願い、水害が起こらないように祈る。また水の無駄使いや、川に対する日頃の不敬を詫びて、許しを請うのである。

メコン川は母なる大河である。

この川には昔から数多くの神々が棲んでいた。これらの神は今でこそナーガと呼ばれているが、人びとが千年以上も前から信仰してきた、土着の神であったに違いない。

この小文では、現在も残されているナーガに関する祭りと表象の一部を紹介したに過ぎない。私は今、メコン川をめぐる地域の豊かな精神文化史として、さらに深く、具体的な調査が行われる必要があると感じている。

B-25 ▶ 精霊流しのように、バナナの葉で作ったカトーンを流した後に、ナーガをメコンに流す。願いを受け入れ、悪霊を流すといわれている。ルアンパバンのメコン川。
B-26 ▶ 雨安居明けに、民家の軒先にも舟形の線香台が置かれ、夜には点灯される。ビエンチャン。

3 ラオスのナーガ信仰（ラオス）

送る舟・飾る船―――アジア「舟山車」の多様性

4

山里をゆくオフネ
―― 信濃の舟山車の源流

三田村 佳子

●山車の意匠として採用された舟形は、鉾や山とともに中世から続く京都・祇園祭のなかに、その原形をみることができる。高い帆柱は、神の依代（よりしろ）としてのイメージも付加される。祇園祭が地方へと伝播していくと山車の意匠も同様に写されていき、様々な形に変容していった。

●舟山車は全国に散見できるが、集中的な分布を示す地域として信濃、特に諏訪（すわ）・安曇野（あずみの）地方があげられる。そこでは、海のない山中にもかかわらず、祭礼にはオフネと呼ばれる舟山車が数多く担がれ曳かれる。その源流と考えられるのが、信濃の中央に位置する諏訪湖畔に祀られる諏訪大社である。

●諏訪大社は独特の神社形態をもち、上社・下社の祭りで独自のオフネが登場している。8月1日の「お舟祭り」には、柴を巻きつけ橇（そり）をはいた下社の巨大なオフネが大勢に引きずられて巡行する。一方、申・寅年の式年祭「御柱祭（おんばしら）」の5月上旬の「里曳き」には、御柱を迎える上社のオフネが出る。いずれのオフネも周辺地域に伝播して大きな影響を与え、独自の様式をつくりあげていった。

●今回の報告は、日本の舟山車の特徴を概観した後、北信濃に濃密に分布するオフネと呼ばれる様々な形態を有する舟山車を紹介し、それらを分類し、歴史的な変遷や伝播の過程をみてゆく。さらに、日本の舟山車を俯瞰し、「フネとは何か」、その意味を考察する。

4-00 ▶信濃のオフネ、穂高型の構造図（→P168）。
4-01 ▶諏訪大社上社のオフネ。北信濃に広がる御供撒き（ゴクマキ）のオフネの源流。
4-02 ▶諏訪大社下社のオフネ。諏訪の柴舟から安曇野に広がる華やかなオフネの源流。

上社系

4-01

下社系

4-02

1 フネとは何か？

今回のテーマは、「意匠としての舟・船」である。取り上げる題材は、実際に水上を走る舟ではない。祭りのデザインとして採用されている舟山車を中心に、話を進める。

最初に、日本ではどんな舟山車がみられるかを概観し、その後に、海のない信濃に独特な形で展開した「オフネ」の説明をする。

日本でフネというと、「舟」「船」「槽」と、主に三つの漢字が使われている。

「舟」と「船」は、いずれも、人や荷物を乗せて水上を進む運搬具の役割をもっている。舟は小型で手漕ぎのもの、船は大型で動力があるものと、使い分けられる。ただし、実際の祭りでは、二つの漢字の定義などは特に意識されずに使われている。

もう一つは、「槽」という漢字。水槽という言葉があるように、水や酒などの液体を入れる箱形の容器を表す。

これらの漢字から、フネとは、第一には、水に浮かべたり水に入れる、要するに「水と深い関わりのあるもの」。第二には、「中が窪んだもの」。そういう二つの要素をもったものが、日本ではフネと考えられてきたことがわかる。

1-1　「霊」の入れもの・「神」の乗りもの…

わが国古来の信仰では、窪んだものや中空のものは霊魂の入る容器とされ、神霊などがそのなかで成長するといわれてきた。

神話では、中空のもの、真ん中が空ろになっているフネを、「うつろ舟」や「うつぼ舟」と呼んでいる。神がうしたフネに乗って、われわれの世界にやって来るという物語が伝えられている。フネは特に、神霊などの霊的存在が乗るためのもの――という信仰が伴っていたのである。

そうした信仰はフネだけではなくて、われわれの着て

4-03 ▶ 京都・五条天神が出す、宝船の刷り物。日本最古といわれ、舟に載るのは、稲穂だけ。

4-04 ▶ 京都・上賀茂神社の宝船。12月13日から翌年の小正月（1月15日）まで中門上に吊り下げられ、この下を潜ると良い年になるといわれる。宝船の中央部分には「幸運の当たり矢」5本が刺さっている。

4-03

4-04

いる衣服などにもあったようで、祭礼の際に見られる。あとで詳しく説明する信濃地方のオフネでも、着物をオフネに飾ってもらうという風習がある。祭りが終ると着物を持ち帰る。それを子供に着せると、丈夫に育つ、立派に育つ、という信仰が今日でも残っている。中が空洞なもののなかで魂が育つという信仰が、フネに対する意識の底にも流れているのだ。

こうしてフネは、この世とあの世をつなぎ往き来する、神の乗りものとして考えられてきた。

1-2　「迎え」のフネ、「送り」のフネ…

フネは、われわれの日々の暮らしの節目に行われる年中行事にも登場する。神の世界とわれわれの世界をつなぎ、双方を往き来するフネには、「往きのフネ」と「還りのフネ」がある。われわれの側からみると、「迎え」のフネと「送り」のフネが存在することになる。

［迎えのフネ］

神を迎えるフネ、その代表的なものは「宝船」であろう。年のはじめ

4-05

4-06

に珊瑚、金銀、米俵など、さまざまな財宝・宝物を積んだフネが、海の彼方からやってくるという信仰がある。このフネが訪れる年は、豊かに楽しく過ごせるといわれ、現在でも正月の縁起物として、各地で宝船がつくられている(→4-03)。実際に七福神を山車に乗せて巡行したりもする(→4-05)。

京都・上賀茂神社では、12月13日から小正月の1月15日までの間、中門に宝船が吊り下げられる(→4-04)。竹、松、糯米の穂などを材料として、近所の農家が奉納するもので、「幸運の当たり矢」といって、宝船の真ん中には5本の矢が刺さっている。この宝船の下をくぐると、1年間を無病息災で過ごせるという信仰があり、地元の人々がたくさん訪れる。

上賀茂神社では、宝船の刷りものも発行している(→4-06)。参拝者はこれを買い求め、1月2日の夜、初夢の晩に枕の下に敷いて寝ると、良い夢が見られ、1年間は幸せに過ごせるといわれている。

年の始めには、宝物や米俵を積んだありがたいフネがやってくる…と信じられてきたのである。

[送りのフネ]

日本の行事では、迎えのフネよりも、送りのフネが圧倒的に多い。フネは川の上流から下流に流れ、海辺に出て沖へと流れていく。フネはわれわれの手元から遠くへ行くという、自然の流れと関わっている。

いくつか例をあげてみよう(→4-07〜11)。

秋田県の八郎潟では、七夕の晩に「ネブ流し」が行われ

4-05 ▶ 京都・八坂神社の「祇園えびす」で巡行する宝船。
4-06 ▶ 上賀茂神社が発行する、宝船の刷り物。
4-07 ▶ 七夕の晩に睡魔を流す「ネブ流し」。木製のフネに灯籠を載せ、帆柱に蝋燭を灯す。(秋田県八郎潟町)
4-08 ▶ 七夕の「舟ッコ流し」。笹竹や短冊で彩られた舟ッコを川に浮かべて曳く。(秋田県六郷町)

148

4-07　　　　　　　　　　　　　　　　4-08

る。ネブとは、ねぶたい、眠くてしょうがないことで、その睡魔をフネにのせて流す行事である。これから農作業が忙しくなるのに寝てはいられない、眠気が起こらないようにと、睡魔を流すのだ。ネブ流しというと、有名な青森のネブタを連想するが、祭りの起源はまったく同じである。八郎潟のネブ流しでは、実際に木造りのフネに灯籠を載せて供え物をし、帆柱に蝋燭を灯して流す(→4-07, 08)。

富山県黒部市にも「ニブ流し」がある。ニブはネブの訛った言葉である。竹筏を組んで麦藁をつけ、帆柱を立て色紙で飾ったものを子供たちが川に流すのだが、このフネは底がなく水に浮かないので、フネを手で支え、川のなかを歩いてゆく(→4-09)。

川にフネを流し送る、このような行事が、今日でもあちこちで行われている。

［送り盆のフネ］

「送り」のフネで忘れてはならないのは、「送り盆」のフネである。

興味深いことに、先祖がこちらにやって来るときの乗りものはフネではない。庭に長い柱を立て、高く掲げた「高灯籠」を立てておくと、先祖はそれをめざして自分の家に帰ってきてくれる。自分の家でなく、特定の場所まで来ることも多い。

一方、帰りはフネなどに乗せ、お土産を積んで送りだすことで、先祖は帰って行くと考えられている。そのために送り盆には、各地でフネが出される。もちろん、川に実際のフネを出すところもあるが、川や水のない山の地域でもフネで先祖を送り出すことをしている。

京都の例を二つほどあげてみよう。

149

4-10

4-09

一つは、8月16日に行われる有名な「五山送り火」。五つの送り火のうちでは「大文字焼き」が有名だが、そのなかの一つである「舟形」は、先祖を送り返すための乗りものという意味合いで、フネに象られている(→4-10)。

次いで8月24日に行われる、京都市嵯峨にある薬師寺の「地蔵盆」を紹介しよう。期日が少し遅れるが、送り盆の一種である。ここでは先祖を送り出す供物を、「生御膳(なまごぜん)」と呼んでいる。野菜などの生ものでつくることからついた名称である(→4-11)。

帆掛け舟の形をした野菜のつくりもので、船体の部分にナスやカボチャを使用し、そこに湯葉の帆を張り、帆先には丸いプチトマトがつけられている。

送り盆には、こうしたフネをつくって先祖を送り出すことが、各地で行われている。

1-3　舟山車が示す二つの働き…

ここから、本題の祭りのフネの話をしていこう。舟山車

> 4-09▶富山県黒部市中陣の「ニブ流し」のフネ。竹ひごと麦藁で作ったフネが、子供たちに曳かれて川を行く。
> 4-10▶毎年8月16日の京都五山送り火の一つ「舟形」。送り盆では、祖先霊をフネに乗せて送りだす。
> 4-11▶京都・嵯峨薬師寺の地蔵盆の供物。7種の野菜による帆掛け舟形の「生御膳」をお供えする。

150

4-11

は大きく二つに分けられる。

[実用としてのフネ]

運搬具として実際に水に浮かぶフネである。神様がお出ましになり渡御するとき、湖や海の上ではフネを出さなければ移動できない。そういう実用の運搬具としてのフネが必要な地域がある。

漁業、あるいは海運業の盛んな沿岸部には、こうしたフネの祭りが広く伝承されている。また、フネに神様を乗せて運航して廻るところはたくさんある。フネの形もさまざまで、漁船の転用であったり、専用のフネであったりする。専用のフネといっても、船体の部分は実用のフネになっている。なかにはそのフネを陸に上げて、祭礼に曳き廻すところもある。

愛知県津島市にある津島神社で行われる「津島天王祭」は、華やかなフネが出ることで有名である。宵祭りと本祭りで、フネの装いを一変させるが、天王川（今は池になっている）を巡行するために、フネであることが必須である。これらのフネはダンジリ（車楽）と呼ばれ、

151

4–12

下部に2艘のフネを並べ、その上に華やかな飾りが載せられている（→4–12）。

フネの上部に、大きな傘形をした半球状の提灯山がつくられている。フネには提灯が、ちょうど1年の日数と同じ365張あり、またその下の部分には30張、つまりひと月の日数の提灯がつけられる。さらに傘の中央に伸びる真柱には、1年の月数を表す12張の提灯が並べられている。提灯の数で時間を象徴するという、興味深い試みである。

翌日の本祭りでは、フネの上の設えを一変させ、能人形・金襴・造花などで華やかに飾りたてる。周辺地域でも同様の船が出される（→4–13）。

[意匠としてのフネ]

「意匠としてのフネ」とは、陸上移動のときのフネのデザインのこと。陸上なので、神の乗りものはフネである必要がない。

4–12▶愛知県「津島天王祭」の宵祭りに出る5艘の巻藁船（まきわらぶね）。1艘につき365個の提灯をつけ、日の暮れた水面を滑ってゆく。
4–13▶蟹江町「須成祭」のダンジリ。宵祭りから一夜明けると、巻藁船の飾り付けが変わり、本祭りが華やかに行われる。
4–14▶祇園祭の長刀鉾。高く先端で輝く鉾は神の依代とされる。
原画制作＝西脇友一（「祇園祭山鉾絵図」より）

4-13

運搬具であればどんな形でもよいはずなのだが、フネをデザインとして使うことがよくみられる。こうした、意匠としてのフネの広がりについて、詳しく説明してみたい。

1−4　祇園祭の船鉾…

京都の「祇園祭」は、中世から続く最も古い山車の形を伝えていることから、都市文化としての山車の源流とされる(→4−14〜17)。ここでできあがった鉾や山の形、山車の形が、のちに全国に波及してゆく。

［鉾としての山車］

祇園祭に登場する山車の形は、「鉾」と「山」に大きく分けられる。

「鉾」は、もとは物や人を突いて壊したり殺したりする武器であるが、それだけでなく、あらゆるものを押しのけたり、いろいろな悪いものや目に見えない悪霊などを祓う役目もあると考えられていた。

その鉾が大きく長くなると、支えるために下に枠をつけたり、屋根をかけて家形にしたりして立派になり、さらに重量が増したため車輪をつけて曳くかたちへとデザインが変わっていった。

4−14

4-15

祇園祭の長刀鉾(→4-14)はとても背の高いものだが、その先端には武器である長刀がついている。鉾は、高く先端できらきら光るもので、このきらびやかなきれいなものに厄神が惹かれて寄ってくるという信仰にもとづく造形でもある。神が寄りつく対象物を依代というが、もっとも目立つ依代としての、大きな役割を果たしている。

[山としての山車]

山車の奥には竹で編んだ籠山があり、それに布などをかぶせて山とする。山の周囲には、さまざまな伝説や歴史的故事を題材とした人形飾りが施されている。岩戸山はかつてその山上に松に手をかけた伊弉諾尊が乗っていた(→4-16)。

山は「自然の山」の象徴だが、この山に神が住んでいるという信仰を背景として、それを象徴した山の形がデザインとして採用されている。高い鉾のようなものはないが、山には中央に松の木や枝が立てられ、これが依

4-15 ▶ 神功皇后をめぐる説話にもとづく船鉾。軸先に飾られた金色の鷁(げき)は、強風を乗りこえ羽搏く鳥だとされる。

4-16 ▶ 「上杉本洛中洛外図屏風」(米沢市上杉博物館所蔵)に描かれた祇園祭の船鉾。後に、前祭の船鉾は出陣船鉾、後祭の船鉾は凱旋船鉾と意味づけされた。

4-17 ▶ 祇園祭の山鉾、17世紀頃の「岩戸山」。自然の山から立ちあがる松の木が依代とされる。(修学院離宮の杉戸絵より)

4-16

代としての役割を担っている(→4-17)。

今回のシンポジウムの本題であるフネは、祇園祭では「船鉾」と呼ばれ、朝鮮に神功皇后が出征した際のいわれを伝える物語をもとにした意匠や、人形飾りが施されている(→4-15)。

フネはとても魅力的な形をしている。フネは神の乗りもので、天界と海や大地を結ぶ移動を前提にしたものだ…と最初に述べた。フネには高く突き出した「帆柱」があり、鉾と同じように、その先端を目指して神が寄りつく依代としての働きも同時に備えている。これが、フネの特徴だと考えられる。

ちなみに、16世紀に描かれた国宝の洛中洛外図屛風(上杉本)に載っている船鉾(→4-16)には、立派な帆柱が見られる。だが18世紀初めには、この帆柱が消滅してしまう。船鉾が火事にあい、その後再建した際には帆柱を立てなかったためである。現在、後ろにある赤い旗などがその名残りといわれている。依代としての帆柱の意味が、薄れたのだろうか。

4-17

155

4-18

祇園祭では、鉾と山が何十基も出ている。多くの鉾や山は、抽籤で毎年順番が変わることになっている。しかしこの船鉾は「籤取らず」といって、必ず巡行の最後に出る決まりになっている。最後に疫神を送り出す…という意味合いを伝えているとも考えられる。

1−5 船鉾を写した灯籠…

祇園祭は、地方の大きな都市から小さな町へと、次々に伝わっていったが、そのことを、船鉾を写した山車の例で見てみよう。

富山県南砺市福野では曳山が4台出て、町内を巡行している。そのうちの1台が舟山車で、木造のフネのなかに御神体の神功皇后の人形が乗せられ、祇園祭の山車をそのまま再現した意匠になっている（→4−19）。

福野では、この祭りの前夜に行われる宵祭りに、別の山車が出される（→4−18）。注意したいのは、宵祭りの山

4−18, 19 ▶ 富山県南砺市、「福野春祭り」（5月3日）に曳き出される、文政年間建造といわれる上町・七津屋の船形の曳山。神功皇后と武内宿禰を乗せる。

4−18 ▶ 春祭りの宵祭りには、昼の舟山車を灯籠に写しかえたヨータカが若衆によって練り廻され、最後にぶつけ合いをして壊してしまう。

4−20 ▶ 富山県魚津市の諏訪神社のフネ、タテモン。帆掛け舟を模した山車。船の帆柱を利用した長さ約16メートルの太い芯柱に、底辺約8メートルの大きな二等辺三角形の枠、11−12段の横木を渡してつくられた万灯が輝きを放って巡行する。

156

4-19

4-20

車が昼の舟山車をそのまま灯籠に写しかえたものとなっており、すべて灯籠でできていることである。

山車の上部には、華やかな色づかいのフネが載せられている。もとは高さが11メートルもあるという、かなり大きなものだったそうで、夜空に高くそびえるという意味で、ヨータカ（夜高）と呼ばれている。ただし現在は、半分以下の4〜5メートルにまで低くなってしまい、全体が押しつぶされたような奇妙な形になっている。明治になって電気が普及すると電線が架設され、その高さを超える山車が出せなくなったからだ。

同じ富山県の魚津市にある諏訪神社で出されるフネは、提灯や灯籠でつくられた、帆掛け舟を模した山車である（→4-20）。これはタテモンと呼ばれ、漢字で書くと「立物」となる。高いものという意味であり、実際高さが16メートル、重さも約2トンある。

台座となる橇の中心に高い帆柱を立て、そこに90張ほどの提灯か雪洞を山形に吊るし、下部には絵を描いた長い額、上部には六角行

4-21

灯をつけ、周囲にヤナギ（柳）と呼ぶ枝を垂らしている。
漁村であったため、帆柱の調達は比較的容易であったのだろう。

［デカヤマ・ヒキヤマ・キリコ］

能登半島中部の七尾では、「青柏祭」と呼ばれる春の祭りに、デカヤマという大きな山車が出る（→4-21）。「でかい山」だからデカヤマという、単純な名づけである。高さ12メートル、幅13メートルと巨大なもので、フネを象るといわれている。

そのフネの上に、「川中島合戦」など歴史上有名な場面や、「曽我対面」など歌舞伎の一場面を人形や背景をつくって飾りつける。題材は、毎年工夫をこらして変えている。祭礼では、この巨大なフネを大勢で曳き廻す。

これと同じ系統の山車がヒキヤマ（曳山）と呼ばれ、その周辺地域に数多く出されてきた。能登町白丸のヒキヤマは、岩山や洞窟というイメージを表現するといわ

4-21▶能登・七尾の「青柏祭」に登場するデカヤマ。大勢で曳き廻す勇壮な曳山である。歴史上の名場面を人形で再現。
4-22▶能登町白丸のヒキヤマ。屋根は岩山や洞窟を表す5枚の黒い山。
4-23▶能登町小木のソデギリコにも五つの山がある。着物の袖を広げたような形であることから「袖切籠」の名がついた。
4-24▶珠洲市三崎町のキリコ。直方体の灯籠四面に、文字や紋、絵（武者絵など）が描かれ、明かりが灯される。

4-22

4-23

4-24

れ、上部の黒い山の頂上が五つの山形になっている(→4-22)。

能登半島では、夏祭りにキリコと呼ばれる大きな灯籠風流が盛んに出されるが、そのキリコにもヒキヤマが写され、曳き廻される。ソデギリコ（袖切籠）と呼ばれる灯籠である。

能登町白丸のヒキヤマには五つの山形があったが、能登町小木のソデギリコも同じく五つの山ができており、ヒキヤマに乗っていた人形飾りは、平面の灯籠絵として描かれている(→4-23)。ヒキヤマを灯籠に写したことがよくわかる。さらに両側には張り出しをつくり、フネの形を残している。

キリコは「切子灯籠」の略で、大きな角灯籠を中心にした山車で、フネの形を表現しているといわれる。真ん中にある高い角灯籠が帆柱にあたり、後ろには赤い幕、前には提灯棚がある。提灯棚は立てたり、斜めになったり…と地域によっていろいろに変化するが、幕と提灯棚が両側に張り出して、フネの形を表している(→4-24)。

キリコを海岸線に沿って担いだり曳いたりしているが、高さがあるの

159

で、神が目印として訪れる依代の役目も果たしており、真っ暗な夜に、この明るい光を頼りに神がやってくるといわれている。

2 信濃のオフネ

ここまで、陸上に登場するフネの形をした山車の概要を説明してきた。続いて、信濃のオフネについて話をしていきたい。

信濃、特に諏訪地方や安曇野地方では「お舟祭り」などといわれ、オフネと呼ばれる独特な形態をした舟山車が、集中的に分布している。しかも長野県は、日本の屋根と呼ばれるように、山々が連なっている。海とは程遠い地域にもかかわらず、なぜ、たくさんのオフネがあるのかについても考えてみたい。

2−1 源流は諏訪大社…

信濃に分布する数多くのオフネは、諏訪大社がその源流と考えられる。諏訪大社は独特の神社形態をしており、諏訪湖を挟んで北側に下社、南側に上社という二つの社がある。この二つの社もまたそれぞれ二つに分かれていて、一つの神社でありながら、全部で四つの社が存在するという、面白い形態をとっている。

諏訪大社では、上社と下社のそれぞれで別の形をしたオフネが伝えられている。

下社は諏訪湖の北側に位置し、春宮と秋宮という二つの社が鎮座している。社が二つあるために、神は旧暦1月〜6月は春宮に、7月〜12月は秋宮にいらっしゃるとされ、半年交代で、この二つの社を往ったり来たりすることになる。

神が半年ごとに移動する祭りを「遷座祭(せんざさい)」といい、現在は、月遅れの2月1日と8月1日に行われている。遷座祭のうち、特に春宮から秋宮へと神が遷られる8月1日を例大祭として、盛大に実施している。

この祭りは「お舟祭り」といわれ、巨大なオフネが出ることで知られている。

一方、諏訪湖の南に位置する上社には、前宮と本宮

4-25 ▶信濃のオフネの源流は、諏訪大社にあるといわれる。扇状に張り出したハネギに柴を巻きつけ、周囲に幕を張る。最後に諏訪神夫婦の翁と嫗の人形を乗せて完成。

諏訪型

4-25

という二つの社があり、6年に一度行われる「御柱祭」で、下社とはまったく異なった形のオフネが登場する。

御柱祭とは、山中から樅の大木を伐り出し、社殿の四方にそれを建てて、神木とする祭り。山の上から急斜面に木を落として、怪我人が出ることでも有名である。

この下社、上社の二つのオフネについて話を進めよう。

2-2 下社のオフネ…

よく知られているのは下社のオフネ(→4-25)で、8月1日の「お舟祭り」として、賑やかに、派手に行われている。

この祭りがいつから始まったかは明らかではないが、古く室町時代の文献に「渡物鉾山」とあり、鉾の山という形ですでに出ていたようだ。鉾を立てた枠、あるいは、山車のようなものではなかったかと思われる。17世紀になると、現在とほとんど同じようなオフネが出ていたことが、明らかになっている。

現在のオフネは長さ10メートル、重さ2.5トンほどあるが、その形

4-26

4-27

は単純である。6本の柱を横につないだ直方体をヤグラ(櫓)と呼び、このヤグラの前と後ろに3本ずつ、扇状にハネギ(刎木)を張り出して、そこに山から採ってきた柴をたくさん巻きつけ、さらに周囲に幕を張ったものが基本的な構造となる(→4-27)。前述した華麗なフネから見ると、なんと素朴な…と思うかもしれない。

実際に曳くときには、御神体の人形が乗る。この人形は翁・媼と呼ばれ、諏訪神の夫婦である。諏訪大社では、建御名方命（たけみなかたのみこと）という男神と、その妻の八坂刀売命（やさかとめのみこと）という女神を祀っていることから、この夫婦神が一緒に乗っていると伝える。

翁と媼が釣竿や魚籠を持っていることから、夫婦揃って諏訪湖に釣りに行った様子を表しているともいわれている。

このオフネが、春宮から秋宮へと運ばれる。今は曳い

4-26 ▶ 明治前期のオフネ祭りを描いたもの(岩波其残「諏訪土産」より)。当時は「裸祭り」と呼ばれ、「よいしょ」の掛け声で大勢の男たちが担いで運んだ。

4-27 ▶ オフネの構造図。6本の柱で作られたヤグラ、左右に扇状に張りだしたハネギの構造が読みとれる。(藤森栄一「諏訪神社の柴舟」より)

4-28 ▶ 現在のオフネは下に橇をつけて引きずって行く。

4-29 ▶ 秋宮に到着したオフネは、神楽殿を3周する。最後に神楽殿の前でオフネを左右に大きく揺する。

4-30 ▶ 最後に神楽殿の前で幕と人形をはずしオフネを左右に大きく揺する。

1 送る舟・飾る船

諏訪型

4-28

4-29

4-30

ているが、もとは担いでいた(→4-26)。昭和10年頃から下に橇を履かせ、木遣唄をうたいながら引きずって進むようになった。そのときから、人が上に乗るようになった(→4-28〜30)。

ゆっくりと引きずってオフネがようやく秋宮に到着すると、神楽殿の周りを3周する(→4-30)。そして、人形や幕を外して大きく揺さぶり、最後に柴を外して終了する。この柴は持ち帰って玄関に飾ると魔除けになるというので、氏子たちは競って拾う。

下社のオフネは、各地へとさまざまな形で伝わっていき、大きさやデザインも変化して、分類できるほどの数になっている。

2-3　仮設のオフネ・恒久のオフネ…

オフネは大きく、まず、「仮設」と「恒久」のオフネに分けられる。

「仮設」のオフネは、毎年、必ず新しくつくり直す。一方、「恒久」のオフネは、彫刻や漆塗・箔押などが施された豪華な山車であり、倉庫に保管し、毎年使いまわすことになる。

前者の、毎年つくり直している仮設のオフネでも、さらにいくつかに

163

4-31

形が分かれていて、諏訪から離れるにしたがって、形が少しずつ変わってゆく。

2-4 「諏訪型」の展開…

下社のオフネは素朴で、木枠に柴を巻き幕をつけただけの、フネとも思えないような単純な形をしている(→4-25)。この形式のオフネを「諏訪型」と名づけておく。諏訪型のオフネが諏訪から北に向かって松本を通り、安曇野方面へ伝わり、また南部の伊那の方にも伝わってゆく。その例をいくつか紹介したい。

松本市筑摩の筑摩八幡宮のお祭りは、二つの地区から1艘ずつのオフネが出されて担がれている(→4-32)。オフネの由来ははっきりとはわからないが、近世には下社の祭りに出向したりするなど、下社に従属する立場にあったともいわれる関係のなかで、オフネが伝わったと考えられる。

現在のオフネは中学生が担いでいるため、長さ2〜3

4-31▶信濃、「諏訪型」のオフネ圏である松本市入山辺の大和合神社に伝わるオフネ。翁・媼が乗る。
4-32▶松本市筑摩の筑摩八幡宮に伝わるオフネ。翁・媼2体の人形に八幡神が加わり、オフネに乗る。
4-33, 34▶安曇野市堀金岩原の山神社に完成した、「諏訪型」のオフネ。もっともシンプルなオフネの形である。このオフネは最後に境内の斜面に転がされ、踏んだり、蹴ったりされて、壊される。

4-32

4-33

諏訪型

4-34

メートルほどの小さなものになっているが、かつては長さが3間（約5.4メートル）のオフネを大人が担いでいた。構造は、下社のオフネと基本的に同じ。唯一相違する点は、人形の数だ。この神社が八幡宮であることから、八幡の神が1体余計に乗っていて、合計3体になっている。

同じ諏訪型のオフネとして、松本市東北の山側に位置する入山辺の大和合神社の例をあげる（→4-31）。

オフネの構造は下社と同じで、8本柱のヤグラの前後にハネギを張り出して幕を巻きつけ、中央には松の枝を立てて、前後にそれを見つめ合うような位置で、「高砂」に登場する翁と嫗の人形を乗せている。人数が少ないので大変だが、今でも担いで神楽殿を3周する。

もう少し北にある安曇野市堀金岩原の山神社のオフネ（→4-33）は、もっともシンプルな形をしており、真四角の立方体のヤグラに腕木をつけ、両側から張り出し部分をつくって、幕を張っただけのもの。ここのオフネは神楽殿ではなく、境内の真ん中にある千度石の周りを

4-35

諏訪型

送る舟・飾る船

3周する。山の上にある神社の境内は急斜面になっていて、オフネは3周すると、下に向かって転がしながら落としていく。落としながら蹴ったり踏んだりして、壊そうとする。道路下に転げ落ちるまでに、何が何でも壊してしまうことに意味があるような壊し方をする。オフネは毎年新しく造られるため、あとに形を残さないという意識が強く感じられる(→4-34)。

少し南の、上伊那郡辰野町に出ているオフネも、諏訪型である。地元では天狗が出てくるので「天狗祭り」と呼ばれている。立方体のヤグラがあり、その上に枝葉がついたままの長い竹を2本、外側にまわしてフネ形にし、そこに青い波模様の幕をめぐらせてオフネとしている(→4-35)。オフネの形は基本的に下社と同じだが、柴ではなく、笹竹を使っている点が相違している。

祭りでは太鼓を乱打しながら、オフネが境内を3周する。興味深いのは、オフネの中から獅子が出てきて子

4-35 ▶ 諏訪湖から天竜川に沿って10キロ南、上伊那郡辰野町北大出に伝わる諏訪型のオフネ。枝葉がついた長い竹2本で、舟形をつくり、幕をめぐらせる。
4-02, 36 ▶ 箕輪町南小河内の諏訪型のオフネ。8月15・16日の盆行事であるオサンヤリに担がれるオフネは、ヤグラやハネギの材質をむき出しにした簡素なもの。最終日に徹底的に壊される。

166

4-36

供たちを嚙んで廻ることである。獅子に嚙まれた子供は元気になるとか、魔除けになるといわれている。その後に天狗が出て暴れまわるという、少し変わった祭礼行事が行われる。

最後に諏訪型をもう一つ。諏訪より南の上伊那郡箕輪町で行っているもので、オフネの文化圏のなかで最も南に位置している。

今は盆のお祭りとして行われているが、もとは八幡神社の祭りだったようだ。オサンヤリという変わった名称になっているが、地元ではオは敬語の「御」、サンはサイすなわち「災」が訛ったもの、ヤルは「遣る」の漢字をあてて、災いを村の外に送り出す意味をもつといっている。疫病など、悪いものを送り出す送りのオフネだが、盆の終りに先祖を送り出すオフネでもあったと考えられる(→4-36)。

ここのオフネは、これまでの簡素なオフネにもあった幕すらつけず、ヤグラの前後にハネギが張り出しただけの、極端に単純な形態になっている。盆の3日間、このオフネを担いで村廻りをし、最終日の夜には堀金岩原と同じように、徹底的に壊してしまう。

4-37

穂高型

4-38

4-39

2-5 「穂高型」のオフネ…

諏訪大社下社には、もう一つの大きな流れがある。前述したように、諏訪から北の安曇野へと伝播の流れが向かっているが、安曇野の中心には穂高神社という有名な神社が鎮座している。ここにも、諏訪から伝わったと思われるオフネがあるが、早い時期に、オフネの形が変化して大きな人形飾りをつけるようになり、独特のオフネの形が誕生している(→4-37, 38)。

穂高神社の祭神は、穂高見命。この神は記紀の神話には登場していないが、海の神として知られる、綿津見命の子供とされている。

また、安曇野という地名も、海の民と深い関わりがあるとされている。「安曇」という名称は、もとは北九州の海の民として活躍した安曇族と呼ばれた人々に由来する。海で生活し海の神を祀っていた安曇族が、日本海を渡り、越後の糸魚川あたりから姫川を南下して、山

4-37, 38 ▶穂高神社の「御船祭り」に登場するオフネ。船上の華やかな人形飾りが諏訪大社下社のオフネとは異なる。大きく膨らんだハラのなかには囃子方が乗り、最後にぶつけ合いが行われる。

4-39 ▶穂高型オフネの構造。ヤグラ・ハラ・ヤマの基本構造は諏訪大社下社のオフネと同じだが、穂高型では、ハネギの上下が大きく発達している。ヤマの上に人形飾り、ハラの周囲に幕をめぐらせる。(『穂高人形のつくり方』より)

に入って移り住むようになったのではないかといわれている。そうした背景から安曇野の地名が伝えられ、山の中にもかかわらず、海の神様を祀っているのではないだろうか。

海の民、海の神なので、フネと関わりが出てくるのは当然だが、その一方で、オフネの源流である諏訪大社との関係も重要である。穂高神社は中世には下社と深い関わりがあり、境内に諏訪神を祀ったり、御柱祭を行ったりしていたこともあった。下社のオフネが穂高神社にも伝わったというのも、そうした流れの中にあったのだろう。海神への信仰とともに、オフネは穂高神社に欠かせなかったといえる。

注意したいのは、オフネの様子がここでは一変していることだ。オフネの構造は基本的に諏訪とまったく同じで、いずれも、ヤグラの両側にハネギが大きく張り出している（→4-39）。下社ではこのハネギに柴を巻いて幕を張っているだけなのだが、穂高神社ではハネギの下と上とが大きく発達している。

オフネは、ヤグラ・ハラ・ヤマの三つの部分からなっている。

ヤグラ（櫓）は、オフネの中心となる立方体の木枠である。このヤグラから前後に張り出したハネギの下側を蔓で籠状に膨らませて組みあげ、ハラ（腹）と呼んでいる。ハラの舳先側を「男腹」と呼び、男性の着物を、艫側を「女腹」と呼んで女性の晴着を、たくさん掛けている。そこに掛けた着物を着ると丈夫に過ごせると信じられ、氏子たちが競って着物を提供している。

一方、ヤマ（山）はヤグラの上に床を張ったところで、ここには背景をつくりこんだ華やかな人形飾りがなされる。題材は「源平合戦」「川中島合戦」「大蛇退治」など、歴史的によく知られた物語や神話・伝説などの一場面を再現したもので、毎年題材を変えて新しくつくり直すことが大きな特徴になっている。

また、かつてはオフネを担いでいたのだが、近世後半には車輪をはめて曳く形態に変わっている。諏訪型と比較すると、人形飾りが豪華になるにつれて大型化・重量化し、その結果担ぐことが難しくなり、車輪をつけて曳くようになった…といえるだろう。このように、穂高

4-40▶安曇野市豊科中萱のオフネは、長野県で最大。ヤマの飾りには軍記物が多い。オフネのぶつけ合いがなくなったことから、巨大化が進んだ。青い田の大海を行く姿は勇壮である。

1 送る舟・飾る船

穂高型

4 山里をゆくオフネ〔日本〕

171

4-41

4-43

穂高型

4-42

神社で大きく華やかに変容したオフネを、ここでは仮に「穂高型」と呼んでおく(→4-39)。

現在、穂高神社では9月27日の「御船祭り」に、大きな大人のオフネが2艘、子供のオフネが3艘出ている(→4-38)。

当地のオフネも、神社に到着すると神楽殿を3周するが、最後に、大人のオフネ2艘だけが向き合って残り、ハラのまわりの幕を上にまくり上げ、着物をはずし、勢いよくぶつけ合う。さすがにめちゃくちゃに壊すまではいかないのだが、激しくぶつけ合うことで、壊したとみなしているようだ。

この穂高型のオフネは、安曇野市や北安曇郡池田町という、狭い範囲に密集している(→4-43)。

安曇野市豊科中萱(なかがや)の「御船祭り」には、穂高神社のものより大きい、長さ13メートル、高さ9メートルという、長野県下で最大のオフネが曳きだされる(→4-40)。その

4-41, 42▶安曇野市明科の潮神明宮に出されるオフネ。船縁に蝋燭を灯して夜に巡行することから「蝋燭祭り」と名付けられている。風ですぐ火が消えるため、火を管理する者が乗る。
4-43▶安曇野市豊科重柳のオフネ。千度石を3周し、オフネを大きく左右に揺らして、大海を進む様をみせる。
4-44▶池田八幡宮のオフネ。前に2輪、後ろに2輪の台車上に立方体のヤグラをすえ、2本のハネギを張り出す。左はハネギを下から見上げた写真。

1 送る舟・飾る船

池田型

4-44

形は穂高神社とまったく同じで、もとは2艘出されて、激しいぶつけ合いをしたと聞いている。

安曇野市明科東川手潮の神明宮のオフネも、基本的には穂高型である(→4-41)。ただし、豊穣の願いを込めてハラの部分が非常に膨らんでいる。オフネはふつう昼間に曳き廻されるが、ここでは夜に出されている。「蝋燭祭り」と名づけられ、たくさんの蝋燭が舟の縁に一直線に並んで立てられる(→4-42)。闇夜に炎がゆらゆらと揺れながらオフネが進む様は、とても幻想的である。

2-6 「池田型」のオフネ…

穂高型のオフネが分布する地域から少し北にいくと、華やかな人形飾りがなくなり、ヤグラとハネギに幕を張っただけの簡素なオフネが再び登場する(→4-44)。安曇野市の北に隣接する池田町の中心にある八幡宮の祭礼で見られるものである。「池田型」と呼んでおく。

最初から大小の車輪が4輪付き。ヤグラの両側にハネギを出し、幕を張ってオフネにするという基本的構造は、諏訪型や穂高型とまっ

173

4-45

4-46

池田型

たく同じ(→4-45, 46)。特徴は幕にある。色の違う幕を何重にも入れ子状に張りめぐらせて、幕飾りを特に強調している。他の飾りはなく、ヤグラの真ん中に松の枝が立てられているだけで、そこには子供たちが囃子方として乗っている。ここでも、巡行の後に境内で3周するという、お決まりのかたちが守られている。

池田型が分布しているのは、池田八幡宮を中心とする池田町のごく狭い地域だけである。

2-7 「里山辺型」のオフネ…

これまでは、仮設のオフネを紹介してきた。次は、彫刻が施された立派なオフネについて説明する。このオフネは大金を投じて職人に製作させたものなので、祭りが終わっても壊さずに保管して、毎年使いまわしている。

松本市の町場に隣接する里山辺では、須々岐水神社の祭礼を「御船祭り」と称し、9艘ほどのオフネが各町内から出される。

このオフネは彫刻がなされ、漆塗・箔押が施された豪華絢爛なものだ(→4-47)。二層式の山車で、二階部分は四方吹き抜け、一階部分は欄間と簾で内部を覆い隠して、その中に囃子方が乗り込んでいる。山車の前後にハネギを出し、幕を張って舟形としている。

このように立派なオフネが出されるようになったのは、松本城下の商人たちが経済力を背景に、金に糸目をつけずにつくったからといわれる。

4-45, 46▶同じく池田型。池田町堀之内(左)と同町中島(右)のオフネ。大小4輪を付けたヤグラ、ハネギの先の部分は竹などを曲げて丸くする。
4-47, 48▶松本市の須々岐水神社と安曇野市豊科熊倉の里山辺型オフネ。二層式の舟山車で、一層には囃子方が乗る。
4-49, 50▶松本市、中川小岩井(左)と島内(右)のブタイ(舞台)と呼ばれるフネ。基本構造は里山辺型オフネと同じ。

4-47

4-48

里山辺型

4-49

4-50

　豪華なオフネだが、注意したいのは、車輪が2輪しかないこと。このため、ぐらぐらして安定しない。そのことを利用して、わざと前後を大きく上下させて揺すりながら進み、波を乗り越えて大海を行く様子を表現しているという。
　この様式は、須々岐水神社が里山辺にあることから「里山辺型」と名づけておくが、これと同じ形のオフネが当地の周辺部に分布している。
　安曇野市豊科熊倉の春日神社祭礼のオフネは、中央に彫刻を施した山車を置き、両側にハネギを出して黒地に紅葉と鹿の模様の幕をめぐらせている (→4-48)。車輪は4輪あり、地理的に近い穂高型の影響も受けているようだ。
　松本市中川小岩井の諏訪神社のオフネは、鯉と波の絵の幕が中央の山車も含めて全体にかけられている (→4-49)。
　松本市島内の大宮神社「春祭り」で出されるオフネは、二階に御幣を立て前後に出したハネギの両側に幕を張り、一階には囃子方が乗って演奏しながら巡行する (→4-50)。

175

4-51

上社系

2−8　上社のオフネ…

これまで、諏訪大社下社のオフネの流れを見てきた。上社のオフネは6年に一度行われる「御柱祭」のなかで、山から伐り出してきた御柱を里でいったん休ませ、神社まで御柱を曳いてゆく里曳きのなかで登場する。

現在は「御柱迎え」といって、御柱を迎えに行き、御柱と出会った地点から向きを変え、御柱を先導して神社へ一緒に戻って来ているが、もとは、最初から御柱の先頭に位置して御柱を先導していたという（→4−01, 51）。

このオフネは長さ3間（約5.4メートル）ほどで、青竹約100本を組み上げて舟形にし、内側にゴザを敷いて、神紋の梶を染めぬいた紫の幕を巻いただけの、軽くて単純なもので、中央に立てた帆柱の先端に御幣と薙鎌を掲げている（→4−52）。薙鎌は、諏訪神の象徴といわれている特別な形をした鎌である。

4-51, 52 ▶ 諏訪大社上社「御柱迎え」のオフネ。青竹約100本を組んで舟形の骨格にし、幕をめぐらせ、御幣、薙鎌を掲げる。

4-53 ▶ 上田市の生島足島神社の「御柱祭」。タカラブネには米俵が積まれ、七福神が乗ってゴクを撒く。

4-54 ▶ 上高井郡高山村の高山神社のオフネ。

4-55 ▶ 中野市上今井諏訪神社の「御柱祭」では御柱2本を載せたオフネが繰り出す。オフネは榊で飾られ、米俵や七福神を載せて、ゴクを撒きながら進む。

176

4-52

4-53

4-54

4-55

　このオフネが、御柱祭とともに各地に広がっていく。その伝承先をみると、上社の分霊を勧請したり、上社の支配下に置かれていた地域、すなわち上社系の影響を強く受けた地域であり、そこでは御柱祭が盛んに伝承されている。長野市を中心とする北信濃一帯で、この上社系統のオフネが出ている。

　しかし、多くの地では上社のように御柱を迎え先導することはなく、ゴクブネ（御供舟）、タカラブネ（宝船）などと呼ばれるオフネが御柱行列に従っている。ゴクブネは「御供」、すなわち神への供物を積んだフネ、タカラブネは宝物を積んだフネのことだ（→4-54）。

　上田市塩田上本郷の生島足島神社の「御柱祭」でも、6年に一度御柱が建て替えられる。このときの御柱行例に、タカラブネが従う。このオフネには七福神が乗っており、餅や菓子などのゴクを撒くと、人々は福を手に入れようと先を争ってそれを拾う（→4-53）。

　中野市今井の諏訪神社の「御柱祭」のオフネは、これまでの例とは少し違う。タカラブネというオフネが出るのだが、柴で飾られたオフネ

177

には2本の御柱（当社の御柱はもともと2本だけ）を載せ、途中でゴクを撒きながら進んでゆく(→4-55)。

上社のオフネは、もとは幕を張りまわしただけの簡素なものだが、北に伝わっていくにつれて、いろいろな飾りが付加されるようになる。タカラブネにふさわしく米俵を乗せたり、七福神を乗せたりという形へと変化してきたようだ。

2-9　分布図を見る…

さて、これまでに話してきた信濃のオフネを、分布図としてまとめてみた(→4-56)。

中ほどの諏訪湖の北側には諏訪大社下社があり、最初に説明した下社系のオフネはここから広がっていった。一番下の円が、もっとも単純で飾りのない「諏訪型」オフネの分布地域である。その北側に人形飾りの華やかな「穂高型」のオフネがあり、その一部には幕を幾重にも張りまわしただけの単純な「池田型」があるが、ごく狭い範囲のため、この図では「穂高型」と一緒にしている。

そしてその間に、毎年使いまわす恒久のオフネ、立派な「山車を中心に据えたオフネ」が松本市内を中心に広まっている。一般的には「諏訪型」「穂高型」「池田型」と順にオフネが変化しながら伝播していったと思えるが、松本だけは、裕福な商人が経済力を背景にして豪華な彫刻のオフネをつくりあげたことで、新しい形が発生したと考えられる(→4-57)。

一方、あとから説明した上社のオフネは、御柱祭が伝播した地域に重なって分布している。とりわけ、上社の支配下にある北信濃地方に広く見られる。

その源流の上社では、竹材で組んで幕を巻いただけの簡素なオフネだったが、伝播の過程で大きく変化し、御柱祭の行列風流としてのタカラブネ・ゴクブネとなり、さらに御柱祭から離れて、独自の祭礼でも採用されるようになった。

4-56 ▶ 長野県に今も受け継がれるオフネの分布。
4-57 ▶ オフネの変遷。先祖代々のオフネが受け継がれる地がある一方で、経済の繁栄とともに豪華になり、新しい型へと進化するオフネも登場してきた。

上社系と下社系に大別される「信濃のオフネの分布」

長野県

上社系

諏訪大社上社系

諏訪大社下社系
— 穂高・池田型
— 里山辺型
— 諏訪型

●松本

4-56

下社系の「オフネの変遷」

常設
（ヤタイ、ブタイ、ダシ）

仮設
（フネ）

里山辺型
幕・山車
曳き舟【洗練化】

←─都市化─

諏訪型
柴・幕・鉾・人形
担ぎ舟

↓ ↓

艫型　**舳先型**
幕・山車・人形
曳き舟【土着化】

穂高型
柴・幕・人形・岩山（鉾）
担ぎ舟→曳き舟【巨大化】

池田型
幕・松
曳き舟【簡略化】

4-57

2−10　なぜ山の中に、これほど多くのオフネがあるのか…

山深い信濃に、百数十ものオフネが伝承されているのは非常に興味深い。なぜ山の中にこれほど多くのオフネがあるのか、という素朴な疑問が湧いてくる。信仰的な背景として、フネが神の乗りもの、靈魂をはぐくむ容器であることは前述した。もちろん、これは日本各地にあてはまることで、信濃だけの特異な話ではないが、この信仰が大きな要素であることは間違いない。

次に、地域的な背景がある。オフネの源流とされる諏訪大社は、祭神が建御名方命であり、もともと出雲の大国主命の子で、有名な国譲り神話の主人公となった神だ。高天原から降臨した神に国譲りを迫られ、父神や兄神は応じたのだが、建御名方命は応じずに、高天原の神と相撲の勝負をして敗れてしまい、諏訪まで逃げこんで、もうここから出ないと誓ったという物語である。

あくまでも神話だが、実際にそういう形で諏訪の神が信仰とともに出雲から流入するルートがあったのではないかと考えられる。

オフネが特別な展開をした穂高神社については、穂高見命や安曇族など、海との強いつながりがうかがえる。諏訪神にしろ、穂高神にしろ、日本海を東に向かい、能登半島をまわって富山湾をわたり、姫川を遡ってやってきたとみられ、そうした経路が存在したと考えられる。こうした伝承が、この地の人々の出自、すなわち自分たちがどこから来たのかという記憶を残しておきたい、という気持ちにつながっているようだ。

注意したいのは、どんなオフネでも、山から採ってきた「柴」を必ず巻きつけていることだ。南河内のようなヤグラとハネギしかない、最も単純なオフネですら、柴だけは必ずある。柴には魔除けの意味づけがされているが、それ以外にも重要な役割があったようだ。

海の伝承を持つ外部からの移入者が山の中で暮らすには、自らが持ち込んだオフネの伝承に、山の象徴である柴を採り込むことで、これからの新天地で融合していきたい…という、潜在的な思いがあったのではないだろうか。

2-11　舟山車・意匠の流れ…

最後に一言、つけ加えておきたい。

いったい「穂高型」のオフネに見られる、これほどまでも華やかな人形飾りの発想はどこから出てきたのだろうか。船鉾・デカヤマ・オフネの写真(→4-15, 21, 40)を見比べると明らかなように、オフネは他の地域の著名な舟山車と形態的に似ている部分が多くあり、伝播の様子がうかがえる。

京都・祇園祭の船鉾(→4-15)は、華やかな金襴や舶来織物などの飾りが知られている。デカヤマ(→4-21)は船鉾に形態が酷似しており、周囲の金襴は何枚もの幕に変わり、船上は具象的な背景を伴う人形飾りになっている。そして穂高神社のオフネには(→4-40)、赤幕や晴着を掛けるほか、デカヤマと酷似する人形飾りがみられ、祇園祭からの意匠の流れを知ることができる。

また、穂高の神社では、オフリョウという言葉がよく聞かれる。聞き慣れない言葉だが、多くはオフネが境内で3周することをオフリョウと呼んでいる。オは「御」、フリョウは「風流」という字をあてて、フリュウが訛ったものと私は考えている。

「風流」と書いてフウリュウと読むと、雅で趣があるという意味になるが、フリュウと発音すると意味が違ってくる。祇園祭などで、鉾をきらびやかに飾り立てたり、派手な衣装を着て踊り囃し立てたりして疫神をそこに寄りつかせ、そのまま町の外に追い出すために行われた、華やかな衣装や芸能、つくりものをフリュウという。ここでも祇園祭の影響を感じざるをえない。

山の中なので、祇園祭のように、舶来の立派な織物などは調達できない。自分たちが持っている一番高価で華やかな晴着を精一杯に飾る形となり、その代わりに、人形飾りを派手に大きくしているのではないだろうか。

日本海を抜けて能登半島から七尾を通り、姫川を遡り、山中の安曇野に伝わる自分たちの出自のルート。この道のりと風流のデザインが入ってくる経路は、幾重にも重なりあっているようだ。

送る舟・飾る船

4-58 ▶ 安曇野市穂高立足の穂高型のオフネ。
高齢化により人形飾りが難しくなり
現在は周囲に柴を巻き、
紅白の幕、松枝3本と薄を配して、
前面に花を挿すだけになった。
風流化する前のオフネに
戻ったようである。

穂高型

1 舟の祭り、船の魂

神野善治

C-01

青葉のつく生木で
山車をつくる…

三田村佳子さんによる、日本の舟の祭りに関する全国的な研究と、長野県に濃厚に伝わるオフネの祭りの研究成果を興味深く拝聴した。

日本の中部山岳地帯に舟の祭りが100箇所余りも集中していたことはとても驚きであり、その理由を考えさせられた。他地域で「山」とか「山車（ダシ）」などと呼ばれる祭りの出し物が、ここでは「フネ」と呼ばれている。しかも、その造形に青葉が付いた生木を大量に束ね、舟形にする。その造形には、本来水上の乗物である舟と、山の自然神（山の神）の信仰との密接な関

C-02

係が想像される。しかもこの祭りが行われる地域が、諏訪大社の信仰圏と縁が深いことが重要だろう。

諏訪大社は、古代に大和朝廷と対峙する勢力を持ち、海人の伝統を持つ安曇族系の人々が信州の地に移り住んで、諏訪湖中心に四つの社を祀ったとされる。今も毎年秋の遷座祭りはオフネ祭りが行われる。

また有名な「御柱祭」は7年目ごとに山奥の巨木16本を伐り倒し、人力だけで里まで運び山し、神社境内に立て直して「神木」とする千年以上続く祭りである。数千人が1本の巨木を曳き、とくに命をかえりみず柱に跨って崖を滑り降りる場面など、原始的な技とエネルギーにあふれている。この巨木には山の神が付き沿ってくるので、山出しと里引きの最後に山の神を山に送り帰す「木遣り」歌が歌われる。また柴木で作った舟形を担いで御柱に付き沿う場面も山の神への配慮と考えられる。この祭りとオフネの祭りと、いずれにも、背景に自然を畏敬する人々の先祖伝来の思いが継承されているといえるだろう。

C-01 ▶ 諏訪大社の御柱。7年ごとに諏訪4社に4本ずつ立てられる。©諏訪市博物館
C-02 ▶ 安宅丸図。日光東照宮宝物館所蔵 浮かぶ要塞として威容を誇った。

素朴なフネ、華麗なフネ。御座船がモデルになる…

さて、日本の舟祭りに登場するフネの造形

4 舟の祭り、船の魂（日本）

185

には、二つの傾向がある。

一つは、木の枝やわらなどで非常に素朴な舟が造られ、祭りの中で壊されたり、焼かれたりする。もう一つは、大変豪華で、意匠を尽くした工芸品といってもよいような造形物が登場する祭りがあることである。京都祇園祭りの山鉾の一つに「船鉾」があるが、日本の各地の舟祭りにも、豪華で美しい舟形の屋台がたくさん出てくる。じつは、こういう舟のモデルになった、実在した船があったのである。

それは、当時の権力者が実際に乗船した「御座船」で、龍の彫刻などが施され、漆が塗られ、金箔や金具で装飾されて、船上には城を思わせる櫓が建設されていた。

このような御座船をモデルにした船としては、たとえば、三重県の四日市市の祭りに出てくる鯨船の屋台がある。この祭りでは陸上で張りぼての鯨を追いまわして突く真似をするが、同じ三重県内には、海上で古式の捕鯨の様子を再現するような祭りがある。

いずれも鯨船と呼ばれているが、四日市の鯨船は、じつは領主が使った御座船を模した豪華な船である。歴史的な船の実物が伝世されることは難しいので、このような祭りの造形物としてその姿を想像でき

C-03 ▶ショウキ様と鹿島舟（秋田県横手盆地）。村境に立てる大わら人形の足元に鹿島送りの人形と鹿島舟が置かれている。

るようなものが残っているのは、ありがたいことと思う。

ところが、四国の徳島城には鯨船の実物が残されていて、近年、国の重要文化財となった。この鯨船には、江戸時代後期の安政4年（1857）の年号が刻まれている。殿様が使った御座船はもっと巨大なものだったが、その船団のなかの小さな一艘が、お城の池での殿様の遊覧用に使われて残されてきたものである。それでも長さが10メートル余りあり、贅沢な意匠が施されている。

歴史的な船の実物が出土品以外に残された例は、世界的にみても少なく、奇跡的なことだと思う。

将軍の御座船「安宅丸」。
工芸の粋を尽す…

日本では、江戸幕府の将軍が実際に造らせた巨大戦艦の「安宅丸」が、祭りの舟の造形のモデルになっている。安宅丸は長さ60数メートル、高さが20メートルあって、船上には、お城の天守閣を思わせる櫓があった。

この船は、江戸湾に注ぐ隅田川の河岸に50年間近くも係留されてその威容を誇っていたが、一度も外洋を航海することがなかったという。あまりに大きくてうまく動かせなかったという説もあるが、海上の要塞として江戸を守った役目は重要だったとされている。

この船の完成祝いに、その舳先で、歌舞伎役者の猿若勘三郎が「木遣り音頭」のみごとな舞を披露した。その功績で彼の「中村座」は江戸での興行を許されて、江戸歌舞伎が始まったという歴史がある。

この船「安宅丸」の建造には、日本の工芸の粋が尽された。ちょうど同時期に、日光の東照宮が同じ幕府の手で造営され、同じ高度な技術がこの船にも用いられたに違いない。このような戦艦は、周りには何百という船を従えたのだろう。

これほど大規模でなくても、九州や四国の殿様たちも御座船の船団で、参勤交代の大名行列をしたのである。これが沿岸地域や日本の各地の舟祭りの造形に影響を与えた。舟形の造形と意匠はもとより、船上で行われた御船歌や踊りなどの芸能と、その衣装やつくり物などにも影響を与えたといえる。

わら人形「カシマ様」の脇に、
「鹿島舟」が並ぶ…

一方、三田村さんは素朴でシンプルなつくりものの「オフネ」と呼ばれる舟をたくさん紹介されているが、その系譜に連なる行事がたくさんある。

じつは私は、これまでに、日本の伝統的な人形行事を追いかけてきた。その中で、日本の東北地方には、巨大なわらの人形

187

が200箇所近くも存在していたことがわかった。そのうち100箇所ぐらいは、村境の守護神として今も作られている。

この写真（→C-03）は、秋田県のショウキ様という巨大なわら人形の神様だが、足元に見える小さな人形はカシマ様といい、隣にわらの舟もある。この舟には、わら製の龍の頭の意匠も付いている。

「鹿島舟」と呼ばれるこの舟に、家ごとに作った小さな人形を入れて、川に流す。悪いものをみんなこの舟に乗せて、海の彼方へ流してしまうのである。このような舟流しの行事が、日本各地に非常にたくさん存在する。

三田村さんが語られるように、「迎える舟よりも、送り出す舟の行事が多い」のが、日本の舟祭りの特色である。鹿島舟は、その典型といえる。

長刀鉾の先端近く、「天王様」の人形が乗る…

この図（→C-04）は、多くの人が知る祇園祭の山鉾である。祇園祭では、先頭に「長刀鉾」、最後に「船鉾」が行くのが決まりになっている。

今から1200年余り前から続いている、祇園御霊会という行事がある。この行事の基本は、京都の町に流行した疫病を撃退すること。先端に長刀という武器を付けた長い柱「鉾」を立てたり、松の生木を立て

C-04

C-04 ▶ 祇園祭の長刀鉾。『都名所絵図』（1780年刊）巻2より。
C-05 ▶ 祇園祭月鉾の天王台。下方の舟に天王様の人形が乗る形が示される。
C-06 ▶ 月鉾の鉾立。木枠はわら縄で組み立てられる。舟を貫く真木は帆柱を象徴している。

▲C-05 ▼C-06

4 舟の祭り、船の魂（日本）

た象徴的な「山」を造って、そこに疫病を追い払う強力な神霊を呼び寄せ、賑やかに囃し立てて、悪霊を都の外へ追い払おうという行事なのである。

その悪霊を統括する神様が、八坂神社の祭神である「祇園牛頭天王」である。仏教の発祥地である祇園精舎の守り神であり、牛の頭をした神様なので「牛頭天王」と呼ばれるが、これがいわば、日本の疫病神の親分である。悪い病気をみんな、この天王さんに託して送り出すのが、祇園祭の基本と言える。

その行列の先頭を行く長刀鉾の高いところに、小さな白いものが付いている。ここは「天王台」といい、「天王様」の人形が乗る場所である。人形が縛りつけてあるのがわかるだろう。

長刀鉾の天王様は、小舟を担いだ人形である。和泉小次郎という源平の武将が長刀を振り回し、舟を操って大暴れしたという故事にちなんで、この人物が「天王様」と呼ばれている。

同様にいくつかの鉾の上のほうには、それぞれ故事になぞらえた天王様の人形を乗せる舟が付いている。そして中央の写真は、「月鉾」を立てる場面である。

山鉾の心柱は帆柱。
船を象徴する…

祇園祭の山鉾はたいへん贅沢な工芸品で

C-07

C-08

天王台

C-09

C-07 ▶ 祭神の天王様。長刀鉾の天王人形は小舟を左肩に担いだ和泉小次郎親衡像。
C-08 ▶ 天王人形を山鉾の真木の上部に縛る。月鉾の天王人形は布で覆われている。
C-09 ▶ 長刀鉾の天王様。『都名所図会』「祇園会」より。この存在から鉾全体が天王船を送り出す神送りの形式をとっていることがわかる。

飾られた造形物だが、基本構造は極めてシンプルな木の枠である。材木をわら縄で縛っただけの大きな枠に、長い柱が取り付けられたのが骨組であり、この長い柱は、舟の「帆柱」を象徴しているのではないかと私は考えている。

一方、祭りの1週間前に、天王様の人形を柱に縛り、赤い布をかぶせて隠した状態で、立てていくのが月鉾である。天王様は「月読尊（つくよみのみこと）」の人形だが、その天王様が乗る舟を、帆柱が貫いている様子から、「山鉾」の全体がじつは舟を象徴していたのではないか、つまり、天王様の舟を送り出すことが、祇園祭の眼目としてあったのではないかということである。

行列の先頭で、ちゃんと長刀鉾の天王様の舟が送り出され、最後のとどめとして、また船鉾が行くというのが、この祇園祭の一つのスタイルとして構築されていたのである。

この祇園祭は、千数百年の昔に始まり、京都の豪商たちがスポンサーとなって盛り立てた。彼らは外洋航海のできる、いわゆる「南蛮船」を使って南蛮貿易という国際貿易により、巨万の富を得た人たちである。そのルートを通してベルギーのゴブラン織りの絨毯を手に入れ、京都のすぐれた職人を動員して、贅沢な美術品の塊のような山鉾を造りあげた。これが祇園祭だった。

この祭りこそ、三田村さんが述べられる、「風流」の最たるものだろう。誰も思いつかないような奇抜な趣向を考えだし、それにお金をかけて、贅を尽した造形を生みだしつつ、この祭りを完成させたのだと思う。

日本各地の舟の祭りには、先にも述べたように、権力者の乗りものとしての豪華な御座船の造形が、強く影響を与えている。

祇園祭の山鉾の造形は、非常に高度な工芸的意匠に包まれているが、じつは、この祭りの趣旨に関わる基本的な要素が、とても素朴で象徴的な形で残されていたことを、大変興味深く思う。

日本の舟祭りの造形の要素もじつに多様であって、そのバリエーションが、アジアの国ぐにの舟祭りのなかに、さまざまに関係してくることに、繰り返し深く感動を覚えるのである。

鳥の船、龍の船は、中国でも生みだされ、日本には平安時代に伝来する。龍と鳥が一対をなす龍頭鷁首船へと変容して、平安貴族の船遊びの主役となった。『源氏物語手鑑 胡蝶』土佐光吉筆。桃山時代。和泉市久保惣記念美術館所蔵。

送る舟・飾る船──アジア『舟山車』の多様性

5

龍の船・鳥の船
―― 浄土の夢運ぶ中国・日本の舟山車

杉浦康平

●ミャンマーの鳥を飾るカラウェー船の舟山車や
タイの多頭の龍をあしらう舟山車に関連して、
遥か場所を隔てた日本にも伝来していた
「龍頭鷁首」の舟山車のことを、ぜひ紹介しておきたい。
●龍頭鷁首とは、船首に龍頭をあしらい、鷁首を飾る華麗なる装飾船。
ミャンマーとタイという上座部仏教圏では
別々の姿・形で建造されていた二つの霊獣の舟山車が、
日本では「一対をなす舟山車」となって、特異な姿を人びとの前に現した。
●始まりは、奈良時代に日本に請来された「浄土曼荼羅」図。
この図中に、仙境や霊界への道のりを自在に往来する力をもつ龍の姿と、
強風に抗し力強く羽搏くという鷁の姿を象る二つの舟が現れ、
龍と鳥、二体の霊獣の援けによって死者の魂が
西方十万億土の彼方に浮かぶ極楽世界に運ばれて
往生する、歓喜の情景が描かれている。
●中国の唐王朝で形を整えたと思われるこの
装飾船は、日本の『源氏物語』や『紫式部日記』などの
王朝文学でも記述され、
関連して描かれた絵図にもその姿を現す。
貴族たちの宴席に興を添えた一対の霊獣をあしらう
舟山車は、極楽という楽土への想いを重ね、
浄土にいたる願いをつのらせる、
夢の装置であったのではないだろうか。
●末尾に、ミャンマーのカラウェーにかかわりをもつ
精霊鳥・迦陵頻伽の姿を、図像を並べて紹介する。

5-00

5-00▶翼をひろげ
尾羽を巻きあげた、童子の面立ちの
迦陵頻伽。正倉院に伝わる
螺鈿(らでん)紫檀琵琶の装飾より(→p.215)。
5-01▶鎌倉時代初期の
『紫式部日記絵巻』に描かれた、
龍頭船と鷁首船。中国で生みだされた
瑞象獣である、龍と鷁の姿を
船首に飾る遊楽船。
中国王朝の御座船として多用され、
日本では、平安時代の貴族の船遊びで
龍頭船、鷁首船と呼ばれ、
対をなして現れるのを常とした。
後に述べるように、アジアでは、
龍(蛇)は水、鷁(鳥)は火の力を
象徴する霊獣であり(→5-15)、
二者が揃うと大自然の豊穣力が約束される。

龍頭船　　　鷁首船

1 龍の船・鳥の船が、日本にも現れる

大型船の造船技術が日本より遥かに先んじた古代中国では、さまざまな名の装飾船が古文書に登場している。よく記された船名は、龍船、鷁首船、鳴鶴船、あるいは亀甲船…などだという。いずれもが霊獣の頭を船首に飾り、あるいは霊獣の姿を模倣するもので、龍と鷁、鶴、鳳凰などの「蛇」と「鳥」を原型とする神話的イメージを拡張した霊獣が、主役として選ばれている。

龍、鷁、さらに鳳凰は、中国人の想像力が生みだした超能力の持ち主である。とりわけ水の力、雨や雷に結びつく龍は、蛇の姿・力を拡大した最強の霊獣として中国では天子にもたとえられ、龍を象る龍船は、皇帝の舟遊びなどに欠かせない遊覧船であったという。

一方鷁は、シラサギに似た想像上の水鳥で、強い風速に出会うと風に抗してさらに速く飛ぶ鳥だといわれている。鷁の首を舳先につけると沈没しないとも言い伝えられた。

大河を渡る船を霊獣・龍に見立て、船首には霊鳥・鷁の姿を飾って、襲いかかる水難をさけようとしたのだろう。

ところで、中国の古文書に記された船名は龍舟鷁首で、龍頭鷁首という名ではない。龍舟鷁首は鷁首をつけた龍舟の一種で、じつは一艘の船の名であったのだ。

龍頭船、鷁首船として二艘に分かれ、一対をなすものとして現れるのは、まず、天平時代に日本へと渡来した「當麻曼荼羅」の図中においてであり（→5-11）、その姿・形を現実のものとして見ることができたのは、王朝文化が開花した平安後期であったのである。

日本では平安時代に、中国の唐王朝で考案されたと思われる「龍を飾り」「鳥を飾る」装飾船のデザインが渡来した。『源氏物語』や『紫式部日記』をはじめとする王朝文学や、その後の鎌倉から江戸時代の絵図の作例にも姿を現す。風変わりでなお華麗であったこの飾り舟、「龍頭鷁首船」の姿・形を眼のあたりにした当時の人びとの驚きが、それらの記述から伝わってくる。

2 「唐めいて…」、対をなす、装飾船

まず初めに、紫式部の『源氏物語』にまつわる絵巻・色紙に姿を現す龍頭鷁首船を、二つほど並べてみよう。

第一のものは、「紫式部日記絵巻」(以下、「絵巻」と記す)より(→5-01, 02)。この絵巻は、平安中期の藤原文化の華やぎを代表する源氏物語の成立(11世紀初頭とされる)からほぼ200年後の、鎌倉前期に描かれたもの。平安時代に確立された「やまと絵」の作風がよく受け継がれたと評される絵巻で、時の左大臣・藤原道長が、自邸への天皇の行幸に先駆けて、庭園で催す船楽の宴のために新たに造らせた龍頭鷁首船を検分する場面を、紫式部日記の記述にしたがい、描いている。

第二のものは「源氏物語絵色紙帖」(以下、「色紙絵」と記す)と題する色紙絵で、土佐派の画家土佐光吉の手になるもの(→5-03)。こちらも、「胡蝶」に記された宴の様子——花盛りの庭園の池に浮かぶ二艘の装飾船、その船上や洲浜で繰り広げられた奏楽と舞楽の情景が描かれる。第一の「紫式部絵巻」の400年近く後の、桃山時代の作画である。

二つの絵が描く龍頭鷁首、二艘の舟は、上下に平行して並びあう。船首に龍の頭を飾りつけたものが「龍頭船」、鷁という想像上の鳥の首をつけたものが「鷁首船」である。平安時代に渡来して定着したと思われる龍頭船・鷁首船は、日本では一対をなす装飾船として船楽遊びなどに曳きだされた。後に紹介する火焔太鼓のデザイン、左方・右方の太鼓の一対性と共通する着想である。

「三月の二十日あまりのころほひ、…唐めいたる舟造らせたまひける、…雅楽寮(うたづかさ)の人召して、船の楽せらる…」(「胡蝶」より)。

「唐めいたる舟」…、この絵では龍頭船が上方に、鷁首船が下方に浮かぶ。鷁首船の船上から周囲の洲浜へと、「胡蝶」「迦陵頻」を舞う童児たちがひらひらと飛び立って、山吹が咲きこぼれる花陰に隠れて戯れる。極楽浄土の光景を一瞬眼のあたりにするような、雅(みやび)な光景が出現している。

第一の絵(→5-01, 02)で上方に現れた鷁首船の鷁は、白く輝く翼(黄金

色か?)に鶏の首をもち、中国で説かれた鶤の原像に近い姿である。
一方、第二の絵(→5-03)で下方に現れた鶤首の姿は、五彩に輝く翼をひろげた孔雀や雉に似た華麗な鳥――むしろ鳳凰に近い姿へと変容している。

龍の容姿も、第一の絵では祖型である蛇神や龍神の姿に近く、第二の絵では、鳳凰の対となりうる霊力にみちた容姿へと飛躍している。龍と鳳凰が対峙する姿は、後に述べる火焔太鼓の意匠が見せる一対性を連想させる。

『紫式部日記』に記された「…その日、新しく造られた舟ども、さし寄せて御覧ず。龍頭鶤首の生けるかたち思いやられて、あざやかにうるわし。…御輿迎えたてまつる船楽いとおもしろし…」という夢見ごこちの光景を、土佐光吉が一枚の色紙絵にまとめて、描きあげた。同じ作者の手による、第二の「源氏色紙絵」とほとんど同じ趣向の別作品、画面を横長にひろげ描かれた「源氏物語手鑑」も伝えられている。この絵は、章扉の前の図版ページで紹介しておく(→p.192〜193)。

3 龍頭船、鶤首船が向いあう

龍頭鶤首を飾る装飾船が、次に紹介する第三の絵では、異なる構図で現れる。よく知られた「駒競行幸絵巻」(以下、「行幸絵巻」と記す)の一場面である(→5-04)。

先ほどの「紫式部日記絵巻」とほぼ同じ時代の作図で、205ページの上下に並ぶものは、龍頭船・鶤首船の拡大図である(→5-05, 06)。

平安時代の貴族の館、寝殿造りの建物をめぐる回遊庭園を眺めながら、天皇を迎えての祝宴を楽しむ宮廷貴族たち。庭の中央の橋掛りから左端へ、あるいは右端へ…と眼を移すと、ひろがる池に浮かぶ二艘の舟が眼に入る。

拡大してみると、向かって右側が「龍頭の舟」(→5-05)、左の舟は「鶤首の舟」(→5-06)。対をなす二艘の舟が、

5-02 ▶ 前ページの5-01図の全景。寛弘5年(1008年)、時の左大臣・藤原道長が、一条天皇の土御門殿(道長の自邸)への行幸に先がけて、船楽(ふながく)を奏するために新造した龍頭船・鶤首船を検分する情景を紫式部の日記に従い再現している。鶤首船の鶤は、黄金色を発する白い鳥。その頭は、雄鶏に似る。鎌倉時代初期、藤田美術館所蔵。

5-03 ▶ 春爛漫。紫の上が見守るなか、極楽の霊鳥である迦陵頻(かりょうびん→p.217)を舞う童は桜をさした銀の花瓶を、胡蝶を舞う童は山吹をさした金瓶を持ち、楽の音にあわせ、舞を舞う。『源氏物語』の「胡蝶」の巻、「…三月の二十日あまりのころほひ、唐めいたる舟造らせたまひける。…雅楽寮(うたづかさ)の人召して、船の楽せらる…」の場面を描く色紙絵より。池面に浮かぶ龍頭船(上方)と鶤首船(下方)。鶤は、五彩の孔雀に似る。『源氏物語絵色紙帖 胡蝶』土佐光吉筆、桃山時代。京都国立博物館所蔵。

5-02

5-03

201

5 龍の船・鳥の船(日本)

1 送る舟・飾る船

5-04　　　　　　　　　　　　　鷁首船

この「行幸絵巻」では右・左に分かれ、対峙する。
龍頭の舟は、第2章で紹介されたタイの舟山車と同じように(→2-24以下)龍の首がつく(ただし多頭の龍ではなく一つ頭の龍である)。一方の鳥舟は、第1章のミャンマーの舟山車に似た鳥を飾る舟である。現代の京都・祇園祭で曳きだされる舟山車の舳先にも金色の鷁が現れ、力強く羽搏いている(→4-15)。

船首を飾る龍の姿は、すでに紹介した「絵巻」(→5-01)に似て、中国で説かれた多彩な龍の姿(駱駝の頭、鹿の角、牛の耳、鬼の光る眼をもち、長く伸びた頸や腹は大蛇に似る…などという複合獣)を模倣している。

一方の鷁は、「絵巻」(→5-01, 02)では鶏の頭をもつ白鳥であり、「色紙絵」(→5-03)では孔雀・雉に似た鳥の姿であったのに対して、この「行幸絵巻」(→5-04)では、鷲の嘴をもちながら鸚鵡(オウム)にも似た五彩の頭をもつ…といういう変わりようである。鷁首のイメージ創出に趣向をこら

5-04▶平安中期(1024年)、天皇を迎えて公卿(貴族)の館で催された、競馬の宴。「栄華物語」に記された華やぐ饗宴のなりゆきが「駒競行幸絵巻」(鎌倉時代)として再現された。その中に現れた龍頭船・鷁首船の姿(拡大図→5-05, 06)。天皇が寝殿造りの渡殿から寝殿へと歩まれる間、庭園の池に一対の龍頭船・鷁首船が漕ぎだし、船楽を奏してお迎えする…という場面を描く。公卿たちが殿上に並びあい、前方にひろがる庭園の池には反り橋が架けられ、中の島には火焔太鼓、鉦鼓などが並びあう楽所が設営されている。
和泉市久保惣記念美術館所蔵。

龍頭船

す、当時の画家たちの作画の苦労がしのばれる。

橋掛りの左側と右側の水面で向いあう二つの舟は、舟上に舞台をしつらえ、楽の音を響かせる楽人たちを乗せている。大太鼓、笙、笛などの楽器が見えるだろう。

これらの絵図に描かれた装飾船の船体に注目しよう。第一の「絵巻」(→5-01)では龍頭船・鷁首船ともに一艘の小舟が躯体であった。だが第二の「色紙絵」(→5-03)やこの「行幸絵巻」になると(→5-05, 06)、その船体は二艘の小舟を横並びに結合させていることがわかるだろう。船首に霊獣の姿を飾り、二艘の船上に板を張って舞台を造る。漕ぎ手はふつう4人、ときに20人をこえる楽人・舞人が乗ることもあったという。龍頭・鷁首は木彫による飾りだが、その多くは、両翼をつけた姿でまとめられている。

ふたたび、「行幸絵巻」の全景へと眼をもどそう(→5-04)。「行幸絵巻」の池で二艘の舟山車が向いあうこの構図は、じつは意外なことに、次にご覧に入れる阿弥陀如来の極楽浄土を描く「浄土絵画」、例えば

203

京都の金戒光明寺に伝わる「地獄極楽図屛風」(→5-07)や、奈良時代に中国から渡来したと推定される「當麻曼荼羅」(→5-10)の構図などと重なりあう。

これらの図を並べ、見比べると、たがいに相似する構図が浮かびあがるのではないだろうか。

4 阿弥陀浄土の風景と龍頭鷁首船

まず、阿弥陀浄土を描く「當麻曼荼羅」に眼を移していただきたい。日本に渡来した原図は縦横4メートルにおよぶ大作である(→5-10)。先に見た「行幸絵巻」の池をめぐる風景と重なる構図が、下段の部分に見いだされる。その拡大図もご覧いただきたい(→5-11)。

鎌倉時代の作だとされるこの絵の細部を読み解く前に、もう一つの浄土図である、「地獄極楽図屛風」(→5-07)へと眼を転じてみよう。

この屛風絵は、「山越阿弥陀図」(これも屛風図)とともに病者の枕辺に並べられたもの。死に赴く者が阿弥陀如来の来迎の光りに触れ、極楽浄土を眼のあたりにしながら成仏するための、臨終行儀に用いられたといわれている。

右下隅には善行を積み悪行を犯す人間が、念仏の力で往生する現世の場面、左下隅には悪行を裁かれる地獄世界が現れる。一方、中央にひろがる大海の上方には、人びとが死後におもむく光明あふれる極楽浄土、黄金色に輝くきらびやかな楽土の光景が浮んでいる。

太陽が沈む西の海の果てにあると説かれるこの楽土の中央に座す仏は、金色に輝く阿弥陀仏。前方に伸びた橋の両側にひろがる宝池に眼をこらすと、小さな二艘の舟が見えるだろう。拡大してみると、向って右は龍頭船で(→5-08)、左は鷁首船だと見えてくる(→5-09)。船首を飾る霊獣の姿がかろうじて判読できるのではないだろうか。

阿弥陀仏の左手側に龍頭船。右手側に鷁首船。先ほど

5-05, 06 ▶「駒競行幸絵巻」の龍頭船(5-05)と鷁首船(5-06)の拡大図。ともに小舟を2艘、横並びに結合してその上に板を敷きつめ、楽人・舞人や漕ぎ手の童子を乗せている。絵巻の画面の向かって右手側に現れた龍頭船上には、大太鼓、笙、篳篥の奏者が並び、左手側に現れた鷁首船上には大太鼓、鉦鼓、篳篥、狛笛の奏者の姿が見える。この楽器編成から、聴き手(天皇・公卿)の左手側(龍頭船)から唐楽の響き、右手側(鷁首船)からは高麗楽の響きが聞こえてくることが判る。
二頭の馬を左右に並べ、同時に走らせる駒競べでは、勝負がつくと、勝った側の馬の楽が奏される定めであったという。

龍頭船 5-05

鷁首船 5-06

5 龍の船・鳥の船（日本）

極楽浄土　　　　阿弥陀如来

5-07　地獄世界　　　　　鷁首船　　龍頭船　　　　　　　　現世

見た「行幸絵巻」と同じ配置である。二つの装飾船の船上には数人の天女が現れ、楽を奏で舞を舞う。浄土にあふれでる楽の音の賑わいが、幽かに伝わってくる。装飾船をめぐるこうした情景は、「行幸絵巻」や「色紙絵」に描かれていたものと重なりあう。第1章のミャンマーのカラウェー船をめぐる祭礼の風景——仏像を乗せた巡行船を迎える舞姫たちが船上で踊る姿（→p.041 1-33）——を思い出される方がいるかもしれない。

さてこれらの情景を確認した上で、先ほど紹介した「當麻曼荼羅」へと視線を戻してみよう。

5 蓮華化生の宝池に浮かぶ

西方にある仏国土・極楽浄土の情景を、精密に描く「當麻曼荼羅」（→5-10）。綴織り、4メートル四方の巨大なものだ。

黄金色に煌めく極楽世界、死後の世界に転生する安ら

5-07▶金戒光明寺（京都）所蔵の「地獄極楽図屏風」に描かれた龍頭船と鷁首船。
その拡大図（5-08, 09）。
全図の右下には現世、左下には業火を放つ地獄世界、中央の大海が隔てる上部には海上他界としての来世である極楽浄土の光景が現れる。
龍頭船、鷁首船は、金色に輝く阿弥陀仏の前方の岸辺に沿ってひろがる宝池の中に小さく描かれ、浮んでいる。
阿弥陀仏の左手側が龍頭船（5-08）、右手側が鷁首船（5-09）。ともに船上には、楽を奏で舞を舞う菩薩たちが現れる。
鎌倉時代後期（14世紀）の作。

1 送る舟・飾る船

206

龍頭船　　　　5-08

鷁首船　　　　5-09

ぎの浄土の風景を刻明に図解したこの巨大な曼荼羅は、5世紀ころの中国で着想され、8世紀（唐代最盛期）に日本の奈良・當麻寺へと伝来したと推定される。濃密に描きだされた極楽浄土の華麗さは多くの人びとを眩惑し、その後、数多くの転写本、縮小本を誕生させた。ここに全図として掲げたものは、室町時代の文亀本と呼ばれる転写本である。

画面の中央には宝蓋をいただく阿弥陀仏が姿を現し、観音・勢至菩薩を左右に配する三尊会を形づくる。37尊が並びあうこの三尊会を中心にして、画面上方には虚空会、宝楼宮殿会が現れ、下方には宝樹会、宝池会、父子相迎会、舞楽会が重層しあって、至福に満ちた阿

弥陀浄土の諸相が映しだされる。

複雑に重なりあって描かれた極楽浄土の景観のなか、私たちの主題である龍頭鷁首船は、いったいどこに現れるのだろうか。

二艘の舟が描かれているのは、拡大図で見るように(→5-11)、「宝池」と呼ばれる池の中だ。巨大な八葉蓮華座に座る浄土の教主・阿弥陀仏の前方（全図の下方）にひろがる極楽の池の、ただ中である。この場合も、仏の左手側の池に姿を現すのが龍頭船、右手側の船が鷁首船だとされている。

宝池の水はただの水ではない。阿弥陀仏の徳が溶けこみ黄金色に輝く浄水である。私たち衆生の心に巣食う「三毒」（貪り、怒り、無知）を洗い浄め、臭いなく軽く冷たく柔らかく、甘露で飲み心地よく、患うことがない…という極楽ならではの真水だと説かれている。

周囲を見回すとこの宝池には、数知れぬ蓮華が花開く。目を凝らして見つめると(→5-11)八功徳水の清らかな流れの力で咲きいでた台の上で裸の童児が戯れあい、菩薩たちが静かに座す。

じつはこれは「蓮華化生」の光景——極楽浄土に到達しえた衆生が、生涯の善・悪の功徳に応じて浄土に往生する（極楽に生まれる）光景なのだ。宝池とは、蓮華の台とは、このように仏の慈悲をたたえた羊水であり、胎盤となりうる霊妙なる池であったのだ。

宝池の下方には舞台があり、数多くの舞人（童児）や奏楽の菩薩で賑わう。花が咲き鳥たちが群れる極楽の池に囲まれて、龍頭船・鷁首船は停泊している。

龍頭船・鷁首船とはこのように宝池のただ中に停泊し、往生を願う死者を迎え、極楽の第一の風景となりうる装飾船であったのではないだろうか。

浄土曼荼羅は格別の信仰をえて、数多くの副本が制作された。転写の過程で龍頭鷁首船はその姿を少しずつ変化させる。霊獣の姿はいつしか消え、吉祥文様である霊芝雲（霊妙な力をもつ茸に由来する）が渦巻く日本独自の奇妙な装飾船へと変容してゆく。その代表例を

5-10 ▶ 阿弥陀仏が住する、西方の極楽浄土の情景を、精密に描く「當麻曼荼羅」。ここに掲げたものは、室町時代の文亀本と呼ばれる転写本である。画面の向って左端には、阿弥陀仏への帰依の因縁を説く説話図が、劇画のコマ割りのように縦に並ぶ。下段には九品往生（功徳によって異なる九つの往生法）が、水平に描かれている。向って右端には、極楽浄土を観想する13の手段（瞑想法）が縦に並ぶ。

この大画面で龍頭船・鷁首船が姿を見せるのは、阿弥陀仏が座す須弥壇下の、左右にひろがる宝池である（赤丸で指示）。

當麻曼荼羅
(文亀本)
當麻寺所蔵
室町時代

210〜211ページは
この部分の拡大図

5-10

		極楽浄土の世界		
化前序	1	虚空	ア	日想観
散善顕行縁	11	光変	イ	水想観
定善示観縁	12	宝蓋	ウ	地想観
欣浄縁	10		エ	樹想観(宝樹観)
厭苦縁	9	宝楼 宝楼	オ	水想観(宝池観)
厭苦縁	8	阿弥陀如来	カ	総観(宝楼観)
禁母縁	7		キ	華座観
禁母縁	6	宝樹 宝樹	ク	像想観
禁父縁	5		ケ	色身観(真身観)
禁父縁	4	宝池	コ	観音色身観(観音観)
禁父縁	3	父子相迎会 父子相迎会	サ	勢至色身観(勢至観)
禁父縁	2	舞楽会	シ	普観
		銘文	ス	雑想観
	り ち と へ ほ	に は ろ い		
	下品下生 下品中生 下品上生 中品下生 中品中生	中品上生 上品下生 上品中生 上品上生		

阿弥陀仏への帰依を説く説話図

浄土の姿を観想する瞑想法

九品往生
(九種の極楽往生を説く法)

5 龍の船・鳥の船(日本)

1 送る舟・飾る船

當麻曼荼羅　德融寺所蔵　江戸時代
©MACHIRO TANAKA /
SEBUN PHOTO / amana images

鷁首船

龍頭船

鷁首船

5-12

5-11, 12 ▶「當麻曼荼羅」
德融寺本の下部を占める、「宝池」の拡大図。
蓮華荷葉（かよう）が花を咲かせ、
八功徳水（香水）が満ちあふれる宝池とは、
極楽往生を願う衆生が、さまざまな姿で
菩薩へと蓮華化生する、成仏の池。
龍頭・鷁首船は、この池の左右に静かに浮ぶ。
右の龍頭船は、往生を信じ念仏を唱える
衆生を乗せた船。左の鷁首船は、
衆生を迎える来迎仏が乗る船だと説かれている。
5-13, 14 ▶當麻曼荼羅の原本では
霊獣の姿を取りこみ造形された二つの船が、
写本を繰り返すうちに変容する。
念仏を唱和し阿弥陀浄土を念ずる衆生を
この池に運ぶ船として、龍や鷁の姿を超えた
想像の船へ、霊気湧き立つ「霊芝雲」に似た
船の形へと変化させたのではないか。
5-13 ▶阿弥陀経曼荼羅、知恩院所蔵
5-14 ▶當麻曼荼羅、知恩寺所蔵

龍頭船

5-11

鷁首船　　　　　　　龍頭船

阿弥陀経曼荼羅
知恩院所蔵
鎌倉時代

5-13

當麻曼荼羅（文亀本）
知恩寺所蔵
鎌倉時代

5-14

5 龍の船・鳥の船（日本）

211

二つほど紹介しておく(→5-13, 14)。

これらの船の摩訶不思議な船容を注視すると、本書の各ページに横溢するアジア各地の祭礼における霊獣たちの活躍や、人智を超えた霊獣の力への畏怖が、日本仏教では充分に熟さなかったのではないか…と惜しまれる。

これらの「浄土図」に描かれた極楽の岸辺の光景が、中国・日本での浄土をしのぶ龍頭船・鷁首船の原イメージであったのではないか。

先ほどの「行幸絵巻」に眼を戻すと(→5-04)、寝殿造りの池、橋掛りをはさんで向いあう二艘の舟には、音楽を奏でる楽人たちが乗っている。寝殿造りの邸宅は、極楽浄土を模倣して造られたもの。祝宴を楽しむ貴族たちは、船上から響きわたる妙なる音色に誘われて、遥かなる浄土に化生する来世の幸福を夢みていたのである。

6│火焔太鼓、「二つで一つ」の響き

右手側の龍頭船の楽人たちは、中国から渡来した雅楽である「唐楽」を奏するという。左手側の鷁首船の上では、朝鮮半島から渡来した「高麗楽」が演奏されると定められていた。楽の音色が左側と右側で、はっきりした対をなす。このきまりは、じつは、平安時代以来の日本の宮廷に鳴り響く舞楽の奉納・演奏法や、一対をなす火焔太鼓の配置と一致するものであった。

日本独自の巨大な皮太鼓、「火焔太鼓」。左方、右方、二つの太鼓が一組となり、舞楽公演の舞台の両端に対をなして立ちあがる(→5-15 以下の説明は、この図を参照しつつ読んでいただきたい)。

この大太鼓は正式には、二つ揃って並びあう。「二つで一つ」というアジア的な宇宙生成原理を叩きだす世界でも珍しい大太鼓として、意匠の粋を尽くしデザインされている。その配置は、左方の太鼓は天皇の玉体の左手側に立ちあがり、右方の太鼓は、その対極となる右手側に聳えたつ…と定められている。

火焔太鼓の外周は、大きな宝珠、「火焔宝珠」の形で特

5-15▶左方の太鼓、右方の太鼓。
日本にしか存在しない
巨大な火焔太鼓は、二つの太鼓が
対をなして並びあう。
細部を飾る意匠は、鮮明な一対性…

[左方]―太陽(金)―龍(蛇)―三つ巴―陽
[右方]―月(銀)―鳳凰(鳥)―二つ巴―陰

その対比と流動のダイナミズムを
鳥―鳳凰―天―火、蛇―龍―天と地―水
に托して作図してみた。
(杉浦原図。『宇宙を叩く』工作舎参照)

右方の太鼓　　　　　　　　　　　　左方の太鼓

天の鳥
月　　　　　　太陽
下降する蛇　　　上昇する蛇

地上・地中の蛇

5-15

徴づけられる。火焔宝珠とは、宇宙エネルギーのエッセンス。宝珠が吐きだす真水の活力を火焔の力で包みこむという、アジア的な発想で意匠された太鼓である。火焔太鼓を一撃すると、宝珠の靈力、気の活力が力強く打ち出され、吐き出される。

火焔太鼓の左方の太鼓は「黄金の太陽」を、右方の太鼓は「銀色の月」を、7メートルの高さをもつ棹（心棒）の上に輝かせる。奏楽の場に、太陽と月の輝きを対置させようとする大太鼓である。左方の太鼓に「一対の龍」が現れ、右方の太鼓に「一対の鳳凰」があしらわれて対立しあう。

要約すると、左方の太鼓は「一対の龍」、「三つ巴」、「赤を外側にした三色の環」が配され、「黄金の太陽」をいただいて華やぎを添える。一方、右方の太鼓には「一対の鳳凰」、「二つ巴」、「青を外側にした二色の環」、天高く輝く「銀色の月」の輪が掲げられていることになる。

左方の太鼓はことごとく「陽」の要素を体現し、右方は「陰」の力を表象する。つまり対をなす二つの火焔太鼓は「陽と陰の力が隅々までおよぶ」、対極のデザインでまとめられている。

陽と陰、二つの気が競いあい交ざりあって、万物が生まれでる。対立と融和、混沌から起ちあがる誕生のダイナミズムを、太鼓の打音が活気づける…。火焔太鼓はそのような構想で意匠され、宇宙的な

213

響きを打ち出している。

左方の龍、右方の鳳凰が、陽と陰の一対性を象徴する。龍と鳳凰、つまり蛇の力と鳥の力が陽と陰の特性を具体化している。

7 | 蛇と鳥、火と水。対立と融和を物語る

天を飛ぶ「鳥」は「天の火」、太陽の熱の力、火の力を象徴するもの。対する「蛇」は「天と地をめぐる水の力」、水の変幻を表す(→5-15)。「火」と「水」は、自然の豊穣力のダイナミズムの根源をなし、拮抗し融和しあう二つの働きの象徴である。この火と水の力が、左方と右方の二つの太鼓に対置された。

火焔太鼓の龍・鳳凰の左右の配置と、「浄土図」における龍頭船・鷁首船の左右の配置は重なりあう。「浄土図」における龍（蛇）と鷁（鳥）の位置関係が、そのまま「行幸絵巻」にも写しとられている。つまり「行幸絵巻」が描きだした祝宴は、極楽という楽土への願いを重ね想いをつのらせる、楽の響きでもあったのである。

さてこのように見てくると、平安時代の律令制に由来する左・右分立の制度、さらに死生観と来世への願いに結びつく象徴性が、龍頭鷁首という対をなす舟山車の構想にも潜んでいたのではないか…ということに気づかされる。

龍（蛇）と鳳凰（鳥）が並びあうことで生まれでる天と地・火と水…の対立と融和を示す一対性。「二」が「一」となる溶けあいの原理。極楽往生への熱い想い…。中国・日本での龍の舟山車、鳥の舟山車に結びつくと思われる幾つかの話題を、手短に概観してみた。

いささか乱脈な展開であったが、このような図像の旅を見ていただき、タイの舟山車やミャンマーの舟山車との連続性と相違点に想いをはせたいと思うのである。

8 | カラウェー＝迦陵頻伽、ガルーダ＝迦楼羅

もう一つ、話題を追加しておきたい。ミャンマーの鳥の舟山車、カラウェー船に関連して、日本に伝わる精霊鳥をごらんに入れよう。

「カラウェー」の名は、サンスクリット語の「カラヴィンカ」に由来する。カラウェーは仏典に登場する妙なる声で鳴く鳥、「その鳴き声がブッダの説法のように美しい」と伝えられる鳥の名だということを、第1章でミャンマーのゼイヤー・ウィン氏が説明している。

カラウェー、カラヴィンカの名は仏典とともに中国へ、日本へと伝来して、「迦陵頻伽（かりょうびんが）」、「妙音鳥」などと音訳され、意訳される。奈良時代以降には、美術品にもその姿を現している。

迦陵頻伽は「阿弥陀浄土図」や仏像の光背に姿を見せ、寺院の装飾にも刻まれている。たとえば、正倉院の蓮華台座。数々の瑞象とともに、天女のような迦陵頻伽が華麗な姿を現す(→5-16a, b)。正倉院に伝わる楽器、紫檀琵琶の螺鈿（らでん）細工にも、愛らしいカラヴィンカが刻みこまれている(→5-18a, b)。

いずれもが美しい女性の顔をもつ、人面鳥（人の顔をもつ鳥）と名づけてよいような姿・形。大きくひろげた翼をもち、その身体は胴から上が人で、天女のようでもあり、鳳凰の姿を借りた鳥でもある。

上座部仏教の人びとは、この美しい鳥がヒマラヤ山中や極楽浄土に住み、妙なる声でさえずる…と考えていた。中国の宋代の「極楽浄土図」にも迦陵頻伽が登場して、神秘的な姿を見せている(→5-19)。

強力な太陽光線と風を象徴するというインドのガルーダ。インドで彫刻され描かれるガルーダ鳥は、二通りの姿・形で現れる。

第一のものは、上半身が尖った嘴と鷲の翼をつけた鳥の体で、下半身が人間…という鳥頭人身の複合体。第二のものは、人間の上半身、だが鷲の嘴と翼をもち、下半身が鳥になる人頭鳥身の姿である。この二つが、ガルーダ鳥の姿の原形となる。

タイ・インドネシア・中国、あるいは日本でもガルーダの信仰がとりこまれ、それぞれに変化するガルーダ像が現れる。

ナンシー・タケヤマ氏が取材されたバリ島のバデは、ガルダ鳥が大きな翼をひろげ(→6-01)、死者の魂を天界に送りとどける巨大な山車が必要とする、力強い羽搏きを象徴していた。鷲の嘴をつけた緑色の顔は、まん丸い眼を見開き、正面を睨んでいる。

5-16a

5-16b

　一方、シマトラン氏が紹介されたタイのガルーダ鳥（→3-01, 03）は鳥の顔と嘴・翼をもち、人間の上半身に鳥の下半身。両足と両手で二匹の蛇を押えこみ掴みあげ、鳥の力（太陽・火）で蛇の力（雨・水）を従えようとする特徴的なポーズをとる。
　ガルーダ鳥は、日本では「迦楼羅」と音訳される。迦楼羅は仏法を守護する天龍八部衆の一人として、その姿を現す。218ページの上に並ぶ2体は、奈良・興福寺（→5-20）と京都・妙法院（→5-21）の迦楼羅。日本の八部衆の迦楼羅像になると、頭部が鳥で身体が人の姿へと変容する。
　仏教図像で描かれる迦楼羅もあり、日本密教の白描画では上半身が人の体で人の眼をもち、嘴と翼が鷲の姿。二匹の蛇を口にくわえ食べようとする（→5-23）。チベット仏教でも同じポーズのガルーダ（→5-24）が現れ、水牛の角を頭上に戴き、鳥の頭と足をもつ。タイ仏教の

5-16a, b ▶ 香を薫じ、
その芳香で仏を供養する。
抹香をたく法具「香印座」を支える
32枚の蓮弁の一つに、
迦陵頻伽が描かれている。
翼・尾羽をひろげた優美な姿…。
漆金薄絵盤　香印座、正倉院宝物。
5-18a, b ▶ 正倉院宝物・
螺鈿紫檀琵琶に浮かび出る、
螺鈿（らでん）細工の迦陵頻伽。
愛らしい童子、華やかに渦を描く尾羽が光る。
5-17 ▶ 祇園精舎で舞う
極楽の霊鳥を模す夢幻の舞楽
「迦陵頻伽」（左舞）。五彩の翼を
背につけ、冠に桜の小枝を差し、
両手に銅拍子を打ち鳴らす。
この舞に続き、蝶の羽を背に戴き、
両手に山吹の花をかざして舞い踊る
舞楽「胡蝶」（右舞）が踊られる。
5-19 ▶ 中国の「極楽浄土図」（宋代）の
宝池の傍らに姿を見せる、迦陵頻伽。
京都・知恩院所蔵。

迦陵頻伽

5-17

胡蝶

カラヴィンカ→カラウェー→迦陵頻伽（かりょうびんが）

5-18b

5-18a

5-19

5 龍の船・鳥の船（日本）

217

ガルダ→ガルーダ→迦楼羅

迦楼羅

5-20
5-21
5-23
ガルーダ
5-24
5-22

構図に近い発想である。

9 西方に起源がある…？

ガルーダは、ヒンドゥー教の神話に登場する霊鳥、インドに起源をもつ人面鳥(→5-22)である。ところが人面鳥の起源は、さらに西方にある…とする説もある。
MIHO MUSEUM（京都）が所蔵する精霊神の像は摩訶不思議な有翼神の姿だが(→5-25)、紀元前3000年末のイラン南部の出土品だといわれている。
古代メソポタミアには、鳥の翼をもつこのような人面鳥像がいくつとなく見いだされる。天空を飛び地上を見おろし、太陽に向って真すぐに飛翔する鳥に対して古代人が抱いていたさまざまな神話的な想像力を、垣間見ることができるだろう。
ゾロアスター教の光明神、アフラ・マズダも、翼をもつ

5-20, 21▶日本、木彫の迦楼羅像。
左は奈良・興福寺、右は京都・妙法院の所蔵。
ともに、鳥の頭をもつ人身像。
5-22▶インドのガルーダ。細密画による。
世界の平穏を維持するヒンドゥー教の神・
ヴィシュヌとその妃を背上に乗せて、
太陽光線の速さで飛翔する(→6-25)。
人の体に鷲の嘴、翼、脚をもつ姿で描かれる。
鳥頭人身とする作例も、インドでは数多い。
5-24▶チベット仏教のガルーダ像（壁画）。
人の体、水牛の角を生やし鷲の嘴をもつ頭に
三眼を光らせ、下半身は鳥の姿。
蛇を口に咥えるポーズは、
タイに似る(→3-07)。
5-23▶日本密教に伝わる白描画が描く
迦楼羅像。チベット仏教の像と同じだが
頭部の角を欠く。両手・両足で蛇を
押さえこむ姿は、タイに似る。
5-25▶金色の翼を輝かせ、
鳥の手と脚をもつ、有翼の神霊像。
BC4世紀末～3世紀頃、イラン出土。
MIHO MUSEUM所蔵。
5-26▶鷲の体に人の上半身が複合した
ゾロアスター教の主神、アフラ・マズダ。
光りを放つ善神は、暗黒の邪神と対立する。

5-26

5-25

人(神)の姿で刻まれていた(→5-26)。こうしたことにも視野をひろげ、注目しておきたい。

カラヴィンカは美しい声で鳴き、典雅な舞いを舞うといわれている。奈良東大寺の大仏開眼の折に舞われたという「迦陵頻伽の舞」(→5-17)。今日の舞楽の舞台でも、4人、あるいは2人の童児で舞われている。その姿は、冒頭で説明した龍頭鷁首の船上や洲浜で舞う姿として、鎌倉時代以後の絵画にも描かれている。

「駒競行幸絵巻」の龍頭鷁首が登場する場面は(→5-04)、まさに「浄土図」が描く極楽世界を現実に写しとろうとするものであったのだ。

さてこのように、ミャンマー、タイの靈鳥の造形、靈獣・龍の造形が遥か日本へと、奈良・平安時代に到達していた。現世と来世を結ぶものとして、極楽へと死者たちの魂を運ぶものとして、日本にも伝えられていた…ということを、幾多の図像とともに紹介してみた。

華やぐ舟山車の軌跡をたどる綜合的な研究が、今後、望まれる。

中国・秦代の方士(巫術・錬金術師)として知られた徐福(紀元前3世紀ころ)の一行が乗る、龍頭船・鷁首船を描いた珍しい絵画(部分図)。徐福は、不老不死を夢みる秦の始皇帝を説き伏せ、東海、海上に浮かぶ…と信じられた仙境(蓬萊山など)に産する不死の妙薬を求める旅への援助を受け、童男・童女数千人を引きつれ、船出した。その旅の成果は明らかではないが、徐福の一行が日本に辿り着いたとする説があり、最初の来訪の地ともいわれる佐賀県金立(きんりゅう)山の金立神社は、徐福を主神とする「本縁起図」を描きおこしている。これは、縦1.8メートルの軸装画の最下部に描かれた、徐福が上陸する場面。風を切って突き進む龍頭船・鷁首船の二艘の舟と、村人たちが描かれている。徐福の時代、紀元前3世紀は、日本の弥生時代最初期にあたる。このような豪華船の建造はありえず、後世の王朝の装飾船のイメージが重ねられた作図である。「金立神社縁起図」、桃山〜江戸時代。金立神社所蔵、佐賀県立博物館(写真提供)。

龍頭船　　　　　　　鷁首船　　　　　5-27

国際シンポジウム　2015
「魂を運ぶ」聖獣の山車

Research Institute of Asian Design
RIAD / KDU

2

「魂を運ぶ」聖獣の山車

第2部 2 はじめに

●ここから始まる第2部では、インドネシア・バリ島で担ぎだされるバデと呼ばれる鳥の翼をもつ壮麗な山車と、ラーンナー・タイ（タイ北部）の仏教文化圏で建造される摩訶不思議な複合動物（象と鳥が合体した）の山車、二つの霊獣たちの力を重ねた装飾山車が紹介される。ともに死者の徳を讃えて建造された豪華な尖塔をもつ。死者の魂を天上世界につつがなく送りとどけるために創案された、霊獣の意匠が集合する葬儀山車、宇宙塔である。

●強烈な陽光、豊潤な水資源に恵まれ、活力あふれる大自然にさまざまな生きものが息づくアジア。アジアでは、動物たちが内に秘める俊敏な超越力を畏怖し崇めて、現世と異界、魂と肉体、カミと人を結ぶ異能の存在——聖なる動物として尊んできた。霊獣たちの力を足し合わせ、ときに人の姿を結合させて、多種多彩な複合動物を創出し、神話世界・精神世界を賑わせている。

●亀とナガが支える大地の上に積み重

なる霊獣の山、その上に憩う霊魂を、鷲の力を加えた巨大な翼で天界へと運ぶ、バデの塔。

雲のように体をふくらませ大きな耳を振る巨象と極彩色と鳥の翼を結びつけ、天上界へと浮かびあがる、タイの象＋鳥の不思議動物。アジアの人びとが想像力を駆使して紡ぎ出す複合動物の加速力が、この世とあの世を結びつける。

◉第1部に登場した鳥の舟山車、ナーガの舟山車は、水上や陸上を水平に巡行して、世界の彼方にある浄土への想いをかきたてる。一方、第2部の二つの葬儀山車は、霊獣たちの飛翔力を借りて垂直に上昇し、天上世界へと魂を運ぶ。この世とあの世を結ぶ魂の移動──輪廻転生が、霊獣たちの援けをえて行われていたのである。

◉霊獣パワーをふんだんに盛りこんだ、バリ島とタイ北部の葬儀山車。その迫力に満ちた姿・形と熱気あふれる式典の次第を、現地取材の映像を交えてダイナミックに紹介する。いずれもが、第3回国際シンポジウムでの報告である。

杉浦康平
アジアンデザイン研究所所長

魂を運ぶ──聖獣の山車

6

空飛ぶ魂の「宇宙塔」
──バリの葬儀山車

ナンシー・タケヤマ

◉2010年11月に行われたバリ島中部ウブドの
プリアタン王家の第9代の王の葬列は、
この20年間にバリで行われた火葬儀礼の中では最大規模の、
まさに息をのむようなイベントであった。
◉バリでは、火葬儀礼を天界への入り口ととらえ、
人生における最大の行事であると考えている。
葬列の中心となる大きな山車は、バデと呼ばれる葬儀塔で、
その構造は3層から成り、バリの世界観を表している。
◉地下世界は、ブダワンナラという巨大な亀と、
バスキとアナンタボガという2匹の龍とで表現され、
人間が住む地上界と、インド神話の
乳海撹拌で表現される天界が、その上にそびえ立つ。
バデを際立たせるデザインは、人間と神々を仲介し、
王の魂を天界へと導く超越的な力を持つ
神鳥ガルダを象徴する、一対の翼である。
◉今回のバデの高さは25メートル、重さは20トン。
7000人の男たちが、交代で肩に担ぎ、
王宮から火葬の地まで運んでゆく。
◉亡くなった王の遺体は、シワ神の乗り物を象徴する、
雄牛の形をした柩に入れられた。破壊の神である
シワ神が、火葬の炎で遺体を焼き尽くす。
◉解き放たれた王の魂は、強大な飛翔力をもつ
神鳥ガルダの翼の力で天界へと運ばれ、
アートマン（宇宙我）へと導かれることになる。

6-00

6-00 ▶ バリ島の宇宙観を
図化したもの。巨大な亀の体に
巨大なナガが絡みつき、亀の動きを
止めようとする。ナガの縛る力で
亀の口から吐き出される火（マグマ）を
止め、山の噴火や地震を防ぐ…。
この2獣の働きが、バリ島の地下世界を
形づくると考えていた（→p.249）。
亀の背上に立ちあがる白い神は、
バリの宇宙神・ティンティア。
6-01 ▶ バリ島の巨大な葬儀塔・バデ。
高さ25メートル。華麗に装飾されたバデは、
ナガと亀が絡みあう地下世界に支えられ、
その上方に地下界・天上界を積み重ねた
壮大な宇宙模型だ。
太陽の鳥・ガルダの大きな翼の飛翔力をえて、
死者の魂を天界へと運ぶ。

230

6-02

6-03

6-04

0 はじめに──対立と調和、霊的な解脱…

バリ島は、自然・伝統と調和したその深い精神性によって、世界中の人々の興味を引きつけ、魅了している。島民の大半がヒンドゥー教徒であるが、バリのヒンドゥー教は、インドのヒンドゥー教に仏教と土着の精霊信仰・アニミズムが習合した、複合的な宗教である。今回の発表では、バリのヒンドゥー教にもとづく葬祭儀礼の物質文化に見られるシンボリズムを取り上げる。インドのヒンドゥー教のシンボリズムと神話を参照するが、バリのヒンドゥー教では表記が少し異なるので(→右下の表)、たとえば、インドのヒンドゥー教を参照する場合は「シヴァ神」、バリのヒンドゥー教を参照する場合は「シワ神」と表記する。

バリの人びとは、日々の生活で健康と調和を大事にし、最終的には霊的な解脱を目指している。調和とは、対

6-04▶白糸・黒糸と、この2色が交ざる灰色は、それぞれウィスヌ神・シワ神・ブラフマ神を表し、対立と調和の象徴となる。

6-05▶バリ島の宇宙観を凝集したナワ・サンガ・マンダラ。8方位を治める神の名と、神を象徴する色彩、神が乗る霊獣、神の持ち物(武器など)…の関係を、マンダラ図にまとめている。

6-02, 03▶ナワ・サンガ・マンダラに示された神々の色彩は、バリ島で行われる数多くの儀礼に多用される。

6-05

立しあう二つの概念、たとえば男と女、右と左、善と悪などの中庸をとることと理解している。どちらか一つが優先するのではなく、両者が共存するときに調和があると見なすのである。

この概念は、たとえば儀式で着用される黒と白の格子柄の布（カイン・ポレン）にも表される（→6-04）。黒糸と白糸の織り重ねでできる灰色の色調が、中庸の道を暗示する。これは、黒い部分に白い点が、白い部分に黒い点がある中国の陰陽のシンボルとも似通っている。

1｜ナワ・サンガ──大宇宙・小宇宙の調和を図る

この世の調和は、小宇宙と大宇宙のあいだの調和を図ることによっても成就される。バリでは、形あるもの、形なきもののすべてに霊が宿

インド（ヒンドゥー教）	バリ（バリヒンドゥー教）
ブラフマ	ブラフマ
ヴィシュヌ	ウィスヌ
シヴァ	シワ
ガルーダ	ガルダ
ナーガ	ナガ
ハンサ	アンサ
ナンディ	ルンブ
アムリタ	ティルタ・アムルタ
キルティムカ	カラ・ラウ／ボマ

り、宇宙の中にあるべき場所をもつと考えられている。そのような場所を規定するのが「ナワ・サンガ」というマトリックスで(→6-05)、方位、時間、色、神、魔神などの関係が示されている。

これらの相関関係は既存の建物にも見ることができる(→6-02, 03)。たとえば、バリ島最大の寺院であるプラ・ブサキの境内にある中心的な祭壇(パドマサナ)では、黒い傘が北の方位、ウィシヌとその乗りもののガルダ(鷲)を表す。白い傘は東、イシュワラ神とその乗りもの象(ガジャ)を、黄色い傘は西、マハデワとその乗りものナガ(蛇)を、赤い傘は南、ブラフマとその乗りものアンサ(鷲鳥)を表している。

色彩、方位、神々の間のこのような関係は、宗教的儀式に使われる供え物にも見られる。バリの物質文化は「ナワ・サンガ」で組織された哲学的システムで確立されており、形なきものを形ある物質世界で顕現させるのである。

バリのあらゆる儀式で、浄化し祝福を与えるものとして非常に重要なのが「聖水」である。バリの人びとは、自分たちの宗教を「アーガマ・ティルタ(聖水の宗教)」と呼ぶほどである。

2 葬儀は、人生の最も重要な儀式

2010年11月、私は、シンガポール南洋理工大学デザイン・メディア学部で写真、映像を学ぶ学生たちの一行を率いて、故イダ・デヴァ・アグン・プリアタン9世の葬儀を取材・撮影するためにバリを訪れた。2010年8月21日に崩御した故人は、東ジャワで13～16世紀に栄えたマジャパヒト王国の流れを汲む、プリアタンの王であった。

貴人の死には、それ相応の準備期間が必要である。王の葬儀は、日取りの良い2か月先の11月2日と定められた。

バリでは伝統的に、葬儀はその人の一生における最も重要な儀式だと考えられている。肉体は魂にとって不浄で、限りある容器に過ぎない。死は、徐々に衰えていく肉体から魂が解放される瞬間、すなわち「霊が物質から解放される瞬間」なのである。

死後、魂の一部は祖先のもとへ、一部は神々が住む天界へと赴く。

また一部は死者自身のカルマ、すなわち因果に応じて、輪廻転生する…といわれている。

人間の身体は五つの基本要素、すなわち地、水、火、風、空から成る小宇宙である。茶毘に付すことで身体は灰となり、これらの基本要素へと還元される。身体という容器を破壊することで魂は開放され、天界へと翔びたつ自由を得ることができるのである。

葬儀当日の朝、王の遺体は、「バデ」と呼ばれる葬儀塔に安置される。バデとは、遺体を火葬場へ運ぶ特別な乗りものである(→6-06)。

王室の遺族を先頭に、多くの人びとが葬儀の行列に参列する。葬列に続いて、白牛の柩、ナガ・バンダと呼ばれる蛇（龍）の造りもの、その後に故人の遺体を安置した多重塔の山車・バデが続く(→6-07〜13)。今回のバデは、高さ25メートル、重さ20トンもの壮大・華麗なもので、50人もの職人たちが、1か月以上かけて建造したものである。

プリアタン王宮から火葬場まで、約1.5キロの道程を、2時間かけて葬列が進む。今回の葬儀は20年ぶりの大規模なものであり、葬列には7000人もの男達が加わった。火葬場に到着すると、王の遺体はバデから運び出され、白い布を敷いた通路を通って、白牛を模した木製の柩へと移される。柩の色や形はカーストに従って決められているのだが、白牛が使用されるのは最高位のカーストに限られる。今回の柩は、特に金メッキの角を持つ牡牛であった。

白牛の柩の背が開かれて、中に王の遺体が安置されると、高僧により、火葬前の祈りが捧げられる。夕闇に包まれる頃、王の遺体を戴く白牛の柩はナガ・バンダと共に茶毘に付され、灰となる。何千もの参列者が見守るなか、王のための荘厳な火葬が執り行われるのである。通常は、バデも火葬の儀式で燃やされるのだが、今回のバデは例外的に巨大なものだったので、火事を恐れて、別の機会に解体されてから燃やされた。

3 | 葬儀に見られるシンボルと、意味の分析

神話学者のジョーゼフ・キャンベルは神話と儀式が、人間の身体と

→p.244へ

235

「魂を運ぶ」聖獣の山車
2

6-06 ▶数万人の群衆の
ざわめきと熱気に包まれた
バリ島王家の葬儀。
高さ25メートル、重さ20トン、
天界に向かってそびえ立つ
巨大なバデ（葬儀塔）が
火葬場に向かって巡行を始める。
塔の中央部に柩が置かれ、
そこから前方に向かって、
長い白布が曳きだされる。
白布は、多くの親族の手に握られ、
バデを担ぐという行為に
等しいものとなる。

空飛ぶ魂の「宇宙塔」（バリ島）

6

6-07

6-08

「魂を運ぶ」聖獣の山車 ２

6-09

6-07, 08 ▶バデを先導する、白牛の気品ある姿。人々の歓聲と、金属打楽器の小刻みな打音に彩られる。
6-09 ▶その後に続くナガ・バンダ。この龍が象徴する人間の肉体の諸要素や欲望が火葬の猛火に包まれ解き放たれる。

6−10

6−11

6−12

空飛ぶ魂の「宇宙塔」（バリ島）

6−10, 11 ▶ バデの左右にひろがる巨大な翼の中央には、鷲の力を象徴するガルダ（→p.241）が嘴を突きだしている。
6−12 ▶ 眼前を通り過ぎるバデの背面には、眼を剥き手をひろげたボマの顔が（→6−29）、後方の魔を睨みすえる。

6-13 ▶ 緑色のガルダ鳥は
嘴を尖らせ、大きくひろげた
翼を力強く羽搏かせる。
その両脇に現れた二つの顔は、
中央下の、牙をむく顔をもつ
巨大な亀ブダワンナラを
縛りあげる2頭の龍、
アナンタボガとバスキのもの。
バリ装飾美の伝統を受け継いだ
ボマ製作者たちの
熟達した技が冴える。

「魂を運ぶ」聖獣の山車 ②

空飛ぶ魂の「宇宙塔」(バリ島)

6-14

バデの構造を見る

6-14, 15 ▶ 巨大なバデの躯体は、竹と木組で造られる。その上に紙や布、しんこ細工などを巧みに貼りつけ、華やぐ金箔・金紙のキラメキが各所に配されて、バデの輝きを引き締める。高くそびえ立つバデの垂直構造は、地下世界から天上世界を一気に貫くバリ人の宇宙観を反映している。担ぎ棒とその上に乗る基壇は、2体のナガが巨亀の身体を縛りあげるというバリ島の地下世界を象徴している。その上に乗る5層の中間部は、人間をふくむ地上世界。そびえ立つ宇宙山に見立てられ、眼に見える自然界の生命力の発露となる動物の顔や植物文様が、力強く造形される。正面の下部には嘴を尖らせたガルダ鳥の緑色の顔が現れ、左右にひろがる大きな翼の羽搏きで、巨大なバデを天界へと飛翔させる。ガルダの顔の裏側にあたる背面には、大きな眼をむくボマの白い顔がとりついて、後方にうごめく邪悪な力を睨みつける。中間部の上方にそびえ重層する屋根は、神々が住む天上世界。その数は死者の社会的地位により、3層から11層までの奇数層で重ねられる。遺体の柩が乗せられる場所は、中間部と天上界の境目にある、バレ・バレアン。死者の魂は地上世界の最頂点から天上界へ向って飛翔する。

バデの作図＝平岡佐知子

【図中ラベル】

- 金色に輝くリンガ（シワ神の象徴）
- トゥンパン 塔 3〜11層
- 遺体安置台（バレ・バレアン）
- 鳥の頭
- 象の頭
- 孔雀（？）
- 牛の頭
- 虎の頭
- 象の頭
- 5段の山（グヌンガン）
- 左右一体の龍の首
- ガルダの頭
- ガルダの翼
- 亀の頭
- 基壇（ダサル）
- 担ぎ棒（竹）

- 天上世界
- 中間世界・自然界
- 地下世界（基壇）

「魂を運ぶ」聖獣の山車 ②

242

空飛ぶ魂の「宇宙塔」(バリ島)

6-16　　　　　　　　　6-17

精神と自然に調和をもたらす手段として重要であることを強調した。「儀式は神話の再現です。人は儀式に参加することによって、神話に参加しているのです。」

キャンベルのこの考えにしたがい、バリの葬儀を「神話の再現」と理解し、そのパフォーマンスの関係性を探究したい。同時に、宗教歴史学者・ミルチャ・エリアーデの宗教的シンボルの理解も参照したい。エリアーデはシンボルという言葉でなく、ギリシャ語の「ヒエロファニー(聖体示現)」という言葉を使っている。彼にとって、シンボルとは聖なるものの顕現したカタチであり、「宗教的シンボリズムの本質的性格は、その多価性、すなわち、直接的体験の上ではその連関性が明瞭でない多くの意味を、同時に表す能力にある。」

この言葉を念頭に置いて、バリの葬儀に現れる最も重要なシンボルを分析し、それらの背後にある意味の層を解体して、バリの物質文化を構成する視覚言語に隠された意味を理解したいと思う。

4 白牛——破壊と再生を象徴する

葬列の順序に従って、分析を進めてみよう。先頭を行

6-16▶巡行の先頭をゆく白牛は、シワ神の従者・乗りものとされるルンブ。ヒンドゥー教では、ナンディと呼ぶ。
6-17▶ナンディに乗るヒンドゥー教のシヴァ神。シヴァ神の全身には、ヨガ行者のように白い灰が塗られている。4本の手に三叉戟、蓮の花などを持つ。頭髪の中から流れ出るものは、インドの大河、ガンジスの水だという。
6-18▶額に第三の眼を見開くシヴァ神。この眼は、破壊力と最高の叡智の象徴とされる、火の輝きを表す。
6-19▶ヒンドゥー教のシヴァ神はリンガ(男根)の形で表され、「世界の究極の実在」を象徴するとされている。

6-18　　　　　　　　　　　　　6-19

くのは白牛である(→6-16)。ヒンドゥー教では、牡牛は強さと豊穣、自然の生殖力を象徴する。インド神話では、霊薬アムリタは牡牛の強さにたとえられる。白牛ナンディは、シヴァ神の乗りものであり(→6-17)、インドではナンディの彫刻がシヴァ神をまつる寺院入口の前に置かれている。

●シヴァ神——破壊と創造の神
シヴァという名前は、リグ・ヴェーダに嵐の神・ルードラの穏やかな側面として登場する。ルードラ神は破壊的であるとともに生命に慈雨をもたらす。紀元前2世紀になって初めてシヴァ神は独自に崇拝され、ヒンドゥー教において破壊と創造の神となる。シヴァ神の生殖力はシヴァ・リンガムによって表象される(→6-19)。

シヴァ神の額には縦に第三の目が開かれている(→6-18)。三つの目はそれぞれ太陽、月、そして破壊力と最高の叡智の象徴としての火を表す。シヴァ神は白い灰を塗り、五つの顔と四本の腕をもち、手には砂時計型の太鼓、三叉戟、斧を持つ姿で描かれることが多い。

バリ島の葬儀では、シワ神の乗りものである白い牡牛は、さまざまな意味を合わせたシンボルである。

この牛が遺体を乗せて、究極の破壊(火葬)へと導き、物質的に変容して魂を肉体から解き放つのである。

6–20

5 ナガ・バンダ──肉体・欲望、束縛の象徴

インド神話ではナーガ（蛇・龍）は自然の原初的な力を表すと考えられている。泉、川などの水辺を護り、豊穣をもたらし、雨や旱魃や洪水をコントロールする。

白牛の柩の後に続くナガ・バンダの山車は、人間の肉体が必要とするものと欲望を象徴する（→6-20）。安寧を表すバスキと、衣食住を表すアナンタボガという、二体のナガ（龍）をも表すといわれている。

葬儀の中では、司祭がナガ・バンダを象徴的に殺める儀式を執り行う。それによって死者の魂を現世の必要や欲望から解き放ち、国王が究極の自由を獲得できるようにする。バスキとアナンタボガは、インド神話に由来する「乳海攪拌神話」にも登場する。葬儀塔・バデの基壇にも、その姿を現している。

6–20 ▶妖しく身をくねらせる龍ナガ・バンダ。人間をとり囲む物質世界や、尽きることのない欲望を象徴するという。

6–21, 22 ▶ナガ・バンダは二体の龍となって、現れることもある。バスキ（安寧を表す）、そしてアナンタボガ（衣食住を表す）。対をなすこの2龍は、バリ島を象徴する宇宙観にもその姿を現す。火を吐く亀（ブダワンナラ）に見立てられたバリ島の地殻。この亀が火（マグマ）を吐かぬよう、しっかり縛りあげるのがバスキとアナンタボガの役割だとされる。亀の上に起きあがるバリ島の神は、最高神ティンティア（6–21）、あるいは女神シュリ・デヴィ（6–22）。

6 乳海攪拌──大海を攪拌し、霊薬を取りだす

葬儀塔・バデの分析にはいる前に、バリ版の「乳海攪拌の神話」を紹介しておこう（→6-23, 24）。

──昔、天界に神々が、下界に魔神たちが住んでい

6-21　　　　　　　　　　　　　　　　　　　　6-22

た。世界の滅亡をおそれたブラフマ神は、神々と魔神たちとに呼びかけて、永遠の生命を得ることができるアムルタをとり出そうとした。乳海を攪拌して霊薬ティルタ・アムルタを採取するという仕事は神々と魔神たち（プラスとマイナスのエネルギー）が力を合わせなければ実現しなかった。ウィスヌ神のアイデアで、乳海をかき混ぜるときの心棒としてマンダラ山を使い、亀の王・アクパラが背の上にマンダラ山を支え、バスキ龍が自らの長い体を縄のように山に巻きつけた。魔神たちがバスキの頭の側を、神々が尾の側を引っ張ってマンダラ山を回転させる。激しい攪拌によって、多くの岩石が転がり落ち、木々は倒れ、海中の生物は山の重みでつぶれ、木々の樹液などと合わさって海が乳海に変化した。その後、10万光線の太陽が現れ、女神スリ、続いて白馬ウッチャイラワが海中から姿を現す。次にようやく、女神ダワンタリが、不死の霊薬ティルタ・アムルタを満たした白い水瓶カマンダルを手に現れる。

　魔神たちはティルタ・アムルタを見るやいなや、それを奪おうとする。ウィスヌがすばやく動いて水瓶を神々に手渡した。この混乱に乗じて、魔神の一人カラ・ラウがティルタ・アムルタをひと舐めしてしまった。それを目撃した太陽と月がウィスヌに告げ、ウィスヌはたちまち彼の武器、チャクラでカラ・ラウの頭を切り落とした（→6-24）。霊薬

247

6–23

はラウの喉に達しただけだったので、頭だけが不死身となり、体は死んで地に倒れた。それ以来、カラ・ラウは太陽と月を追いかけ続け、ときに捉えては飲みこみ、日蝕、月蝕を起こすのである——

7｜バデ——乳海攪拌神話や、バリ宇宙観を表す

華麗な葬儀塔・バデには、この乳海攪拌の神話に由来するシンボルたちが飾り付けられている(→6–14)。すなわち、亀、一対の蛇(龍)、カラ・ラウ、バリでボマとして知られる「栄光の顔」である。

ジョーゼフ・キャンベルの「儀式は神話の再現」という

6–23 ▶「乳海攪拌神話」を描くバリ絵画。画家は著名な、マンク・ムラ。中央最上部に現れた神は、マンダラ山の山頂に座すシワ神。向って右側には、バスキ龍の頭部を曳く魔神たち。左側には、尾を曳く神々が配される。両者は白く太い龍の体を綱引きのように曳きあい、巨大な山を回転させて攪拌作業を成功させる。マンダラ山を支える亀は、龍の下側に細長い身体で描かれ、その頭を、龍と同じ側に向けている。

6–24 ▶アムルタをひと舐めしたカラ・ラウは、首を切り落とされ、頭だけの不死身となった。このバリ絵画は月を呑みこもうとするカラ・ラウ(月蝕)と、乳海攪拌のエピソードを描きだす。

248

6-24

概念に従えば、バリのバデには「乳海攪拌の神話」のさまざまな要素が埋め込まれており、葬儀がこの神話の再現であることがわかる。

またバデの構造は、宇宙が地下世界、中間世界（人間界）、天上界の三界で構成されているとするバリの宇宙観を表すものである。同時に、伝統的な建築法にのっとり、人間尺度で建造されている。バデの構造には、世界（大宇宙）と人間の身体（小宇宙）の関連を見ることができる。

8｜地下世界——巨大な亀とナガが支える

バデの基壇・ダサルに眼を向けると（→6-14）、巨大な亀であるブダワンナラの身体に二頭の蛇（龍）、バスキとアナンタボガが絡みついているのが見えてくる。

バリの宇宙観によれば、地下世界はブダワンナラが支えている。「ブダワン」という言葉は「沸かす」、「ナラ」は「火」を意味し、ブダワンナラは、「絶え間なく燃え続ける地下世界」を表す（→6-21, 22）。

バリの宇宙山・アグン山は火山である。バリ島の地底は不安定なマグマの温床であり、それが巨大な亀の姿として表象される。二体の蛇が亀の動きを封じることができたとき、バリ島に調和と均衡が訪れる。調和が失われ、亀が動けるようになると大地が揺れ、地震が起

6-25　　　　　　　　　6-26

こるのだ。

9 中間世界（人間界）——自然界の生きものたち

三界の中央部は、眼に見える現実世界である。人間、動物、山、森林の領域であり、鷲（ガルダ）、象（ガジャ）、獅子（シンハ）、牡牛（ルンブ）などの動物で表象されている。葬儀では、ガルダは、死者の魂をこの人間界を通って天界へと運ぶ霊鳥だと理解されている。

10 ガルダ——飛翔力で、死者の魂を天界に運ぶ

バリのガルダ、インドのガルーダは神話上の鳥であり、鳥たちの王であり、太陽を象徴するヴィシュヌ神を乗せて、高速で飛ぶ（→6-25）。鷲の嘴、爪と翼をもち、人間の胴体と四肢をもつ半人半鳥の姿で描かれる。

父親は預言者カシャパで、二人姉妹と結婚した。一人はガルダの母親ヴィナータ、もう一人はナーガの母親カドゥルーである。姉妹の長いライバル関係の影響を受けて、ガルダとナーガも敵対するようになった。

● **ヴィシュヌ神——秩序を維持する神**

ヴィシュヌ神は、太陽エネルギーの顕現である。最初

6-25 ▶ 宇宙の安寧を維持するという、ヒンドゥー教のヴィシュヌ神。バリではヴィスヌと呼ばれ、ブラフマ、シワとともに、三大神の一人として崇められる。霊鳥ガルーダに乗り、力強い飛翔力をえて、太陽光線の速さで世界を駆けめぐる。

6-26 ▶ 白く輝く鳥、ハンサ（バリではアンサ）に乗る、ブラフマ神。アンサはガルダとともに、その飛翔力で、死者の魂を天上世界の頂点へと運ぶ（6-27）。

6-28 ▶ 死者の柩は、垂直にそびえ立つバデの中央に設けられたバレ・バレアンに安置される。遺体は火葬場で、霊牛の背上に移され、焼かれて、大自然の物質へと回帰する。

6-27 6-28

はマイナーな神であったが、新たな資質を獲得して、ブラフマ神、シヴァ神とともにヒンドゥー教の三大神となった。

ヴィシュヌ神は宇宙を守る神であり、善と悪のあいだのバランスを保つ働きをする。宇宙を象徴する暗青色を体色とし、4本の手に巻貝、チャクラ(円盤)、蓮の花、鎚鋒(つちほこ)をもつ。チャクラと鎚鋒は宇宙の秩序を維持するための武器である。ヴィシュヌ神の乗りものはガルーダで、妻はシュリ・ラクシュミである。ヴィシュヌ神の重要な変化身はラーマとクリシュナである。

11 | ボマ——邪を祓う森の守護霊

バデの中央部、人間界に当たる部分の裏側には、丸い目を飛びださせ、歯をむきだした大きくて奇怪な顔が現れている(→6-29~31)。太陽と自然界の象徴であるボマの顔である。ボマは、邪を祓い守護をもたらすといわれている。ボマは、インドで「キルティムカ(栄光の顔)」、中央ジャワで「カラ(顔)」と呼ばれるモチーフの機能と様式を引き継いだともいわれている。

12 | アンサ(鵞鳥)——死者の魂を、天の最上界に運ぶ

白い鵞鳥アンサが、今にも飛び立とうとする姿でバデの中間世界の

251

6-29　　　　　　　　6-30

最上部に飾られる（→6-27）。この葬儀では、魂を天の最上界に連れて行くのは鷲鳥である。

ウパニシャッドでは、鷲鳥は純粋、超然、至高の解脱の象徴である。インド神話では鷲鳥と白鳥が太陽のシンボルであり、ブラフマ神の乗りもの、ハンサと同義になり、高潔、自由、魂の飛翔を表す。

●ブラフマ神──宇宙創造神。二つの力の均衡を保つ

ブラフマ神は宇宙の創造者である（→6-26）。ブラフマ神はもともと五つの頭を持っていたが、一つの頭をシヴァ神に切り落とされたため、四つの頭をもつ。4という数字は、四方位、すなわち空間を表す。四つのヴェーダ、四つの瑜伽期（時間のサイクル）をも表す。ブラフマ神は、霊力を表象するとともに二つの相反する力、遠心力（シヴァ神）と求心力（ヴィシュヌ神）の間の均衡を保つ。ほかの神々のように武器をもたない。彼の持ち物はあらゆるものを入れる器、スプーン、数珠、まれにヴェーダの書である。

13　バレ・バレアンに遺体を安置する

中間世界と天上界の境目であるバレ・バレアンは、人間界と天上界をつなぐ領域である。バデのこの部分に遺体が安置され、火葬場まで運ばれる（→6-28）。

14　天上界──11層の天上界がのび立つ

今回の故人が王という最高位にあったため、死者のために建造されたバデは11層、すなわち最も高位の人の

6-29〜31▶翼をひろげたガルダ鳥の顔を前面に戴くバデは、後背部の同じ位置に、ボマと呼ばれる奇怪な顔を飾りつける（6-31）。目玉をらんらんと輝かせ、牙をもつ口を開き、両手をひろげて挑もうとするボマは（6-29）、バリ島の寺院や聖域の門上でもよく出会う顔だけの、強い降魔力をもつ精霊神だ。祭礼の捧げ物のデザインにも登場する（6-30）。ボマはその眼を大きく見開き、前方に向い飛翔しつづけるガルダの背後にしのびよる邪悪な力をしっかり睨みすえ、撃退させる。ボマの上に並びあう地上世界の怪獣や、バデの四隅を支える象（首だけ）のたち。地上界の最上部で、アンサが白い翼をひろげている。

252

6-31

みに許される最大数であった。11層という数は、スメール山の天上界の層の数と同じである。

15 靈獣たちが担うもの

葬列に現れた動物で最も重要なのは、牡牛、鷲と鷺鳥である。
まず、破壊と再生の神・シワ神の乗りものとして白牛ルンブが登場する。白牛のあとに、維持の神・ウィスヌ神の乗りものとして鷲ガルダが登場する。
乳海攪拌神話で、ウィスヌ神は霊薬ティルタ・アムルタが魔神たちの手に落ちるのを防いだ。ガルダは死者の魂を中間世界から天上界へと運ぶ。バデの中間部分の裏側には大地の息子、森の王である巨大なボマが姿を現す。ボマはこの領域から邪を祓う守護神である。
最後に、ブラフマ神の乗りものとしての鷺鳥アンサが魂を天上界へと送り届ける。

この動物の一連のつながりは、シワが破壊と再生、ウィスヌが維持、ブラフマが存在の新しい形を創造する…という流れに相関する。

16 外なる宇宙と内なる宇宙が融合する

バリの火葬で遺体を包む経帷子(きょうかたびら)には、バリの宇宙観が映しだされている(→6-32)。

下部には亀ブダワンナラと一対の蛇、バスキとアナンタボガが描かれ、その上にチャクラ（クンダリニ・ヨガを実践する際、解脱へと導くエネルギー・センター）の存在を記した身体が描かれている。これは、人間は誰でも自分のバスキとアナンタボガを連れて生まれてくることを示唆している。この一対の蛇は、この世で生きるために肉体が必要とするものや欲望、魂の解放をはばむ、現世への執着を表している。

バデと経帷子にあらわれる象徴を比較してみると、明らかな類似点が見られる。

地下世界は、亀ブダワンナラと一対の蛇バスキとアナンタボガで表現している。微細身とそのエネルギーを詳細に見てみると、クンダリニ・ヨガが三つの気脈（ナーディと呼ばれるエネルギー・チャネル）——イダ、ピンガラ、スシュムナ——が基底部から頭頂まで、背骨を通っていることを明かしている。左側のイダは月のエネルギーと女性性を、右側のピンガラは太陽のエネルギーと男性性を象徴する。基底部のクンダリニ・エネルギーが目覚めると、中央のスシュムナを、螺旋を描きながら通って頭頂部へと動く。これは乳海撹拌の動きと類似している。さらにクンダリニ・ヨガでは、眠っているエネルギーはナガ・バンダとよばれる、とぐろを巻いた蛇で表現される。クンダリニ・ヨガでも、地下世界は亀と蛇で表現する。

17 自らの乳海を撹拌し、不死の靈薬を見いだす

結論として、バリの葬式は、形なきものの現実を、形あるものとして表現しているのではないか…。バリの宇宙創造神話を演じることに

よって、人の死後に起る、自然の力の現実と働きを明かすのである。

乳海攪拌神話は、人間の内的なプロセスの寓話と考えることができる。人はそれぞれ自分の「不死の霊薬」を見つけるために、自らの内なる乳海を攪拌しなければならない。拮抗する二つの価値（概念）の間のバランスをとり、時空の概念から自由になるために…。

6-32 ▶ 火葬される遺体を包む経帷子に記された、護符。最下部に、バリ島の宇宙観を象徴するブタワンナラ（火を吐く亀）と一対の龍が現れ、その上方に、人間の身体（小宇宙としての）と大宇宙と霊的エネルギーの一致を示すチャクラの読み解きが記されている。地下世界から天上世界を一筋の垂直軸で貫く作図法は、右側に並ぶ葬儀塔・バデの構造に酷似している。

●本調査は、シンガポール教育省南洋理工大学学術調査基金の助成を受けて行われた。

「魂を運ぶ」聖獣の山車 2

空飛ぶ魂の「宇宙塔」［バリ島］

上──たくさんの象が、人間と共に暮らすタイ。人びとは象を敬い、象を畏れ、象を愛し、霊力あふれるその姿を想像力を駆使して描きだす。象は釈迦の誕生や前世にも深い関わりをもち、タイの民衆にまたとなく愛される存在である。
右──ヒマラヤ山中、香酔山(カイラーサ)の森林の奥深くには、静寂な瞑想と祈りにみちた楽園があるといわれている。渓流や洞窟のある場所に多くの修行僧が集まり、象をはじめとする霊獣や数多くの精霊神とともに、釈迦の教えを学びあう。スタットラープワーラーム寺(バンコク)の壁画。19世紀初めのもの。

上——象の頭をもつプラ・カネート神は、ヒンドゥー教のシヴァ神の息子であるガネーシャに由来する、福徳の神。蓮の花(慈悲の象徴)と三叉戟(智慧の象徴)を左・右の手に握る。芸術、学術に秀でた神で、タイ文部省のシンボルとなる。右上——三つの頭をもつ白い象、エラワン(アイラーポット)は、天界を統べるプラ・イン神(インドラ)の乗り物とされ、その体は雲となり、雨を降らすという。三つの頭は、中央部・北部・南部のタイを象徴するとされ、タイ国王の玉璽のデザインに取りこまれている(→3–17)。右下——象の体の各部に宿るという、26のデーヴァ(天女)たち。ナーガ(龍)も白象の長い鼻に対応する。タイでは「象学」の体系(教典)が精緻に発達している。いずれの絵も、タイの教本画帖「100の象」より。1801年頃、無名画家の作。

๑ ทายไทเทภศทั้ำ เทวา อสิบทกองค์มา แบ่งบัน
 จับเป็นกรกฎ เผือกผ่อง ล้วนเทพในถือขั้น แห่งให้เป็นภาค

ふわりと空中に浮かぶ、巨大な白象。白雲のようにふくらむ体の前方には、むら雲のようにざわめく33の頭（コブ）が並んでいる。
この絵は、前ページで紹介した、三つの頭をもつエラワン象の姿をより正確に描いたもの。33の頭は、天上界である須弥山山頂に住む

นามชื่อเอราวรรณ ยิ่งแท้

神々の王宮を象徴し、その中心に宇宙を統括するインドラ神の王宮があるという。宇宙大にふくらむ巨大な白象…。アジアの人びとは、黙々と生きる動物たち、大自然の神秘の力を人間に教えてくれる霊獣たちの活力のなかに、大宇宙を見とっている。

魂を運ぶ──聖獣の山車

7

「象+鳥」の力で飛翔する
―― タイの葬儀山車

ソーン・シマトラン

◉東北タイで生まれた、奇想天外な葬儀山車のデザイン。

威厳にみち、豊穣と吉祥をもたらすと信じられた巨象の頭部と、

五彩にきらめく翼と尾羽をもつ神の鳥・ハンサが

合体し、融合して生まれでた、霊鳥・ハッサディーリン。

◉「ハッサディーリンのメル塔」は、

この世で徳を積んだ高僧の霊魂を天上世界に

連れ還るという、上座部仏教の死生観を象徴する

ラーンナー文化特有の、葬儀塔のデザインである。

◉タイの東北部にひろがるラーンナー文化と

ラオスのラーンサーン文化は、

東南アジアの中でも類を見ない

独自の伝統を保有する。16世紀にはじまる

ハッサディーリンのメル塔の建造も、その一つである。

◉高さ約20メートル、基壇の幅約30メートル。

背の上にそびえる葬儀塔には、人びとの信望を集め、

徳をきわめた高僧の遺体が安置される。

巨大な山車は、美しい読経の響きに包まれて

荼毘に付され、死者の魂を乗せた

飛行船となって、天上世界へと旅立つ。

◉ふわりと空中に浮かぶ白雲を連想させる象。

五彩の翼が天上世界への飛翔力に結びつく鳥。

二つの霊獣の力がしっかり加算され溶けあって、

この世とあの世を垂直に結びつける

想像力あふれるユニークな葬儀山車が生まれでた。

7-00

7-00▶タイの古文書に描かれた、ハッサディーリンのメル塔。象の頭をもつ巨大な霊鳥の背の上に葬儀塔がそびえ立つ(→p.267)。

7-01▶壮麗なハッサディーリンのメル塔は、2015年にチェンマイ州で建造されたもの。ラーンナー文化圏では、今なお人びとの熱意ある寄進に支えられて巨大な葬儀塔が作られ、徳を積んだ高僧の魂を天上界へと送りだす、心こもる葬儀が行われている。

1 ラーンナー文化圏とラーンサーン文化圏

1-1　ラーンナー王朝の歴史…

ラーンナー王朝は、1296年、初代の国王となったマンラーイ王によって現在のタイ北部に成立した。チェンマイは1932年まで、ラーンナー王国の首都として栄えていた。その間にはビルマに占領された時期（16C〜18C、200年間）や、シャム王国の属国となる時期（18C〜19C、100年間）もあったが、約600年間、独立した王国であった。

こうした歴史の流れの中で、ラーンナー王朝は、タイ北部にひろがる独自の言語、文化、ランカ仏教の教えや、民衆信仰、建築、工芸…などの伝統を今日に伝えている。

1-2　ラーンナー文化圏とは…

ラーンナー文化圏には、タイ北部の八つの県が含まれている。すなわち、チェンマイ、ラムプーン、ラムパーン、ターク、チェンライ、パヤオ、ナーン、プレーの8県である（→7-02）。
1296年以降、ラーンナー王国の支配下にあったこれらの地域には、今もなおラーンナー文化の色彩が色濃く残されている。

1-3　ラーンサーン文化圏とは…

かつてのラーンサーン（ラーンチャーンともいう）文化圏のひろがりは、現在のラオス人民民主共和国と東北タイ（イーサーン）に重なりあう。ラーンサーン王朝は、ラオス初代の国王、ファー・ルア王によって1277年に成立した独立国で、首都はルアンパバーンに定められ、のちにビエンチャンに移った。ラーンサーン文化は今もなお、その独特な姿をこの地域に留めている。

7-02▶タイ北部にひろがるラーンナー文化圏。ラオスとミャンマーを結ぶ位置にある八つの県が、チェンマイを中心とする独自の文化圏を築いていた。
タイ東北部に位置する二つの県は、ラオスから移住した人びとの文化圏となる。

7-03▶チェンマイ市の古街図。正方形に囲まれた中心部の南西に位置する門から、棺が城壁外の火葬場へと運び出される。

2 東北タイの葬儀山車の歴史

2-1　ラーンナー文化圏の記録を見る…

19世紀末にプラヤ・プラチャキトゴラジャクが編纂した「ヨーノク年代記」を紐解くと、次の記録に出会う。

──1578年、チェンマイのウィスッティテーウィー女王が崩御した。延臣たちは大きなハッサディーリンのメル塔を葬儀山車として建造し、女王の棺を、この山車の背上に立ちあがる塔の内部に安置した。──メル塔には車輪が付けられ、象に曳かれてチェンマイの街の城壁を出る。北西部にある、ワット・ロッカ・モリーへと向う(→7-03)。女王の棺を載せたまま、メル塔の山車は火葬に付される。これがラーンナー王族の、伝統的な火葬である──

チェンマイの地の慣習として、国王の葬儀用の華麗な塔、ハッサディーリンのメル塔を建造することは、ウィスッティテーウィー女王の時代以前から行われていた…と推測される。

ハッサディーリンのメル塔は、そもそも、チェンマイの城壁の外で王族の葬儀を行うために建造されたといわれるのだが、これに関しての正確な記録は残っていない。

2-2　古代のラーンサーン文化の記録を見る…

ラーンサーン文化においても、ハッサディーリンのメル塔が建造さ

7-04　　　　　　　　　7-05　　　　　　　　　　　7-06

れていたことを裏付ける証拠が二つあるといわれている。

第1の証拠としては、ルアンパバーンとビエンチャンの王族とチェンマイの王族が非常に親しい間柄であった…ということ。両王国の間では、古くから姻戚関係が続いていたという。

第2の証拠としては、1768年に、プラ・ウオーとプラ・ター（ビエンチャン王の親族）が一族と廷臣を連れてメコン河を渡ってシャムへと移り、タイ中部にあったトンブリ王国のタクシン王に仕えるようになった。

彼らはこの地に定住して、新しい街、ヤソートーンとウボンの街を建設する。現在ではヤソートーン県、ウボンラーチャターニー県となり、いずれもが、ラオス人の国外コミュニティになっている。

かつてはこれらの地でも、指導者の葬儀にはハッサディーリンのメル塔が建造され、火葬が執り行われていた。

しかし、タイが立憲君主制に移行した1932年、バンコク中央政府の指令により、地方の王としての身分が失われたため、60年以上の修行を積んだ高僧の葬儀のみにハッサディーリンのメル塔が建造されることになっ

7-04~07▶タイ北部の王族は、1932年にその身分を失ったので、ハッサディーリンのメル塔は、現在、高僧の葬儀にのみ建造される。上に並ぶ4枚の写真は、タイの東端にあるヤソートーン県やウボンラーチャターニー県などで建造された、幾つかの作例である。不浄の儀式とされる葬儀は、街の城壁の外でも執り行わなければならない。
7-08▶棺はハッサディーリンの背に乗せて、チェンマイ市の城壁の外にある火葬の地へと運びだされる。

7-07　　　　　　　　　　　　　　　　　　　　7-08

た。ここに掲げたものは、この地域での記録写真である(→7-04〜08)。
2-3　現在は、ラーンナー文化圏の高僧の葬儀に現れる…
1932年、チェンマイ王国も終りを告げる。国王の葬儀が執り行われることはなくなり、仏教の高僧の葬儀のみに、ハッサディーリンのメル塔が建立されている。

3 葬儀山車は、死者の棺を城壁の外へと運ぶ

ラーンナー文化の信仰に従って、街の中心部にあるワット・プラ・チェディ・ルアンの境内に建てられた街の守護神である柱、インタキンは、宇宙の中心に聳えたつ巨大な山、スメール山(須弥山)に見立てられた。

これによって城壁の内部は聖域と化し、不浄の儀式を城壁内で執り行うことができなくなる。葬儀は不浄の儀式とされて、棺を城壁外へ運び出す際には、「プラトゥー・ピー(霊門)」と呼ばれる特定の門を使用すると定められた。

市街地の南西部にあるこの門を通って、棺は火葬場へと運ばれる。

4 高僧の葬儀は、収穫期後の冬季に行われる

仏教の高僧の葬儀は、非常に重要な儀式だとされ、数多くの準備が

7-09

7-10

必要になる。葬儀山車ハッサディーリンのメル塔の建造には数か月を要し、費用も少なくとも20万バーツはかかる。費用は概ね庶民や僧からの寄付で賄われる。

収穫期後の冬季は、葬儀に適した時期と考えられている。収穫物を販売することで、人々に寄付をする余裕が生まれるからだ。

気象条件も、葬儀を執り行うのに適してくる。1月から4月は降雨が少ないので、山車の建造がスムーズに進み、美しい装飾の数々も風雨で壊されることがないからだ（→7-09）。

5｜ラーンナー文化圏の信仰

チェンマイにあるコー・クラーン寺院の長であるクルー・バ・ブン・ルアン師は、これまでに100基ほどのハッサディーリンのメル塔の建造を手掛けてきた。メル塔を建造する最も腕の立つ職人の一人として高く評価されている（→7-10）。

クルー・バ・ブン・ルアン師は、メル塔の建造について、次のように語ってくれた。

——ラーンナー文化圏の人々は、宇宙山・スメール山（須弥山）がこの世の中心に聳えたち、その山頂に極楽

7-09 ▶ ラーンナー文化圏の信仰では、徳を積んだ功徳者は、12支の動物たちの力をえて、母親の胎内に転生する…といわれている。12支の動物をあしらう幡のデザインが、美しく飾られる。

7-10 ▶ これまでに、100基におよぶハッサディーリンのメル塔を設計した（7-14～26）、ルアン師。姿・形が美しく、人びとの高い評価を受けるメル塔のデザインは、師にとっても大きな誇りとなる（→p.276）。ルアン師は現在なお、チェンマイのワット・コー・クラーンの寺院長を勤めている。

がある…と信じています。五戒を誓った功徳の成就者、すなわちインドラ神に従うデーヴァ（天人）だけが、そこに住むことを許されています——
　——天界で功徳を使い果たしたデーヴァ達は地上に降下して人間として転生し、再び新たな徳を積むことに励むのです。ラーンナー・タイの信仰では、功徳者は、生まれ年の動物のシンボルを持って生まれてきます。すなわち、子・丑・寅・卯・辰・巳・午・未・申・酉・戌・亥の十二支の動物たちの力をえて、母親の胎内に徳のある霊魂がもたらされるのです——
　——功徳者として転生したデーヴァが亡くなったとき、その魂を天界に連れ戻すのが、霊鳥ハッサディーリンの役目です。ハッサディーリンは、巨大で強靭な体に神鳥ハンサの翼と尾羽、象の頭を持った理想的な霊鳥の姿をしています。ハッサディーリンは、葬儀塔と棺を背上に載せて、スメール山を囲む七金山と八海を軽々と飛び超え、功徳者の霊魂をスメール山の山頂へと連れて帰るのです。ラーンナー王朝では、チェンマイ国王と、60年以上の修行を積んだ仏教の高僧たちが功徳者と見なされており、人々は信仰を実現するために、喜んでハッサディーリンのメル塔を建造したのです——

6 ｜鳥と象の力を合わせもつ、霊鳥・ハッサディーリン

　——ハッサディーリンは、象の頭、ハンサの翼と尾羽を持った、五色（黒、緑、黄、赤、白のいわゆるベンチャロン色）の鳥です——
　タイでは、象は非常に賢く、人々に徳と尊厳をもたらす縁起の良い動物だと信じられている。それゆえ、ハッサディーリンが象の頭を持つことになったという。
　ハンサの翼を持つ由来も、同じように、ハンサが神聖で吉祥をもたらすと古くから信仰されているためだという。
　——14世紀後半の仏教の「三界」を描く教典では、ハンサは、ニルヴァーナ界の中に描かれています。このことからもハンサは、地上の動物界にいる鳥ではないということが分かります。

7-11

7-12

ラーンナー文化圏では、ハッサディーリンは、象とハンサの力をあわせ持つ霊獣であり（→7-11～13）、功徳者の魂を極楽界に運ぶ能力を備えていると考えられているのです――

7 メル塔を建てる

7-1　メル塔は、高さ約22メートル、底辺30メートル…

クルー・バ・ブン・ルアン師によれば、棺の大きさを決めることから作業が始まる。棺の大きさに従って、メル塔の全体の大きさが決まるからである。

高僧の棺は110×230センチで、通常の棺桶が70×200センチであるのに比べれば、かなり大きい。高い所に安置される高僧の棺は、下から見上げると実寸よりも小さく見えるので、大きく作るのである。棺は霊鳥の背の上に安置することになっている。

完璧なサイズのメル塔を建造するために、職人は慎重に最適な大きさを考えなければならない。棺そのものと、周りにつける聖なるヒマパンの動物を象った人形などの装飾の重さを支える必要がある。

メル塔の高さは通常22メートルほど、基底部は30×

7-11～13▶タイ東北部や、ラオスの仏教寺院壁画や古絵図に描かれた霊鳥ハッサディーリンは、長い鼻をもつ象の頭をつけた巨大な鳥、ハンサ（白い鷲鳥）の姿で描かれる。ハンサはヒンドゥー教のブラフマ神の乗り物で（6-26）、タイの仏教では、ニルヴァーナ（涅槃）界に姿を現す。象とハンサの力を合わせもつこの霊鳥は、功徳者の霊を背上に乗せて、天界へと運ぶ力をもつと信じられた。
7-11、12は、タイの古い経本に記された古絵図より。嘴や爪で、数頭の象をわし掴みしている。
7-13は、タイ寺院の壁画に描かれた、ハッサディーリン鳥。バンコク、ワット・ポー。

274

7–13a

7–13b

30メートルほどである。

7–2　火葬の影響が及ばない遠隔地に建立される…

クルー・バ・ブン・ルアン師は、次のように話を続ける。

——僧侶たちは、メル塔の建造に適切な場所を検討します。メル塔建造の大きさに適した、広い場所が必要です。

また、火葬の影響が及ぶことがないように、住宅地から離れた場所でなければなりません。寺院内や村の内部に適当な場所がない場合には、メル塔は遠隔地の水田地帯に建造されることもあるのです。

適切な場所が定まると、メル塔の基底部の中心の位置が決められま

「魂を運ぶ」聖獣の山車 ②

7-14

「象＋鳥」の力で飛翔する（東北タイ）

「魂を運ぶ」聖獣の山車 2

▲7−15〜17　　　　　　　　▲7−18〜21

7–22

多彩な変化を見せる
ハッサディーリンのメル塔…

7–15～26 ▶ クルー・バ・ブン・ルアン師の
設計では、ハッサディーリン鳥の頭から
胸にかけて青、あるいは
青緑色の体色をもつものが数多い。
一方、その体色を背景にして
体の両側に畳まれた鳥の翼は、
五彩の色を渦巻かせ、力強い飛翔力を
予感させる。体の後方へと伸びる
尾羽(孔雀に似た)はそれぞれに形を
変化させて、デザインの個別化を際だたせる。
象の頭部、胴体の尾羽のつけ根から、
多色の虹(気の流れ?)が
ゆらゆらと立ちのぼる。
象の頭部には電動モーターが埋めこまれ、
その首がゆっくり左右に動いたり、
ときに長い鼻を巻きあげたりして、
この霊鳥を間近で見る人びとを驚かせる。

右側に縦に並ぶ4枚の写真は、
ハッサディーリンのメル塔の建造過程。
手のこんだ細部の装飾が読みとれる。

▲ 7–23～26

「象＝鳥」の力で飛翔する「東北タイ」

7

7-27

7-28

7-27▶タイ、ラオスの仏教寺院の屋根飾り、ドクソファー。須弥山を模す。
7-28▶チェンマイ市中心に、須弥山を象徴して建てられたワット・プラ・チェディ・ルアンの仏塔（インタキン）（→p.271）。
7-29〜30▶タイ仏教の経典「三界経」が説く須弥山（スメール山）宇宙像。中央にそびえ立つ柱は、その頂上を蓮の花のようにひろげた須弥山山頂。尖塔が並ぶ黄金色の宮殿に、インドラ神（帝釈天）をはじめとする三十三天（神々）が住む。この天上世界に、徳を積んだ成就者の魂がハッサディーリン鳥に乗って帰還する。左右に直立する小さな柱は、須弥山をとり囲む七重の山脈と世界の最外周を形づくる鉄の山（鉄囲山）。波間に浮かぶ四つの洲は人間をはじめとする生きものが住む地上世界。地下世界（地獄界）は、人間界の下に重層している。
作図＝ソーン・シマトラン

●ハッサディーリンのメル塔は、この図が示すような須弥山三界世界を模している。

7-29

Illustration:
Sone Simatrang

7-30

「魂を運ぶ」聖獣の山車 2

280

す。この中心点の上に、棺が安置されることになります――

7-3　火葬台を載せる地面に僧衣を敷く

――葬儀責任者が、バナナの葉で編んだ器を捧げ持ち、運んできます。この器には、大地の神への供物が入れられています。僧侶たちは大地の神に、火葬台を建設する許しを請うのです。

その後、助手が僧衣を持って来て、地面に広げます。長辺を南北の方角に合わせ、金属釘で打ち付けます。その後僧侶たちはこの僧衣の上に、火葬用の薪を3～4層に積み上げます――

――僧衣は、パー・クラ・ダンと呼ばれます。ラーンナーの言葉で「敷物」という意味です。敷物を敷く行為は、次のようなブッダの逸話に由来するものです。

ブッダ入滅の折、ブッダは弟子のアーナンダを呼び、僧衣を敷くように言い、その上に横たわりました。ラーンナーの僧侶たちは、この逸話にもとづいて場の設置をしているのです――

――また、功徳者の火葬用の火は通常の火葬よりも温度が高く、そのために地獄界に被害を与えることもある…と信じられています。地上に敷かれた僧衣が、熱を遮断してくれるのです――

8　メル塔建立後に竹柱を建て、サンカーティを支える

――ハッサディーリンとその背に載せる棺塔ヴィマーナが完成すると、最後の工程として、4本の竹柱が立てられます。竹柱の先端には、棺塔の真上にサンカーティ（僧が三番目に羽織る布地、多目的に使われる）が翻るよう、布の四端がワイヤーで結わえ付けられます――

サンカーティが棺塔の真上に翻るように結びつけるこの伝統は、クシナガラでのブッダ入滅の折の逸話に由来する。

――弟子のアーナンダが敷いたサンカーティの上にブッダが横たわると、アーナンダは別のサンカーティをその上に広げ、朝露がブッダの身体にかからないようにしました。

ラーンナーの僧侶たちもこの逸話に学び、高僧の棺の上にサンカーティを掲げるのです。サンカーティはまた、「パー・ピ・ダン（天井の

7-31

7-32

7-33

「魂を運ぶ」聖獣の山車

7-31 ▶ 葬儀長であるルアン師は、バナナの葉で包んだ供え物を母なる大地に捧げ、メル塔建造の許しを乞う。
7-32, 33 ▶ 火葬が行われる地面の上で、方位を定めて僧衣をひろげ、僧衣の上に火葬用の薪を3～4層、積みあげる。

7-34

7-35

7-36

「象十鳥」の力で飛翔する（東北タイ）

7

7-34, 35▶遺体の着衣を新しく変え、体に金箔を貼る。死化粧を終えた遺体は、黄金色に輝く。
7-36▶ハッサディーリンの背上から、遺体を秘密裏に地上へと降下させ、薪の上に安置して、火葬に備える。

布）」と呼ばれます。メル塔の四隅に高く伸びあがる4本の竹柱を立て、柱の高さが棺塔と同じ高さになるように調整します。
　──ラーンナーでは、高僧の遺体を火葬すると非常に高温な火力となり、棺の上部の大気を害してしまうと信じられています。天高い彼方にある極楽界を守るためにサンカーティを広げ、棺塔の上部の高熱を遮断しようとするのです──

9 メル塔の周囲を整える

　メル塔の正面の地面は、花束を捧げて供養する人たちのために整地する。葬儀に参列する僧侶や信徒のために、また炊事場その他の用途のために、メル塔の周囲にはいくつかの仮設小屋を建てなければならない。
　最初の三日間、お別れの儀式がとり行われる。三日目の夕方には献花の儀式が行われ、そのあとに火葬の火が灯される。メル塔全体が焼け落ちるまで、葬儀の火は燃え続ける。
　ラーンナーの人たちは、火葬で燃やされたものは死者への捧げ物だと信じている。火葬の火は翌日の夜明けまで、ゆっくり燃え続ける。すべてが燃え尽きたときに儀式は終る。

10 メル塔が南向きに設置される理由

　ハッサディーリンのメル塔は、その頭を、南の方位に向けて建てられる。その理由は、ブッダが入滅したときに、北に頭を向けて横たわっていたという逸話に由来する。ラーンナーではこの逸話に従って、高僧の遺体を北枕に安置する。
　こうした先例に従って、ハッサディーリンの頭は、自動的に南を向いて建てられることになったのだ。

11 遺体を火葬用の薪の上に載せる

11-1　死化粧として、金箔を貼る…

　遺体の死化粧も、メル塔の建造および葬儀長としての役割を果たす、

7-37

7-38

7-39

7-37〜39▶4本の竹柱の先端から、ワイヤーで僧衣サンカーティを引張り、メル塔の真上で翻るように組み立てる。サンカーティは火葬の高熱を遮断する。この布が燃えつきると、霊魂が極楽世界に回帰した兆となると信じられる（→7-47）。

「象＋鳥」の力で飛翔する（東北タイ）

7

クルー・バ・ブン・ルアン師の仕事である。

メル塔を建造する長期間の間、高僧の遺体は、メル塔の内部に安置されている。その遺体の浄めから死化粧まで、葬儀の前に、クルー・バ・ブン・ルアン師がすべて自らの手で行う(→7-34, 35)。

衣を着替えさせ、金箔を貼っていく。まず顔、そして手や足にも金箔を貼り付けた後に、遺体を棺へと戻す。棺は、ハッサディーリンの背に安置される。

11-2　遺体を秘密裏に、薪の上に安置する…

ハッサディーリンの背から遺体を地上へと下ろす行程は、秘密裏に進められる。遺体はメル塔の底部にゆっくりと降ろされ、火葬用の薪の上に横たえられる。この行程に携わることができるのは、葬儀長、ならびに助手だけである(→7-36)。

この行程に携わったクルー・バ・ブン・ルアン師は、次のように解説してくれた。

――火葬の前に、高僧の遺体を、ハッサディーリンの背から下ろさなければなりません。棺にはそのための特別な細工が施されており、秘密の錠を外すと、棺の底板が外れるようになっています。

この底板には、布で巻かれた遺体だけが載せられています。葬儀長が指示を出し、以下の行程を慎重に進めます。万一のことがないように注意深く、遺体をメル塔底部の棺に横たえます。遺体はもちろん、北枕にされています。棺はゆっくりとメル塔の底部へと下降し、地面に敷かれた僧衣の上に積まれた火葬用の薪の上に安置されます。

葬儀長は、遺体に対して敬意と謝罪の意を表しつつ、行程が終了したことを告げるのです――

――参列者が、この行程を見ることはありません。すべての参列者は、遺体がまだ、ハッサディーリンの背の塔の中にあると思っています。その状態で火葬されていると信じるのです――

12｜高僧の功徳を称える詩を朗誦する

火葬の前に、高僧の功徳を讃える詩「カロン」を楽の音に合わせて朗

誦する。ラーンナーには「カロン」という特別な「詩」がある。そのリズムや特別の言葉は、アユタヤ朝時代の詩と似ている。美しい調べの詩で、状況に応じて、喜び、悲しみ、希望…などさまざまな感情が表現されるので、慶事の際にも、弔事の際にも唱われる(→7-42)。
高僧の葬儀では、僧侶も信徒たちもこの詩を朗誦する。平信徒がまず、ピーパーという撥弦楽器やサロールというラーンナーの弦楽器、カン・サダンという平たい青銅の鈴を奏でつつ、前半部を唱いあげる。それを受けて、美しい声をもつ僧侶たちがカン・サダンだけを用いて、後半を唱いあげる。
唱い終わると、高位の僧長(葬儀長)が火葬用の薪に点火する。その後は助手たちによって、火葬が滞りないよう進められる(→7-43~47)。

13 制御した炎で火葬し、遺骨は骨壺へ

13-1　メル塔が燃え尽きるまで、火葬は続く…

クルー・バ・ブン・ルアン師によれば、ラーンナーの伝統では日没前に火葬を始める。弔問客が無事に帰宅の途に着けるように…との配慮である。メル塔の全体が燃え尽きるまで、火葬は続く。メル塔が大きければ大きいほど、火葬には時間がかかる。
伝統的な火葬の流儀は、ゆっくりと、慎重に制御した炎を使う…というものである。その方が美しい光景を生みだすから…というだけでなく、もっと重要なことは、事故を未然に防ぎ、炎が近隣に損傷を与えないように配慮するためである。

13-2　骨上げをして、小型の塔に遺骨を安置する…

メル塔の大きさが巨大なこと、さらに丸太の薪を使うことで高熱が生まれ、火葬の後の「骨上げ」ができるほどに温度が下がるためには、2~3日の時間が必要となる。
骨上げされた遺骨は、ベンチャロン(五色の陶器)の骨壺に収骨される。その直後に、死者の功徳を積む儀式と骨壺を小型の塔「ク」の中に安置する儀式が執り行われる(→7-40)。
「ク」は寺院境内に建てられ、タイの正月(ソンクラーン)には誰もが

訪れて、祈りを捧げることができるのである(→7-41)。

13-3　燃えつきたサンカーティが、極楽界への帰還を象徴する…
ラーンナーでは、塔の上のサンカーティが徐々に燃え、最後に燃えつきて風で飛ばされると、「功徳を積んだ霊魂が極楽世界へと戻ることができた」…と言われている(→7-47)。

14 設計者、クルー・バ・ブン・ルアン師について

クルー・バ・ブン・ルアン師は、1974年にチェンマイで生まれた。10歳の時にサマナラに、20歳の時にワット・コー・クラーンの僧侶に任命された。

師が初めてハッサディーリンのメル塔を建造したのは2003年、29歳の時であった。その後、メル塔の建造のために他の寺院からも呼ばれるようになる。ブン・ルアン師の技能のすばらしさに、すべての人が感銘を受けた。師が手掛けたメル塔の数は、100基にもおよぶ。師がこの役割を引き受ける理由は、二つあるという。

第1の理由として、師はラーンナー芸術をよく知り、建築の才にも恵まれていること。またワット・コー・クラーンで、寺院の任命広間やヴィハーラ（本堂）の修理・改修等に携わる寺院長の助手として、技能訓練を受けてきたことがあげられる。

第2の理由としては、2003年に、占星術を教えていた高僧（60年以上の修行を積んだ）が亡くなったこと。寺院にはハッサディーリンのメル塔を建造する職人を雇う余裕がなかったので、師を含めた僧侶全員で、この複雑な葬儀山車を建造する必要にせまられた。

完成したメル塔は、その姿・形が素晴らしいので、周囲から、大いに高い評価を受けることができたのだ。

クルー・バ・ブン・ルアン師は、ラーンナー文化の偉大なる職人としてその身を捧げてきたのだが、その志は、「金銭よりも芸術を愛する者」である。師は、メル塔の建造を依頼されるたびに、求められている以上に素晴らしく、より大きいメルを造ろうと努力する。自身の出

7-40 ▶ 火葬終了後、骨上げされた遺骨は骨壺に納められ、「ク」と呼ばれる小塔の中に安置される。ワット・スアン・ドック、チェンマイ市。
7-41 ▶ タイの正月（ソンクラーン）に寺院境内に建てられたクを訪れ、祈りを捧げる、チェンマイの王の子孫たち。

7-40　　　　　　　　　　　　　　　　　　　7-41

費も顧みず、出来うる限り美しいメルを造ろうと試みる。

完成すると師は、仕事場の隅に座り、自作のメル塔を満足気に眺めている。師にとってハッサディーリンのメル塔建造は、大きな誇りなのである。

15 ブッダの教えに到達する道（修行の成果）

この伝統は、昔から現在に至るまでのラーンナー文化の精神を映し出すものであり続ける。また、芸術的な創造に最高の価値を見出そうとするものでもある。

伝統的なラーンナー文化の儀式にたずさわる職人の一人ひとりが経験したことは、すべて、ブッダの教えに到達する術（修行の成果）となるものだ。ブッダの教えとは、「仏教を信仰する人々はみな輪廻の中にいる」…ということ。その教えを、思い出させる。

16 死の分別に、光が当たる

火葬の過程を見ていると、「死」とはいったいどのようなものか…という分別に、光が当たる。

「死」、それは、全ての人間が直面しなければならない現実である――ということに…。

●この取材は、2015年1月31日、チェンマイ州のサンカムペーンにあるワット・プカ・タイの長、クルー・ピパタナ・ダンマ師の火葬の時のものである。またこの葬儀山車は、クルー・バ・ブン・ルアン師が建造した最新のハッサディーリンのメル塔である。

7-42

7-43

「魂を運ぶ」聖獣の山車 2

7-44

7-42〜44▶火葬は日没前に始められる。火葬の直前、高僧の徳を讃えて、妙なる音色に誘われ、浄土の舞いを想わせる天女の舞踏も奉納される。さらに高僧の徳を讃えて、美しい声の供養僧が、カロンという讃歌を朗誦する。

7-45

7-46

7-47

「象」「鳥」の力で飛翔する〔東北タイ〕

7

7-45〜47▶点火とともに、仕掛け花火が炸裂し、火を浄め、火による送別の式典が始まる。葬儀塔は長時間かけて、高熱を放ちつつ焼けてゆき、最後に天高く掲げられたサンカーティに火がつき、赤い布が燃え尽きて飛ばされる。

「魂を運ぶ」聖獣の山車 2

「象＋鳥」の力で飛翔する（東北タイ）

「魂を運ぶ」聖獣の山車 2

「象+鳥」の力で飛翔する（東北タイ）

あとがき

地を動く、水を巡る、空を飛ぶ——アジアの山車

2010年、神戸芸術工科大学・アジアンデザイン研究所が開催した第1回国際シンポジウム［動く山——この世とあの世を結ぶもの］では、インド、タイ、台湾、シンガポール、イランの研究者を招き、大地を曳く山車にこめられたアジアの神話や宗教や文化が生みだしたデザイン語法を、図像や映像を交えて探求した。その成果は、アジアの山車祭りの現場に赴き、現場の迫力に包まれてみるという、フィールドワークの重要性の共有へと発展した。

アジアンデザイン研究所は2010年から複数の文部科学省の科学研究費を獲得し、アジア各地の山車祭りのフィールドワークを実行することとなった。その現地調査で得た生の素材を基礎に、2013年の第2回国際シンポジウムは、水上を運ぶ［送る舟・飾る船——アジア「舟山車」の多様性］、2015年の第3回国際シンポジウムは、空を飛び［「魂を運ぶ」聖獣の山車］へとつづき、まさに、アジアンデザイン研究の体系の兆しを現していた。

言葉とかたち

近代科学のこれまでの経緯には、すべてのものを言葉で記述し言葉で分析する、言語至上主義のような傾向があったと思う。

しかし、アジアンデザインの世界は、言葉だけでは表せない、図像のなかにこそさらに深いかたちの世界があることを、私たちに気づかせてくれる。3回にわたるアジアンデザイン国際シンポジウムで紹介された

アジアの映像展示を見て、私は次に挙げる三つのことを考えた。

1──かたちが生みだす言葉

私たちは、言葉以前にまず、かたちを生みだしてきた。初めのかたちは時の流れに従って、さまざまに変化し、刻々と進化してきた。その変化の速さに、私たちの言葉は、ついてゆけないことがある。私たち研究メンバーはアジア各地のフィールドワークを行い、一瞬一瞬の映像取材の積み重ねによって、アジアの祭礼の現在を見てきた。そのかたちに現れたものを見つめながら、私たちは、かたちある外観の中に包みこまれたアジアンデザインの本質的なもの、かたちの中に未だ気づいていない何かを探求してきた。アジアの多様な表現文化から、どのような新しい「デザイン語法」を仮説することができるのか…。かたちそのものと、新たなかたちから誕生する言葉をもう一度結びなおし、アジアンデザインの新しい学問体系の誕生が、ここに示唆されているものと考える。

2──変化しつづける祭りのかたち

国際シンポジウムの大画面に現れては消え、目の前を通り過ぎてゆく山車の数々。ミャンマーの鳥を象った舟山車もあれば、タイの龍を飾る舟山車もある。日本の歴史絵巻を演出する、あるいは神迎えの舟山車も、さらに、空に燃え上がるバリの葬儀山車や、象と鳥の力で飛翔するタイの葬儀山車にも目がくぎづけとなる。祭りを生みだす人々は伝統的な信仰文化を掘り下げながら、つねに新しい環境体験を求めて変化している。どの山車にも、時代が生む新しい素材と色彩、光や音響や音声、花火や炎や匂いを感じる。移動のための車やエンジン等の新しい時代の道

具を駆使していることがうかがえる。祭りのための衣装で着飾った無数の村人と一体となって、山車を飾る龍や鳥が伸びやかにうねり、あるいは舞う。人びとは、そのめくるめく姿を時代の意志で探求し、固有なかたちを作りつづけている。アジアでは時間は止まっていない。世界の動きに呼応し、時代とともに力強く変化しつづけている。…そのアジアンデザインの動態性を強く感じる。

3──時をめぐるかたち

ミャンマー中東部シャン州のインレー湖は、ミャンマー最大の湖で、80の浮島と400の集落がある。三つの民族が住み、かつては7箇所であった巡行の停泊場所は2004年には21に定められ、祭礼の日にはそれぞれの停泊場所に近隣の村から多くの人々が集まる。人びとは供え物をし、交代で盛大にお経をあげ、奉仕を行う。

舟山車群の巡行の長さは大きい集落になると150メートルを越え、一行は21の停泊場所を約3週間かけて巡行する。スウェリーと呼ばれる足漕ぎ船1艘に約100人の漕ぎ手が乗る姿は圧巻である。

祭礼に参加する人びとの流れと渦、ダイナミックな人と山車の動き、ギラギラした眼差し。人の群が力をあわせて山車を曳き、その流れに活力をあたえてゆく。人の群の中に創造的な力の現れがある。人びとの活力が物語として成長し、次の時代が作られてゆく。

まとめ──「曳く」「運ぶ」「飛ぶ」アジアンデザインの物語思考

このように、山車とともに町を巡る人々の姿に感動を覚えた。「曳く」「運ぶ」「飛ぶ」ことを物語として共有するコミュニティーが一体

となって、地上や水面上の平面世界を巡る。

一方、空飛ぶ「宇宙塔」、バリの葬儀山車では、亡くなった方の遺体を山車の上の中空に安置する。それがまた大地に下りて火葬され、もう一度天空へ上がっていくという垂直世界が可視化される。このような時間の流れが、あの世とこの世を往き来する。そのすべてを、山車とともに地上を巡行してきた参加者が一緒に見守る。

コミュニティーが水平と垂直の時空物語を共有する山車の巡行に、新しい形のアジアンデザインの空間構造が見えてくるのである。お坊さんの赤い僧衣が火によってめくられて、最後に燃え上がって天空に向かう。祭礼の場で、時間と空間が一体化し、物語が生まれでる。陽が沈む少し前の空には、夕陽を映す雲があった。アジアモンスーンの水蒸気が作る雲が、大地の人びとを天空に迎えるという荘厳な物語をかたちにしている。

このように見てくると、私たちが目指すアジアンデザインは、近代科学の分類と分析による探究とは異なり、全体性と総合性を見据えながら個々の存在意義を物語として読み取る民衆の眼差しを通したものであることが分かる。現代に生きる山車の祭り文化のかたちのなかに、アジアンデザインの思考法を探求する重要性を改めて認識するのである。

齊木崇人
神戸芸術工科大学学長

参加者紹介

ゼイヤー・ウィン　Zayar Win
(株)オリエンタルコンサルタンツ・グローバル職員、観光人類学研究、観光開発論、東南アジア地域研究など◉1982年ヤンゴン(ミャンマー)生まれ。ヤンゴン大学の歴史学部卒業後、2007年立教大学観光学研究科の博士課程後期課程を修了、博士号取得。開発コンサルタントとして発展途上国における開発協力案件等に従事している。

◉ ◉ ◉ ◉ ◉

スリヤー・ラタナクン　Suriya Ratanakul
マヒドン大学(タイ)宗教学部教授◉タイ言語学、人類学・宗教学、文明論などを専門とする。カレン族・モン族などの言語とタイ語の辞書を編纂。チュラロンコン大学をへて、フランス・パリ大学にて博士号取得。近年は、宗教人類学・神話と儀礼、女性と宗教などの研究テーマを主とする。

◉ ◉ ◉ ◉ ◉

ホーム・プロムォン　Hon Phrom-on
マヒドン大学(タイ)宗教学部講師◉1978年タイ生まれ。12歳から30歳まで出家(バンコク・マハータート寺院)。2009年に還俗し、マヒドン大学宗教学部講師を務め、仏教に関する英語での授業を行う。研究テーマは、タイ上座部仏教史及び消費社会におけるタイ仏教僧侶の役割など。

◉ ◉ ◉ ◉ ◉

黄 國賓　Huang Kuo-Pin
神戸芸術工科大学ビジュアルデザイン学科・准教授◉1967年台湾生まれ。神戸芸術工科大学の博士号を取得。研究分野は、ビジュアル・コミュニケーションデザイン、アジア図像学、東アジアのデザイン文化。著作に『中国葫蘆の意匠にみる象徴性の考察』(民族芸術学2005)がある。

◉ ◉ ◉ ◉ ◉

ソーン・シマトラン　Sone Simatrang
シラパコーン大学(タイ)准教授、同大学アートセンター主任◉1946年バンコク生まれ。シラパコーン大学大学院建築学科で修士号を取得。シラパコーン大学アートセンター主任(2007-2010年)、文化省国産品開発委員会、国民文化委員会委員(2004-2005年)などを歴任。また、SPAFA(芸術)分科委員会副委員名名誉委員(1992年-現在)。王立写真協会作品委員会審査委員(1990-1991年)。

◉ ◉ ◉ ◉ ◉

眞島建吉　Kenkichi Majima
編集者◉1974年成蹊大学卒業。日本ナショナルトラスト発行の『季刊自然と文化』編集長として、1980年から日本、東アジア、東南アジアの民俗文化を中心に特集を組み、特集号は100冊以上を刊行した。2005年から東京外国語大学の国際学術雑誌『アジア・アフリカ言語文化研究』の編集を担当している。

◉ ◉ ◉ ◉ ◉

三田村佳子　Yoshiko Mitamura

千葉県文化財保護審議委員、日本民俗学会会員●埼玉県生まれ。成城大学大学院文学研究科日本常民文化専攻博士課程単位取得。2012年埼玉県立歴史と民俗の博物館を退職。主な著作は、『川口鋳物の技術と伝承』(1998年 聖学院大学出版会、日本産業技術史学会奨励賞)、『日本の民俗11－物づくりと技－』(共著 2008年 吉川弘文館)、『風流としてのオフネ－信濃の里を揺られゆく神々－』(2009年 信濃毎日新聞社、第46回柳田國男賞)など。

●●●●●

神野善治　Yoshiharu Kamino

武蔵野美術大学造形学部教授●1949年東京生まれ。1996年に國學院大學で博士号取得。研究テーマは、伝統的な暮らしの中で生まれた造形物(民具)による民俗学。著作の『人形道祖神－境界神の原像－』(1999年、白水社)で柳田國男賞受賞。『木霊論－家・船・橋の民俗－』(2000年、白水社)では、家屋や神社、船や橋の用材などに宿る樹木の精霊に関する伝承をたどり、自然信仰のあり方を探求した。

●●●●●

杉浦康平　Kohei Sugiura

グラフィックデザイナー、神戸芸術工科大学名誉教授・アジアンデザイン研究所所長●1932年東京生まれ。東京藝術大学建築学科卒業。ドイツのウルム造形大学客員教授(1964-1967年)。70年代からブックデザインに取り組み、曼荼羅、宇宙観などアジアの図像研究、アジア文化を紹介する展覧会の企画・構成を行う。1997年毎日芸術賞。1997年、紫綬褒章を受章。著書に『かたち誕生』、『宇宙を叩く』、『万物照応劇場』シリーズほか多数。

●●●●●

ナンシー・タケヤマ　Nanci Takeyama

南洋理工大学(シンガポール)芸術・デザイン・メディア学部准教授●サンパウロ大学で建築とランドスケープデザインの学位を取得。デザイン博士号を神戸芸術工科大学で取得。「アジアの伝統様式の意味と現代デザインへの方法論的応用」を研究テーマとし、美術史、人類学、記号論、哲学、神話学、心理学、比較宗教研究、宇宙論など広範な探究を通して「デザイン」と向き合う。

●●●●●

齊木崇人　Takahito Saiki

神戸芸術工科大学学長、同大学大学院芸術工学研究科教授●1948年広島県生まれ。広島工業大学を卒業後、一級建築士取得、東京大学工学部建築学科研究生となり、工学博士号を取得。スイス連邦工科大学客員研究員を経て、1990年神戸芸術工科大学に着任、2008年から学長となる。専門分野は、環境デザイン、都市・田園計画、建築デザイン。1986年日本建築学会賞(論文部門)。近年は、イギリスの田園都市を現代によみがえらせた「ガーデンシティ舞多聞」(神戸)の計画に携わり、グッドデザイン賞(2007)およびアジア都市景観賞(2011)を受賞している。

参考文献

黄 國賓 | Huang Kuo-Pin

Forrest McGill, M.L. Pattaratorn Chirapravati,
Emerald Cities: Arts of Siam and Burma 1775–1950, Asian Art Museum, 2009
Ruth Gerson, *Traditional Festivals in Thailand*, Oxford University Press, 1996
Rita Ringis, *Thai Temples and Temple Murals*, Oxford University Press, 1990
Piriya Krairiksh, *The Roots of Thai Art*, River Books, 2012

●●●●●

ソーン・シマトラン | Sone Simatrang

Chantravitan, Pisanu, *Lanna in the King Rama V Period*, Pim-Kum Publishing, Bangkok, 1996
Chavalit, Manmas et al, *Elephant: the Thai Royal Vehicle*, Project of Inheriting Thai Culture,
　　Suksapan Publishing, Bangkok, 1999
Chotisukharatana, Sa-Nguan, *Good Persons of Northern Thailand (Lanna)*, Sri Panya Publishing,
　　Nonthaburi, 2009
Chotisukharatana, S., *Northern Thai Tradition*, Sri Panya Publishing, Nonthaburi, 2010
Chotisukharatana, S., *Northern Thai Legends*, Sri Panya Publishing, Nonthaburi, 2009
King Rama IV, ed., *Royal Chronicle of Ayuthaya and Early Bangkok*,
　　books 1 & 2, Department of Fine Arts, Bangkok, 2005
Prachakitkorajak, Phraya (Cham Bunnak), *Yonok Chronicle (Lanna Chronicle)*,
　　Sri Panya Publishing, Nonthaburi, 2014
Somjai, Apithan, *Lanna Cremation: Hassadeling Bird Meru*, Institution for Social Research,
　　Chiang Mai University, Chiang Mai, 1998

●●●●●

眞島建吉 | Kenkichi Majima

スメート・ジュムサイ『水の神ナーガ――アジアの水辺空間と文化』西村幸夫＝訳
　　（鹿島出版会、1992）
鈴木玲子「ナーガが眠る街――ルアンパバーンのボートレース」『増刊シャンティ』
　　（シャンティ国際ボランティア会、1999）
鈴木玲子著、菊池陽子・鈴木玲子・阿部健一＝編『ラオスを知るための60章』（明石書店、2010）
Heywood, Denise, *Ancient Luang Prabang*, Bangkok: River Book, 2006
Stuart-Fox, Martin & Northup, Seteve, *Naga Cities of the Mekong : A Guide to the Temples,
　　Legends and History of Laos,* Singapore, Media Masters Pte Ltd., 2006
Ngaosrivathana, M. & P., *The Enduring Sacred Landscape of the Naga*,
　　Chaing Mai: Mekong Press, 2009

●●●●●

三田村佳子 | Yoshiko Mitamura
植木行宣『山・鉾・屋台の祭り』(白水社、2001)
河内将芳『絵画史料が語る祇園祭』(淡交社、2015)
長野県史刊行会『長野県史　民俗編　第1-5巻』(1986-1991)
穂高町『穂高神社の御船祭と飾物』(1973)
三田村佳子『風流としてのオフネ』(信濃毎日新聞社、2009)

・・・・・

神野善治 | Yoshiharu Kamino
上田正昭ほか『御柱祭と諏訪大社』(筑摩書房、1987)
米山俊直『祇園祭』(中公新書、1974)
脇田晴子『中世京都と祇園祭　疫神と都市の生活』(中公新書、1999)

・・・・・

杉浦康平 | Kohei Sugiura
[駒競行幸絵巻研究][源氏物語手鑑研究]河田昌之ほか(和泉市久保惣記念美術館・編、2001、1992)
石井謙治『日本の船』(東京創元社、1957)
太田静六『寝殿造の研究　新装版』(吉川弘文館、2010)
永田雄次郎『美術史を愉しむ—多彩な視点』(関西学院大学美学研究室・編、思文閣出版、1996)
大角修『浄土三部経と地獄・極楽の事典』(春秋社、2013)
鷲津清静『当麻曼陀羅絵説き』(白馬社、2006)
内田啓一『浄土の美術』(東京美術、2009)
杉浦康平『宇宙を叩く』(工作舎、2004)
勝木言一郎『人面をもつ鳥・迦陵頻伽の世界』(日本の美術 no. 481、至文堂、2006)
岡崎譲治『浄土教画』(日本の美術 no. 43、至文堂、1969)

・・・・・

ナンシー・タケヤマ | Nanci Takeyama
ジョーゼフ・キャンベル+ビル・モイヤーズ『神話の力』飛田茂雄=訳(早川書房、1992)
Covarrubias, Miguel, *Island of Bali*, Tuttle Publishing, 2015 (orig. 1937)
Dallapiccola, Anna L., *Dictionary of Hindu Lore and Legend*, Thames & Hudson, 2004
ミルチャ・エリアーデ『エリアーデ著作集6悪魔と両性具有』宮治昭=訳(せりか書房、1985)
Ramseyer, Urs, *The Art and Culture of Bali*, Oxford University Press, 1977

靈獣が運ぶ アジアの山車
この世とあの世を結ぶもの

神戸芸術工科大学アジアンデザイン研究所シンポジウムシリーズ
齊木崇人＝監修　杉浦康平＝企画・構成

発行日	2016年7月20日
著者	ゼイヤー・ウィン＋スリヤー・ラタナクン＋ホーム・ブロムォン＋黄國賓＋ソーン・シマトラン＋眞島建吉＋三田村佳子＋神野善治＋杉浦康平＋ナンシー・タケヤマ
アートディレクション	杉浦康平
エディトリアルデザイン	新保韻香
デザイン協力	佐藤篤司＋平岡佐知子＋佐藤ちひろ
翻訳	浦崎雅代＋マリーヤ・ドゥムロンポ（Mareeya Dumrongphol）＋ヤーン・フォルネル
編集協力	黄國賓＋佐久間華＋加賀谷祥子＋田辺澄江
印刷・製本	株式会社サンエムカラー 谷口倍夫（PD）＋吉川和匡（制作管理）
発行者	十川治江
発行	工作舎 editorial corporation for human becoming 〒169-0072 東京都新宿区大久保2-4-12 新宿ラムダックスビル12F PHONE=03-5155-8940　FAX=03-5155-8941 URL: http://www.kousakusha.co.jp　E-mail: saturn@kousakusha.co.jp

ISBN978-4-87502-474-3
Copyright© Kobe Design University / RIAD　　Printed in Japan
無断転写、転載、複製は禁じます。

●本研究はJSPS科研費 挑戦萌芽研究25560016の助成を受けたものです。
研究代表者　　　　　杉浦康平
研究分担者　　　　　齊木崇人＋今村文彦＋山之内誠＋黄國賓＋佐久間華＋長野真紀